색채의 영향

색채의 영향

1996년 5월 20일 초판 1쇄 발행
2017년 4월 28일 초판 10쇄 발행

지은이 | 파버 · 비렌
옮긴이 | 김진한
발행인 | 이원주

발행처 (주)시공사
출판등록 1989년 5월 10일(제3 – 248호)

주소 | 서울시 서초구 사임당로 82 (우편번호 06641)
전화 | 편집(02)2046 – 2843 · 마케팅(02)2046 – 2800
팩스 | 편집 · 마케팅(02)585 – 1755
홈페이지 www.sigongart.com

ISBN 978 – 89 – 7259 – 338 – 6 03600

색채의 영향

COLOR & HUMAN RESPONSE

파버 · 비렌 지음 김진한 옮김

SIGONGART

머리말

이 책은 한 권의 자료집이다. 나는 이 자료들이 읽혀질 수 있도록 만들기 위하여 최선을 다하였다. 이 책에는 '색채와 인간의 심리'라는 주제에 관하여 지금까지 발행된 그 어떤 단행본에 수집된 자료보다 더 많은 양이 수록되었다고 믿는다. 이 책에는 근 30년 이상 수집한 자료늘이 담겨 있으며, 이러한 나의 노력은 학구적이거나 박식하게 되려는 시도에서가 아니라 단지 색채와 인간의 심리가 나에게 늘 황홀한 매력을 주었기 때문에 우러난 것이다. 나는 가능한 한 모든 것을 알고 싶었고, 색채상담자로서 나의 전문적인 일에 대하여 될 수 있는 한 모든 지식을 적용시키고 싶었다.

미술의 기초를 쌓은 후, 나는 색채에 대한 사람들의 수없이 다양한 반응을 연구하기 시작하였다. 이러한 반응은 물리적·화학적 반응이라기보다 오히려 역사·전통·신화·신비주의·상징주의·심리학 그리고 미적인 반응을 의미한다. 내가 쓴 대부분의 책(모두 25권)들은 색채의 인간적인 측면을 지향하고 있으며, 과거와 현재의 생물학적·문화적인 영향과 현대 생활에 있어서 실질적인 응용 그리고 최근의 지각知覺에 대한 연구로 알려진 색채 표현의 새로운 양식을 지향하고 있다.

이러한 추구追究는 내가 어렵게 분류했던 — 그리고 쉽게 평가해온 색채를 주제로 다루었기 때문에 필자로서는 다소 힘든 일이었다. 이 책에 대하여 신비론자는 내가 너무 회의적이라고 말하고, 이성론자는 너무 신비주의적이라고 할지 모르지만 나는 개의치 않는다. 솔직히, 색채에 대하여 기록해 온 나의 모든 글의 목표는 사람에게 직접적인 초점이 맞추어져 있다. 몇 가지 점에서 신비주의적 견해를 주장하는 사람들과 오직 실증될 수 있는 것만을 요구하는 사람들이 있다고 하여도 양자 모두 그 대상은 인간이다. 나는 그들과 의견이 일치하거나 또는 그렇지 않더라도 그들 모두를 사랑하며, 그들의 의견을 기꺼이 경청하고 있다.

조명공학학회(IES)나 색채학회 중앙협의회(ISCC)와 같은 단체들에 의해 색채에 대한 생리적·시각적·심리적인 영향을 조사·연구하는 위원회가 설립되고 있다. ISCC와 같은 단체는 각기 다른 28개 분야의 대표자들로 구성되어 있다. 미국과 캐나다에서 회의가 열리고 있으며, 1976년에 헝가리의 부다페스트에서 색채 역학에 대한 국제학술대회가 개최되었다. 빛·색채와 관계가 깊은 미국의 광생물학회의 최초 연례회의가 1973년에 플로리다주 사라소타에서 열렸다.

이러한 단체들은 빛과 색채의 효과에 대하여 각기 나름대로 깊은 관심을

보이고 있다. 생물학에서는 이 효과들을 크고 작은 인간의 여러 질병 치료에 응용할 수 있는 방법을 모색하고 있으며, 진료에 있어 눈에 뜨이는 도움을 제공하고 있다. 심리학에서는 인위적인 환경에서 일어나는 엄청난 생리적·심리적 장애로까지 이를 수 있는 감각박탈을 막아주는 데 특히 색채의 효과가 필요하다. 대다수의 사람들이 일생동안 거내한 주택단지나 요양소 혹은 양로원에 '갇혀' 있다. 이 시대의 긴장과 위기상황에 곤란을 겪는 사람들이 정신요양소를 메우고 있다. 정상적인 직업에 종사하는 평범한 사람들 사이에서조차, 많은 사람들을 자연과 태양 빛에서 멀어지게 하는 지하 구조물과 해저 구조물을 계획하며 세우고 있다. 그리고 여기에 투입될 인간을 비롯한 생물들은 거대한 캡슐 속에서 몇 날 몇 주 더우기 몇 달 몇 년을 갇혀 있게 될런지도 모른다. 과학은 그들을 신체적으로는 건강하게 유지시킬 수 있겠지만, 그들이 정신적으로 미쳐 버리는 것은 어떻게 막을 것인가?

이러한 모든 방향에 있어서, 이 책이 색채의 이로운 점에 대해 다소의 조언이 되고, 아울러 나의 연구 과정에서 접하게 된 수많은 정보 자료들이 유익한 참고가 되기를 기대한다.

파버 비렌(Faber Birren)

차례

제 1 장
역사적 배경

제1장·역사적 배경

오늘날과 같은 세계 여행의 시대에는, 각 분야에 종사하는 사람들 — 실업인 전문 직업인 과학자 그리고 단순한 일반 여행자들 — 이 동굴 벽화에서부터 이집트·칼데아(바빌로니아 남부 지방의 옛 이름: 옮긴이 주)·인도·중국·그리스·중앙 아메리카의 고고학적 유물에 이르기까지 고대의 예술을 접하게 된다. 초기 인류가 가진 색채 감각은 얼마나 경이로운 것인가! 그러나 초기 인류가 그들의 생활 속에 아름다운 것이 필요하여 건축·회화·장식·조각·직조織造·도자기 등 모든 예술 형태에 매혹적인 색채로 치장하도록 고무 받았을 것이라는 가정은 그릇된 가설이다. 고대인들도 경건한 색채 감각을 당연히 가졌겠지만 다채로운 색상에 대한 그들의 태도는 결코 심미적이라고만은 할 수 없다. 이 장에서는 이러한 점을 설명하고자 한다.

사실상 르네상스 시대에 이르기까지 인간은 마음 속에 상징, 신비, 그리고 마법을 지니고 있었다. 색채를 가지고 행하는 일은 신비주의자 철학자 성직자들의 지시를 받았으며 결코 자신의 상상력에 자유로운 생각을 부여할 수 없었다. 화장품은 인종에 따라 다르게 사용되었으며, 장신구는 의미있는 부적으로 사용되었다. 이에 대해서는 무덤과 신전의 장식물들이 그 내력을 말해 준다. 추상적인 장식조차도 신神, 삶과 죽음, 비, 수확, 전쟁의 승리와 관련된 의미를 갖고 있었던 것이다.

분명하고 주목할 만한 것은 고대인이 사용한 팔레트는 단순하며 직접적이고, 고대 세계 어디에서건 색상의 선택이 거의 다르지 않다는 것이다. 즉 빨강·황금색·노랑·녹색·파랑·자주·흰색·검정 같은 것이다. 박물관에서 볼 수 있는 이집트인의 물감 상자들은 대개 여덟 가지 색으로 구분되어 있으며, 더 많은 부분으로 나누어져 있는 것은 좀처럼 찾아볼 수 없다. 그리스의 색채에 대하여 말하자면, 독자들은 유명한 영국 초상화가인 윌리엄 비취 경Sir William Beechey(1753-1839)의 그리스의 다색장식에 관한 다음과 같은 인용문을 보고

놀라게 될 것이다. "장식과 조각의 비슷한 요소에 유사한 색채를 사용하는 관행은 이따금 일어나는 어떤 변덕이나 기호嗜好의 결과라기 보다는 일반적으로 확립된 체제의 결과인 것 같다. 왜냐하면 우리가 익히 아는 어떤 두 가지 구조물의 실례를 들어본다면, 그 구조물의 몇몇 부분의 색채는 실질적으로 다를 게 없는 것같기 때문이다. 이러한 예를 통해서 알수 있듯이, 어느 한 특정의 색채가 일반적합의나 관행에 의해 그 구조물의 몇몇 부분에 각각 전용專用되었다는 것은 거의의심할 여지가 없다."

색채와 인간

고대 인류는 색채로 자신의 주위를 둘러쌌으며, 또한 반대로 그 색채에 의해서둘러 싸여 있었다는 주장은 과장이 아니다. 인간의 존재가 시작된 이후로 모든문명은 태양을 숭배하였으며, 그 태양으로부터 빛과 색채가 생겨났다. 그리스도이전의 수세기로 거슬러 올라가 보면 힌두교의 우파니샤드Upanishad(바라문교의 성전 베다 4서의 중심을 이루는 책들로서 인도 철학·종교·사상의 원천을 이룸: 옮긴이 주) 경전에는 인간을 다음과 같이 묘사하고 있다. "인간의 몸 속에는히타Hita라고 부르는 혈관이 있으며, 그것은 마치 머리카락처럼 수 천 갈래로 갈라져서 흰색·파랑·노랑·녹색 그리고 빨강으로 가득 채워져 있다." 그리고 또"대칭의 형태, 아름다운 색, 다이아몬드와 같은 힘과 치밀함이 완벽한 신체를 구비具備하고 있다." 한 신부神父가 유머를 곁들여 다음과 같이 말했다. "인간은하나의 베갯잇과 같다. 한 쪽의 색은 붉고, 다른 쪽은 파랗고, 또 다른 면은 검다.그러나 그 속에는 모두 똑같은 솜이 들어 있다. 이처럼 인간은 아름답고, 어두우며, 신성하고, 사악한 면이 있다. 그러나 신성神性이 그들 모두에게 내재內在되어 있다."(힌두교의 우파니샤드 경전經典과 다른 고대 동양의 여러 종교들의 경전에서 따온 인용구는 스피겔베르그Friedrich Spiegelberg가 쓴 명저 『세계의성서』(The Bible of the World)를 참조하였음)

다윈Chares Darwin(1809-1882)은 그의 저서 『인류의 유래』(Descent of Man)에서 "우리는 모든 인종의 사람들이 그들의 아름다움에 있어서 피부색을아주 중요한 요소로 여겨 왔음을 알고 있다."고 기술했다. 아마 어떤 분명한 이유로, 이집트인들은 자신들이 홍인종紅人種의 일원이라고 여겼기 때문에 빨간색

화장품을 사용했고, 자신들을 묘사하는데 빨간색을 과대하게 사용하였다. 아시아인은 노란색으로, 북방계 사람은 흰색으로, 흑인은 검은색으로 묘사하였던 것으로 생각된다.

리챠드 버턴경Sir Richard Burton의 『아라비안 나이트』(*Arabian Nights*)에는 「마법에 걸린 왕자 이야기」(Tale of the Ensorcelled Prince)가 있다. 이 이야기 속에서 태자비太子妃는 검은 섬의 주민들에게 마법을 걸었다. "그녀는 마법으로 회교도 · 기독교도 · 유대교도 · 그리고 마기교도(조로아스터교의 다른 이름: 옮긴이 주)와 같은 네 종류의 신앙을 믿는 주민들을 물고기로 바꾸어 놓았다. 회교도는 흰색 물고기, 마기교도는 빨간색, 기독교도는 파란색 그리고 유대교도는 노란색의 물고기로 바꾸어 놓았다."

지상의 원소

초기 인류의 우주에 대한 관념은 원소元素 개념으로 인식되었다. 이러한 생각은 현대까지 지속되어 오고 있다. 다시 힌두교의 우파니샤드 경전에서 빨간색 · 흰색 검은색의 중요성에 대한 흥미로운 구절을 인용해 보겠다. "모든 생물에는 단지 세 가지 기원이 있을 따름이다. 곧 알에서 나오는 것으로 난생卵生, 생명 개체에서 나오는 것으로 태생胎生, 그리고 배종胚種에서 나오는 것으로 발아發芽가 있다."

"타오르는 불의 빨간색은 불의 색이고, 불의 흰색은 물의 색이고, 불의 검은색은 흙의 색이다. 그리하여 소위 불이라고 하는 것은 사라지고, 단지 하나의 변이체로서 명명이 되어 불리운다. 진실된 것은 세 가지 색이다. 태양의 빨간색은 불의 색이고, 그 흰색은 물의 색이고, 그 검은색은 흙의 색이다. 그리하여 소위 태양이라고 하는 것은 사라지고, 단지 하나의 변이체로서 명명되어 불리운다. 진실된 것은 세 가지 색이다. 달의 빨간색은 불의 색이고, 그 흰색은 물의 색이고, 그 검은색은 흙의 색이다. 그리하여 달이라고 하는 것은 사라지고, 단지 하나의 변이체로서 명명이 되어 불리운다. 진실된 것은 세 가지 색이다. 번개의 빨간색은 불의 색이고, 그 흰색은 물의 색이고, 그 검은색은 흙의 색이다. 그리하여 번개라고 하는 것은 사라지고, 단지 하나의 변이체로서 이름이 되어 불린다. 진실된 것은 세 가지 색이다."

"이것을 알고 있던 고대의 위대한 부족장들과 신학자들은 다음과 같이 언명했다. '지금부터는 아무도 들어보지 못한 것, 지각하지 못한 것, 알고 있지 못한 것들을 우리에게 말할 수 없다' 그들은 이것들로부터 모든 것을 알게 되었다. 그들의 생각으로 뻘겋게 보이는 모든 것이 붉의 색이라는 것을 알았고, 희게 보이는 것은 모두 물의 색이며, 검게 보이는 것은 모두 흙의 색이라는 것을 알았다. 그리고 무슨 색인지 전혀 알 수 없는 것들은 이 세 가지 색이 혼합된 색이라고 알게 되었다."

초기 그리스인들에게는 네 가지 원소가 있었다. 이것은 오늘날의 신비주의자들에게까지도 인정되고 있으며, 르네상스 시대의 레오나르도 다 빈치 Leonardo da Vinci에 의해서도 인정받았다. 이들 원소는 흙·불·물·공기이다. 아리스토텔레스 Aristotle는 *De Coloribus*(아리스토텔레스의 제자인 테오프라스투스에 의해 쓰여졌을 지도 모르지만)에서 다음과 같이 말하였다. "불·공기·물·흙과 같은 원소들의 색으로 적합한 것은 순색이다. 순수한 공기와 물은 순백색이며, 불(그리고 태양)은 노란색이다. 그리고 흙은 원래 흰색이다. 흙이 다양한 색조를 띠는 이유는 어떤 물질에 의해 착색되었기 때문이다. 이것은 재를 물들이고 있던 습기가 타서 없어지면 재가 흰색으로 변하는 것만 보아도 알 수 있다. 물론 재가 순백색으로 바뀌지 않는 것은 사실이지만, 그것은 연소燃燒 과정에서 검은 연기에 의해 다시 물들여졌기 때문이다… 검은색은 변화 과정에 있는 원소에 적합한 색이다. 나머지 색들은 이들 원색의 혼합으로 생겨난다는 것도 쉽게 알 수 있을 것이다."

이러한 관점은 수 세기 동안 지속되었다. 그러나 중국에서는 다섯 가지 원소들을 생각하였는데 노랑은 흙을 나타내고, 빨강은 불을, 검정은 물을, 녹색은 나무를 그리고 흰색은 금속을 나타내었다. 그런데 공기는 원소에서 빠져 있었다. 『중국의 상징 체계 개요』(*Outlines of Chinese Symbolism*)에서 윌리엄 C. A. S. Williams은 다음과 같이 기술하고 있다. "중국 철학의 전체적인 체계는 이러한 다섯 가지 원소들, 곧 자연의 영구적인 활동 원리에 그 기초를 두고 있다."

서기 1세기에 유대인 사학자 요세푸스 Josephus는 흰색을 흙과 연관시키고, 빨강은 불, 자주는 물 그리고 노랑은 공기와 관련시키고 있다. 그 후 15세기가 지난 뒤에 레오나르도 다 빈치는 『회화에 관한 논고論考』(*A Treatise on Painting*)에서 다음과 같이 선언하였다. "모든 순색 중에 으뜸은 흰색이다. 비록

철학자들이 흰색은 모든 색의 바탕 곧 용기容器가 되고, 검정은 색을 완전히 빼앗겨 버린 것이라고 해서 흰색과 검정을 색으로 인정하려고 하지 않겠지만 화가들은 이 두 가지 색 중 어느 하나라도 없으면 작업을 할 수가 없으므로 이 두 색은 다른 색들과 함께 놓아야 할 것이며, 그 순서는 다음과 같다. 즉, 흰색은 첫 번째가 될 것이고, 노랑은 두 번째, 녹색은 세 번째, 파랑은 네 번째, 빨강은 다섯 번째 그리고 검정은 여섯 번째가 될 것이다. 우리는 빛이 없으면 어떤 색도 볼 수 없으므로 빛을 나타내는 색으로 흰색을 설정한다. 흙은 노랑, 물은 녹색, 공기는 파랑, 불은 빨강 그리고 완전한 어둠은 검정으로 설정하기로 한다."

지상의 사방위四方位

색채에 대한 인간의 반응에 있어서 인간이 지구를 네 개의 방위를 가진 것으로 인식하고, 그 네 개의 방위는 각기 상징적 색채를 하나씩 가졌다고 생각한 것은 기이한 일이다. 마찬가지로 이러한 인식은 본질적으로 미의식과는 아무 관계가 없고 마법적이고 상징적인 의미를 지니고 있었다. 고대 이집트의 파라오는 상上이집트에 대한 통치권의 상징으로 흰색 왕관을 썼으며, 하下이집트 동안에는 빨간색 왕관을 썼다.

티베트 고원에 사는 사람들은 이 세상을 높은 산으로 인식하고 있었다. 몽고어로 '수무르Sumur'라 불렀다. 태초부터 땅이 차츰 솟아오르기 시작하여 인간이 미치지 못하는 높은 곳까지 솟아올랐다. 그리하여 그 꼭대기는 신들이 편하게 거주하는 장소로 제공되었다. 옛 전설에는 다음과 같은 것이 있다. "태초에는 오직 물과 개구리 한 마리가 있었다. 이 개구리는 물을 들여다보고 있었다. 신神이 이 개구리를 뒤집어 놓고 그 배 위에 세상을 창조하였다. 각 발에 대륙을 만들고, 그 배꼽 위에는 수무르 산을 세웠다. 이 산 꼭대기에는 북극성이 있다."

티베트 지역의 산은 꼭대기가 떨어져 나간 피라미드와 닮은 모습이다. 나침반의 사방위를 향하고 있는 면들은 채색되었고, 마치 보석처럼 빛났다. 북쪽면은 노란색, 남쪽 면은 파란색, 동쪽 면은 흰색, 서쪽 면은 빨간색으로 각각 채색되었다. 각 방향에는 바다에 둘러싸인 대륙이 있었다. 그 대륙들과 그 주변의 섬들은 거기에 거주하는 사람들의 얼굴 모습과 닮은 형상을 하고 있었다. 남쪽으로는 타원형 얼굴의 인도 중국 몽고인들이 있었고, 북쪽에는 네모난 얼굴, 서쪽

에는 둥근 얼굴 그리고 동쪽에는 초승달 모양의 얼굴을 한 사람들이 있었다.

　　마찬가지로 흥미로운 것은 중국인들의 사천왕상이었다. 북쪽 수호신인 모리 쇼우Mo-li Shou는 검은 얼굴을 하고 있고, 그가 가진 자루 속에는 뱀 형상이나 흰 코끼리 형상을 한 짐승이 들어있고, 이들은 사람을 집어삼킨다. 남쪽의 수호신인 모리 훙Mo-li Hung은 붉은 얼굴을 하고 있다. 그는 혼돈의 우산을 갖고 있는데, 이 우산을 들어 펴면 온 세상은 암흑 천지가 되고, 천둥이 치며, 지진이 일어나는 것이다. 동쪽의 수호신인 모리 칭Mo-li Ch'ing은 녹색 얼굴을 하고 있다. 그의 표정은 사납고 턱수염은 마치 구리 철사와도 같다. 그가 청색 구름(blue cloud)이라는 마법의 검을 휘두르면 검은 바람을 불러일으켜 수많은 창이 쏟아져 나와 사람들을 찔러 쓰러뜨린다. 서쪽의 수호신인 모리 하이Mo-li Hai는 흰색 얼굴을 하고 있다. 그가 금현琴鉉을 울리면 온 세상 사람들이 귀를 기울이고, 적敵의 병영兵營에서는 불이 일어난다.

　　지상의 사방위는 아침부터 정오를 거쳐 저녁에 이르기까지 태양의 움직임과 관계가 있다는 것은 틀림없다. 사방위는 태양계를 벗어날 수 없는 우주의 영역이다. 이집트에서 티베트, 중국에 이르기까지 그리고 전세계에 걸쳐 나침반이 지칭하는 곳의 상징은 되풀이되었다. 고대 아일랜드에서는 북쪽을 검정, 남쪽은 흰색, 동쪽은 자주, 서쪽은 암갈색(dun color)을 표시했다. 유카탄 반도의 마야 족들은 북쪽은 흰색, 남쪽은 노랑, 동쪽은 빨강, 서쪽은 검정으로 나타냈다. 아메리카 인디안(아파치족·체로키족·치페워족·크리크족·주니족) 사이에서도 사방위에 색을 지정하였으며, 부족들 간에 지정된 색은 달랐을 지도 모른다.

　　나바호족Navahos의 전설에 따르면 그들은 수 천년 전에 높은 산으로 둘러싸인 곳에 살았다. 이 산들의 높고 낮음으로 인해서 낮과 밤이 생겼다. 동쪽 산들은 흰색이었으며, 낮을 불러왔고, 서쪽 산들은 노란색으로 황혼을 불러왔다. 북쪽 산들은 검은색으로 세상을 어둠으로 덮었으며, 반면에 남쪽의 파란색 산은 새벽을 만들었다.

　　아메리카 인디언도 역시 색을 제정하고 있는데, 하계下界는 일반적으로 검은색을, 현세는 다양한 색으로 표현했다. 이 모든 상징은 그들 예술의 본질적인 한 부분이었다. 얼굴에 새긴 문신과 가면·우상·오두막에 칠해진 색들은 풍부한 의미가 깃들어 있는 것이며, 단순히 예술적 기질의 소산물은 아니다. 그들은 노래·의식·기도·놀이에도 나침반의 색상을 응용하였다. 오늘날에도 드라이

페인팅dry painting 혹은 모래 그림을 그리고 있는 호피족Hopi은 예술가이기 이전에 신비주의자가 된다. 전통적으로 그들은 제일 먼저 북쪽에 노란색 모래를 배치하고, 서쪽에는 녹색 혹은 파란색, 남쪽에는 빨간색, 마지막으로 동쪽에는 흰색 모래를 차례대로 배치한다.

오늘날 아메리카 인디언의 문화에서 매력적이고 낭만적으로 보이는 많은 것들은 아마도 신비주의와 상징주의에 그 기원이 있는 것 같다. 그들은 단순히 색채의 아름다움에 매료되었을 뿐만 아니라, 일정한 마법이 색으로부터 나온다고 생각하였다. 인디언에게 있어 빨강은 낮을 상징하였으며, 검정은 언제나 밤을 상징하였다. 빨강 · 노랑 · 검정은 남성적인 색이었으며, 흰색 · 파랑 · 녹색은 여성적인 색이었다. 어떤 부족은 인디언의 네 가지 원소인 불, 바람, 물, 흙을 색상과 관련시켰다. 체로키족Cherokee에게 있어서는 빨강은 성공과 전쟁의 승리를 의미하고, 파랑은 고난과 패배를 나타내며, 또 흰색은 평화와 행복을, 검정은 죽음을 상징하였다. 기도의 지팡이는 비를 기원하기 위하여서는 빛나는 녹색이 되나, 전쟁을 앞두고는 둔탁한 빨강으로 바뀐다.

신

원시적이건 아니건 간에 모든 종교들은 그들의 신神을 찬란한 색채와 결부시켜 생각해 왔다. 그것은 신들이 항상 태양, 달, 별 그리고 무지개가 빛나는 하늘에 거주하고 있기 때문이다. (지신地神들은 보통 무섭거나 사악했다.) 신은 종종 태양 그 자체였다. 나의 저서 『색채 이야기』(*The Story of Color*)에서 대부분 발췌한 몇 가지 간단한 예를 살펴보자.

이집트에서는 태양 그 자체가 라Ra(태양신: 옮긴이 주)와 오시리스Osiris(고대 이집트의 명부冥府를 지배한 신: 옮긴이 주)였다. (이시스Isis ─ 농사와 수태를 관장하는 여신: 옮긴이 주 ─ 는 달.) 그것을 상징하는 것은 황금색 · 노란색 혹은 붉은색이었을 것이다. 인도의 일부 지방에서는 태양의 색이 파란색이었다고 한다. 솔-로-몬SOL-OM-ON이라는 이름은 태양을 일컫는 3가지 언어이다.

고대 그리스에서는 노란색이나 황금색은 아테나Athena(지혜 · 풍요 · 공예 · 전술의 여신: 옮긴이 주) 여신을 가리켰다. 여신의 신전은 아테네에 있는 파

르테논 신전이었다. 빨간 양귀비는 수확의 여신인 세레스Ceres에게 바쳐졌다. 주신酒神 디오니소스Dionysus는 붉은 얼굴을 하고 있었다. 이리스Iris는 무지개의 여신이었다.

인도에서는 부처의 색이 노란색이나 황금색이었다. 불교 경전에 의하면 "그분이 그 도시 입구에 오른발을 들여놓자마자 몸에서 나온 6가지의 각종 빛깔들이 궁전과 탑들 너머로 여기저기 솟아올랐으며, 말하자면 노란 황금빛 광채와 그림 같은 색으로 그것들을 장식하였다." 그러나 부처가 인생의 무상함에 대하여 깊이 생각할 때는 빨간색 옷을 입었다. "그리고 그 성자는 겹으로 된 빨간색 장삼長衫을 입고 허리띠를 묶고는 오른쪽 어깨 위로 가사袈裟를 드리운 채 면벽대좌하고 명상에 빠져들었다."

구약과 신약의 성서 속에는 색채에 대하여 많은 것이 언급되어 있다. 그 중 광야의 성막聖幕(이스라엘 민족은 이집트를 탈출 후 가나안 땅을 향해 가는 과정에서 광야에서 성막을 만들어 하느님께 제사를 드렸음: 옮긴이 주)의 색조를 설명하고 있는 부분도 있다. 거기에는 청색과 자주색, 주홍색 scarlet의 린넨linen(亞麻) 커튼이 있다고 묘사되어 있다. 하느님이 모세에게 다음과 같이 이르셨다. "이스라엘의 자손들에게 명하여 내게 예물을 가져오라 하고, 무릇 즐거운 마음으로 바치는 자에게서 내게 드리는 것을 너희는 받을지어다. 너희가 그들에게서 받을 예물은 이러하니 금과 은과 놋쇠와 청색·자색紫色·홍색실과 가는 베실과 염소 털과 붉게 물들인 수양羊의 가죽과 해달海獺의 가죽과 조각목조(角木)와 등유와 관유灌油에 드는 향품香品과 분향할 향을 만드는 향품과 호마노縞瑪瑙며, 법의와 흉패胸牌에 물릴 보석이니라. (출애굽기 25:1~7)"

출애굽기에 따르면 하느님 아버지의 색은 청색이었다. "그리고 나서 모세, 아론·나답과 아비후 그리고 이스라엘의 장로 70명에게 임하시었고, 그들은 이스라엘의 신을 보았는데, 그 발 아래에는 청옥靑玉을 편 듯하여 하늘과 같이 청명하더라." 성도전聖徒傳에 따르면 십계명은 청옥에 새겨졌으며, 홍옥紅玉은 노아의 방주 뱃머리에 있었다고 한다.

에스겔Ezekiel은 하느님을 무지개에 비유하고 있다. "비오는 날 구름 속에 나타나는 무지개 형상처럼, 주위의 광휘가 그와 같았다. 이것은 여호와의 영광스런 모습의 출현인 것이다." 그리고 계속하기를 "그들의 머리 위 천공天空에는 옥좌玉座의 형상이 마치 사파이어 보석 같이 빛나고, 그 옥좌 형상 위로 사람의 모

습이 보였으며 그 곳은 호박색(amber)을 띠고 있었다."

　　녹색 에메랄드는 그리스도와 관련되어 있다. 사도 요한에 의하면 "보좌 위에 앉으신 이가 있는데 앉으신 이의 모습이 벽옥碧玉과 홍보석紅寶石 같고 또 무지개가 보좌寶座 둘레에 있는데 그 모양이 녹보석綠寶石 같더라." 기독교에서 파란색은 거의 동정녀 마리아와 관계가 있다.

　　유대인과 기독교인들의 종교 의식에는 색에 대한 상징주의가 여전히 존재한다. 성직의 제복은 계절에 따라 그 색이 바뀐다. 색은 시각을 즐겁게 하지만 그 색의 아름다움 이전에, 어떤 의미심장한 축제나 그리스도의 수난에 대한 이야기를 알린다.

혹성과 항성

고대인들에게는 우주 · 태양 · 항성 · 혹성 등이 지극히 중요한 관심사였다. 이러한 것들이 그들의 모든 삶을 조정하고 있었기 때문이다. 지금까지 남아 있는 대부분의 고고학적 구조물들은 주거지가 아니라 신전神殿이나 성지로 이루어져 있다. 중요한 기념물들은 기품을 갖추어야 하며, 보통 사람이 아닌 신의 권능에 헌납되었다. 한 가지 아주 현저하게 드러나는 점은 색채와 건축물 사이의 긴밀하고 신비로운 관계이다. 이집트의 건축물은 대부분 나일 강변의 초원 같은 초록색 바닥과 하늘 빛과 같은 파란색 천장으로 되어 있다.

　　고대 신전에 사용된 두 가지의 뛰어난 색채 상징에 관하여 살펴보자. 오래 전에 레오나르드 울리C. Leonard Woolley 박사는 대영 박물관과 펜실베이니아 박물관과의 합동 조사에서 바그다드와 페르시아만 사이에 있는 우르Ur에서 신의 산, 지구라트ziggurat(고대 바빌로니아 · 앗시리아의 피라미드형의 신전: 옮긴이 주)를 발굴했는데 이는 세계에서 가장 오래된 건축물 중의 하나이다. 건립 시기는 기원전 2300년 경으로 추정되며, 이것은 대홍수 이전에 세워진 것으로 원래는 아브라함Abraham의 집으로 추정된다. 그 탑의 실제 길이는 60.96m이며, 너비는 45.72m이고, 높이는 원래 약 21m로 측정되었다. 그것은 네 개의 단壇으로 이루어진 크고 딱딱한 벽돌 덩어리로 지어진 구조물이었다. 울리는 이 구조물의 어디에도 곧은 선이 없다는 것을 알았다. 수평면은 바깥으로 부풀어 있고, 수직면은 가운데로 향해 약간 불룩하였다. 이런 미묘한 점은 그 근원이 그리스로 생

각되고, 파르테논 신전에서 아주 뚜렷이 나타난다. 탑의 가장 낮은 곳은 검은색이었고 가장 높은 곳은 빨간색이었다. 그 신전은 파란색 광택이 나는 타일로 덮여 있었고, 지붕은 금색으로 도금되어 있었다. 울리는 여기에 대해 다음과 같이 말하고 있다. "이러한 색채는 신비스러운 의미를 지니고 있으며, 어두운 지하 세계, 살기에 알맞은 땅, 하늘 그리고 태양 등으로 우주의 다양한 구분을 나타낸다."

보다 대규모의 지구라트가 발굴되었다. 기원전 5세기에 헤로도토스Herodotus는 엑바타나Ecbatana에 대하여 다음과 같이 기록하였다. "메디아인들Medes은 오늘날 엑바타나라고 불리는 도시를 건설하였는데, 그 도시의 성벽은 규모가 매우 크고 튼튼하게 쌓아 올려져 있다. 그곳의 설계는 각 벽마다 그 보다 더 높이 흉장胸牆(대략 사람 가슴 높이 만큼 쌓아 올린 벽: 옮긴이 주)으로 되어 있다. 완만한 언덕인 땅의 성질 때문에 이러한 배열이 선호되지만 주로 기술에 따라 영향을 받는다. 원형 성벽의 수는 7개 이며, 왕궁과 보물 창고는 가장 내부의 원 속에 위치해 있다. 외벽의 둘레는 아테네 신전과 매우 흡사하다. 총안銃眼이 있는 흉벽胸壁은 흰색이며, 다음은 검은색, 세 번째 벽은 진홍색, 네 번째는 파란색, 다섯 번째는 주황색이다. 이들 모두는 페인트로 채색되어 있다. 마지막 두 개의 흉벽은 각각 은색과 금색으로 입혀져 있다. 이러한 모든 성채는 데이오시스Deioces 자신과 자신의 왕궁을 위하여 축성되었다.

헤로도토스는 바르시파Barsippa에 있는 네부카드네자르Nebuchad-nezzar(신 바빌로니아의 왕: 옮긴이 주)의 대 사원에 대해 상세히 언급하였다. 최근에 밝혀진 바에 의하면 그 사원의 벽돌에는 바빌로니아 군주의 인장印章이 분명히 찍혀 있다. 이 군주가 기원전 7세기에 그 사원을 재건한 것으로 보인다. 이 사원의 터는 82.9056 평방미터이며, 7층으로 되어 있고, 각 층은 위로 오를수록 중심 쪽으로 좁혀져 있다. 제임스 퍼거슨James Fergusson은 이 건물에 대하여 다음과 같이 기록하고 있다. "이 사원의 각 모퉁이에서 발견된 원통형 인장의 판독을 통하여 알게 된 것이지만, 7개의 행성이나 천계天界에 헌납된 것이며, 각 층별로 언제나 각 행성을 나타내는 색으로 장식되어 있다. 풍부하게 장식된 아래쪽의 검은색은 토성의 색이며, 그 위는 주황색으로 목성의 색이다. 세 번째 층은 붉은색으로 화성을 상징하는 색이며, 네 번째 층은 노란색으로 태양에 속한다. 다섯째와 여섯째 층은 각각 녹색과 파란색으로 금성과 수성을 나타낸다. 제일 위

층은 아마 흰색일 것인데, 이것은 달에 속하는 색으로 이는 칼데아인들의 천체관
天體觀으로는 달의 위상이 가장 높았기 때문일 것이다."

　　물론 이러한 색의 사용은 그 정신과 의도에 있어서 현대 건축물을 위한 색
상의 선택과는 아주 거리가 멀다. 이것은 고대인이 예술가이기 이전에 신비주의
자라는 것을 다시 한번 나타내는 것이라고 생각된다. 이것은 개인적인 감정을 표
현한 것이 아니라 다른 사람들의 복합적인 지시에 따랐다는 명백한 증거이다. 스
핑크스Sphinx의 얼굴은 붉게 칠해져 있다. 또한 소아시아의 신전, 초기 그리스의
모든 건축물과 조각품 그리고 잉카족 마야족 톨텍족Toltec(10세기쯤 아즈텍 사
람보다 먼저 중앙 멕시코에서 번영한 인디언: 옮긴이 주)의 피라미드, 사원들 그
리고 멕시코와 중앙아메리카 남아메리카의 성지들도 그와 같이 채색되어 있었다.

문화

색채의 초기 역사에 대한 이야기를 하자면 끝이 없다. 관심 있는 독자는 나의 다
른 책들이 참고가 될 것이다. 이 장을 마무리하기 위해 과거의 인간 생활 속에 나
타나는 색채의 상징적·실용적 역할에 대해 알려주는 몇 가지 색채와 문화에 관
한 잡다한 기록을 해 두겠다.(더 이상의 역사적인 검토는 다음 장의 머리글에 소
개되어 있다.)

　　황금기 Golden Age, 황실의 자주 Imperial Purple, 담자색의 10년간The
Mauve Decade과 같은 어구를 상기해 볼 수 있다. 중국에서는 송 왕조(서기
960-1127)의 황실 색상은 갈색, 명 왕조(1368-1644)는 녹색, 청 왕조(1644-
1911)는 황색이었다. 로마에서는 황제가 목성 Jupiter을 상징하는 자주색 옷을
입었으며, 그 색상은 황제만이 독점하였다.

　　인도에서는 독특한 네 개의 신분 계급 ― 브라만·크샤트리아·바이샤·수
드라 ― 이 있다. 전설에 의하면, 인류는 네 개의 종족으로 구성되었다. 창조주의
입으로부터 브라만Brahmans이 나왔고, 팔로부터는 크샤트리아Kshatriyas, 넓
적다리로부터는 바이샤Vaisyas 그리고 발로부터는 수드라Sudras가 나왔다. 이
들은 네 개의 '바르나varnas'였다. 그 뜻은 산스크리트어에서 '색色'을 의미하
는 말이다.

　　브라만Brahmans은 흰색이었다. 그들은 배우고, 가르치며, 스스로 신에

게 제사를 지내고, 다른 사람들을 위해 사제 노릇을 했다. 그들은 보시布施를 받고, 시여施與를 하였다. 그들은 특권을 부여받았으며, 신성한 계급이다. 크샤트리아Kshatriyas는 빨강이었다. 그들은 배우기는 하나 가르치지는 않으며, 스스로를 위해 제사를 지내나 사제 직무를 행하지는 않는다. 그들은 보시를 베풀 수는 있으나 받을 수는 없다. 그들은 군인 계급으로 정치를 하며 전쟁시에는 싸워야 했다. 바이샤Vaisyas는 노랑이었다. 그들은 상인 계급이었다. 자신을 위해 공부하고, 제사를 지낼 수 있고, 시주하고, 경작하고, 가축을 사육하고, 장사할 수있으며, 이자를 받고 돈을 대부貸付할 수도 있었다. 수드라Sudras는 검정이었다. 그들은 노예 계급이며, 남을 위해 일을 하고 생계를 유지하였다. 실용적인 기술을 연마할 수 있으나 성전 베다Veda를 배울 수는 없었다.

행성과 황도십이궁黃道十二宮(황도대를 12도씩 구분하여 배치한 별자리, 백양궁 · 금우궁 · 쌍자궁 · 거해궁 · 사자궁 · 처녀궁 · 천칭궁 · 천갈궁 · 인마궁 · 마갈궁 · 보병궁 · 쌍어궁: 옮긴이 주)에는 각각 색이 정해져 있고, 여전히 오늘날의 점성술들에 의해 사용되고 있다.(헤로도토스가 앞서 인용한 엑바타나 Ecbatana에 대한 설명을 참조.)

문장紋章 깃발을 위한 색채가 있고, 종교 법복法服과 주요 학부에서 쓰이는 교육적인 예복에서처럼 오늘날까지 남아 있는 표상 전통 · 의식 · 상징을 위한 색채가 있다. 신학에는 진홍색scarlet, 철학에는 파란색, 미술과 문학에는 흰색, 약학에는 녹색, 법학에는 자주색, 과학에는 황금색, 공학에는 주황색, 음악에는 분홍색이 있다.

탄생과 죽음, 소년의 할례割禮, 소녀의 생리, 사자와 적으로부터의 보호 등과 관련하여 원시 부족들 사이에서 행하던 색채 의식이 오늘날까지 남아 있다. 신체에 색칠을 하고, 부적을 지니며, 마술적 힘을 지닌 색채가 예복에 물들여졌다. 고대의 색채는 경이롭고 동시에 아름다웠다.

다음은 사람의 생활 가운데 색채가 가진 신화적이며 상징적인 중요성에 대한 몇 가지 흥미로운 참고 자료이다. 출생에서 죽음에 이르기까지 색채는 원시와 고대사회의 생활 속에 신통력을 갖고 있었다. 유럽의 기독교 성직자의 자색 세례복, 크리크족Creek 인디안 소년이 할례 때 바르는 흰색 점토와 같이 모든 영역과 모든 국가에 이르기까지 색채는 인간이 최초로 받는 축복 중의 하나였으며, 인간의 사체死體를 감싸는 경건한 마지막 축도였다. 유년기로 성장할수록 인간

의 신체는 부적에 의해 보호받고, 가정에서는 색상의 마법을 통해 악을 물리쳤다. 인간의 문명과 문화에 관한 거의 모든 것은 무지개 색과 관련이 있었다.

생명은 값진 것이며, 피와 죽음은 비참하고 두려운 것이었다. 인간은 자연의 재해, 신의 의지, 악마의 저주에 맞서 끝없이 투쟁하여 왔다. 남자들은 여성의 몸에서 태어났으며, 죽은 후에 육신은 썩고 검게 변한다. 그들은 언제나 신중하였다. 사춘기의 피가 그들을 놀라게 하여, 그들은 자신의 딸들을 격리시켰다. 그들은 딸에게 붉은 물감을 칠해서 땅속에 묻거나, 움막 속에 가두어야 했다. 그 딸들은 결혼 후에 괴물을 낳지 않기 위하여서 얼굴을 붉은색과 흰색을 칠한 채 나다녀야 했다. 그녀들은 반드시 결혼을 해야 했으며, 그 예식은 가장 환희에 넘친 의식임에 틀림없었다. 예식은 다채로웠으며, 신부와 신랑은 그들의 결혼 생활 동안 내내 색채의 마술적 힘에 의해 보호받을 것임에 틀림없었다.

고대 유대인들은 결혼식을 탈리스Talis 아래에서 행하였는데, 탈리스는 네 개의 기둥이 떠받치고 있는 황금빛 비단 장막이었다. 신부는 이 주위를 일곱번 도는데 이는 여리고Jericho(옛 팔레스타인 지방에 있었던 도시: 옮긴이 주) 포위 공격을 기념하기 위함이다. 인도에서는 붉은 물감과 심지어는 피까지도 사용하였다. 힌두교 신부는 결혼하기 6일 전에 악령을 몰아내기 위해 낡고 다 헤어진 노란색 옷을 걸쳤다. 신부의 결혼 예복은 노란색이고 사제의 예복도 마찬가지였다. 그리고 일단 결혼하고 나면, 긴 여행길에서 돌아오는 남편을 맞이할 때 노란색 옷을 입어야 했다.

중국에서 신부는 용을 수놓은 붉은색 옷을 입었다. 신부는 붉은색으로 신랑의 가족의 이름을 새긴 초롱으로 꾸며진 붉은 결혼 가마에 실렸다. 그녀는 붉은 양산을 썼고, 그녀를 위해 붉은 폭죽을 터트렸다. 식이 진행되는 동안 신부와 신랑은 붉은색 끈으로 함께 연결된 두 개의 잔으로 언약을 다짐하는 술과 꿀을 마셨다.

일본에서는 자기 집에서 천 마리의 흰 토끼를 기른 사람은 딸을 왕자와 결혼시킬 수가 있었다. 네델란드령 동인도 제국에서는 신랑의 머리 위에 빨간색 혹은 노란색 쌀을 뿌려 그의 영혼이 떠나지 않게 했다. 빨강은 또한 사랑의 묘약이기도 했다. 즉, 소년과 소녀의 이름을 흰 종이 위에 붉은 암탉의 피로 써 놓고 이 종이를 그 소녀가 만지면, 그녀는 그 소년과 사랑에 빠진다는 것이다.

붉은색과 노란색은 이집트 오리엔트 러시아 발칸 사람들이 결혼식에 사용

한 색상이었으며, 지금도 여전히 존재하고 있다. 서양에서는 예나 지금이나 파란색을 숭배한다. 누구에게나 친숙한 옛날 영국의 다음 시 한 구절은 신부 의상에 주의를 주고 있다.

　　낡은 것과 새로운 것
　　빌린 것과 파란 것

　　결혼 의식이 환희에 넘친 것이라면, 죽음의 의식은 무겁고, 복잡하고, 장엄하였다. 인간은 누구나 가장 신비스러운 일인 죽음을 맞이하여, 그 누구도 돌아온 적이 없는 영역으로 들어간다. 죄를 짓지 않은 인생은 사후의 구원을 보장받겠지만, 비록 죄 많은 인생이라도 영원히 죽지는 않는다. 그러나 선하거나, 악하거나 사자死者는 묻혀야만 한다. 사자의 가족은 그의 수의를 장만하고, 불사不死의 영역으로까지 여행하기 위하여 필요한 장비와 함께 그의 무덤을 마련해야 했다. 아울러 영생의 영역으로 떠나는 여정에 꼭 필요한 장비를 갖추어야 한다.

　　보다 원시적인 국가의 원주민들은 악령의 배반에 대한 미신을 믿었다. 동부 아프리카의 난데족Nandi은 다른 부족의 일원을 죽였을 때, 그는 자신의 몸과 창 칼의 한쪽 면에 빨간색을 칠하고, 다른 쪽은 흰색으로 칠해야 한다. 피지족Fiji의 원주민이 몽둥이로 사람을 때려죽이면, 그의 추장이 그를 머리에서 발끝까지 붉은 물감으로 색칠해 주었다. 이렇게 하면 죽인 자의 귀신으로부터 보호를 받는다는 것이다. 남 아프리카에서는 사자를 죽인 자는 온 몸을 흰색으로 색칠하여, 나흘 동안 격리되었다가 다시 피부에 빨간색을 칠하고 마을로 돌아갔다.

　　검정은 거의 모든 서양 사람들이 죽음을 애도하기 위하여 사용하는 공통적인 색이다. 검정은 곧 죽음의 모습이기 때문이다. 어떤 원시인들은 동족이 죽으면, 자신들의 치아를 검게 물들였다. 영국에서 미망인의 옷은 검은색 단을 댄 흰 옷을 입었다. 하인들은 자신의 주인을 애도하기 위하여 어떤 색에 의해서도 변화를 줄 수 없는 검은색 옷을 입었으며, 심지어는 옷에 달린 단추까지도 검은색이라야 했다.

제 2 장

생물학적 반응

제2장 · 생물학적 반응

이 장은 백색광과 유색광이 생명체에 영향을 미침으로써 이들을 규명해 보는 것과 연관이 있다. 우르트만Richard J. Wurtman은 "빛은 신체 기능을 조절함에 있어서 음식 다음으로 가장 중요한 환경 요인이 되는 것이 분명하다."고 진술했다. 우선 다른 형태의 전자기 에너지에 대해 언급함으로써 빛의 생물학적 의미를 이끌어 내어 보자. 만약 다음의 몇 문장들이 교양 있는 독자들에게 고답적이라고 여겨진다면 이해해 주길 바란다.

가시광선과 색채를 포함한 전자기 에너지를 최대한으로 연장하면 그 범위는 엄청나다. 알버트 미첼슨Albert Michelson이 몇십 년 전에 측정한 바에 의하면 이들 에너지는 초당 약 299,274km의 속도로 여행한다. 속력은 동일하지만 파형의 한쪽 마루에서 다른 쪽 마루까지 측량한 에너지의 파장은 다르다. 비록 이 파장의 측정치들이 전자기 스펙트럼의 한쪽 끝에서는 수천 피트가 포함되고 스펙트럼의 다른 쪽 끝에서는 1인치의 무한소無限小에 이르기까지 측정되었을지라도 과학계에서는 그것들의 수치가 정확하다는 것을 아주 만족스럽게 여긴다.

가시광선의 아래쪽

장파장은 무선 전신에 이용된다. 이것은 20세기로 들어설 무렵 마르코니 Guglielmo Marconi(1874-1937)에 의해 개발되었다. 장파장은 장거리 통신에 이용되었다. 마르코니는 1901년 최초로 대서양을 가로질러 전파신호를 보냈다. 이것은 '무선통신'이라는 방대한 세계로 들어서는 시작이 되었고 오늘날에 와서는 현대 생활에 필요 불가결한 수단이 되고 있다. 마르코니는 1909년에 노벨상을 수상했다. 다음으로 가장 긴 파장을 가진 것은 유도열誘導熱 파장으로 금속을 단단하게 하기 위해 온도를 올릴 때 이용된다.

상업 방송AM의 파장은 그 다음으로 길다. 그것은 하늘의 전리층으로부터

반사되어 되돌아오는 능력이 있어서 지구 주위를 돌아다닐 수 있다. 단파는 일반 방송, 경찰차, 택시 그리고 최근의 아마추어 무선 라디오에 이용된다. 관절염과 신경통을 경감시키기 위해 신체에 고정시킨 전극을 통해 열을 낼 수 있는 투열 요법diathermy에 이용되는 파장은 훨씬 더 짧다.

　　FM 라디오 TV 전파탐지기는 더 짧은 파장으로 송신된다. 왜냐하면 이 에너지는 전리층에 흡수되어 버리고 되돌아오지 않기 때문이다. 하지만 지구 위로 인공위성을 발사함으로써 이들 하늘의 중계소가 에너지 파장을 거울처럼 반사하게 끔 할 수 있다. 어느 곳에서나 볼 수 있는 극초단파 송신탑은 메시지를 한 지점에서 다른 지점에까지 직선으로 보내는 데에 이용된다.

　　적외선 infrared 파장은 두꺼운 대기층에 잘 침투한다. 이 에너지 파장에 감응하는 카메라 필름을 이용하여 인간의 눈에는 보이지 않는 세계의 사진을 찍어낼 수 있다. 적외선 파장은 소총처럼 초점을 맞출 수 있다. 예를 들어 적군의 신체(또는 풀 밭에 있는 소)와 같이 열을 발산하는 것은 무엇이든지 찾아낼 수 있다. 라지에이터로부터 나오는 복사열과 적외선 등은 가시광선의 더 아래쪽 파장을 가진다.

가시광선의 위쪽

전자기 스펙트럼의 가시 영역은 빨강으로부터 주황·노랑·녹색·파랑 그리고 보라에 이르기까지 그 영역이 미친다. 가시 영역은 장파장인 자외선ultraviolet에서 서서히 희미해진다. 응집된 가시광선은 레이저 빔에 농축되어 달에 쏘아 올리거나 통신 채널을 확립하고, 금속을 자르고, 다이아몬드에 구멍을 뚫는 데에 그리고 인간의 눈의 일탈된 망막을 치료하는 데에 이용된다. 그 놀라운 이용 가치는 끊임없이 그 목록이 늘어나고 있다. 레이저 빔은 또한 현대의 홀로그래피holography의 일부분이 된다. 홀로그래피는 전통적인 사진술을 이용하지 않고 3차원의 상을 만들어 내는 것이다.

　　긴 자외선 파장은 많은 물질에서 형광螢光을 일으키게 하고 그리하여 오늘날 형광등에 사용된다. 더 짧은 자외선 파장은 피부를 태우고(너무 많이 노출되면 암을 유발한다) 비타민 D 합성에 도움을 준다. 훨씬 더 짧은 자외선UV: ultraviolet 파장의 방사는 세균을 죽이고, 여러 가지 물질, 물 그리고 공기를 소

독하는 데 쓰인다.

그랜쯔Grenz 광선, 곧 침투력이 약한 X선은 각종 피부 질환의 치료에 이용된다. 더 짧은 X선은 진단의 목적으로 이용되고, 침투력이 더 강한 X선은 깊게 자리잡은 종양과 몸 속의 암을 치료하는 데에 이용된다. 1898년에 퀴리 부부 Pierre and Marie Curie에 의해 발견된 감마선은 많은 치명적인 암을 치료하는 데 이용되고 있다. 원자탄, 원자핵의 폭발 그리고 핵 발전소 등과 연관된 원자 핵 분열의 방사放射는 더욱 파장이 짧은 광선들이다. 모든 파장 중에서 가장 짧은 것은 우주에 퍼져 있는 우주선으로 아직 불가해한 것이다.

전자기 에너지의 위험

만약 모든 전자기 에너지의 파장을 사람의 눈으로 볼 수 있다면, 눈을 부시게 하는 눈보라가 몰아치는 현상이 일어날 것이다. 여기에는 어떤 위험이 게재되어 있는가? 인간은 핵 에너지 · 라듐 · X선 그리고 과도한 자외선에 지나치게 노출되면 위험하다는 것을 잘 알고 있다. 핵 발전소가 끊임없이 대중의 공격 대상이 되고 있고 여기서 발생하는 사고는 실제로 크나큰 재난이 될 수도 있다. 그러나 에너지에 관한 한 해롭지 아니한 것이 무엇이 있을까? 컬러 TV세트는 원치 아니하는 방사선을 방출하고 있어 오늘날에는 방어막으로 적절하게 보호되도록 법적으로 요구되고 있다. 에너지는 손을 TV 스크린 가까이 가져 가보면 느낄 수 있다. 전자 레인지도 예의 주시 하에 있고 이 또한 보호막이 있어야 된다. 회의적인 어느 전자 기술자가 주의시키듯이 "최선의 방법은 음식을 준비하여 전자 레인지에 넣고, 그 문을 닫고, 스위치를 넣고, 방에서 서둘러 나가는 것이다!"

더 잘 알려진 위험에 대해서는 말할 필요조차 없이, 사람들은 TV 세트, AM · FM 라디오, 전화 통신탑, 경찰과 기상대 그리고 공항의 무선 레이더망, 아마추어 무선 수신기, 전동기와 발전기 등에서 나오는 방사선에 흔히 노출되어 있다는 것이다. 『빛과 건강』(Health and Light)에서 오트John Ott는 다음과 같이 쓰고 있다. "전화 전자통신 중계탑의 2마일 내에 위치한 낙농장의 젖소들은 상당히 적은 우유를 제공하며, 가금류家禽類는 보통 알 생산량 보다 극히 적은 일부만 낳았고, 닭 떼들은 갑작스레 설명할 수 없는 히스테리 증세를 보이며 우르르 몰려다닌다는 보고가 캐나다의 마니토바Manitoba에서 나왔다."

오늘날의 뉴스에서는 지구 대기권의 치명적인 자외선을 효과적으로 흡수하는 오존층의 산소 고갈로 인한 위험에 관한 기사들이 보도되고 있다. 이 산소는 초음속 비행기, 분무기에서 나오는 가스, 원자 폭탄 실험 등에 의해 소모된다고 한다. 자외선이 과노하게 지구에 도달하게 되면, 많은 동식물의 삶이 파괴되고, 인간은 적절한 보호책을 필요로 하게 된다. 인공 광원의 생물학적 영향은 그보다는 덜 위험한 것 같다.(이것은 다음 장에서 더 논의될 것이다.) 균형이 잡혀 있는, 다시 말해서 '충분한 스펙트럼' 색띠를 갖춘 빛이 없는 곳의 '빛 공해公害'에 관한 보고가 있다. 사람들은 태양광sunlight과 천공광skylight에서의 자연의 빛만큼 그 조도照度가 미치지 못하는 조명에 대해 의구심을 가질 충분한 이유가 있는 것이다. 이 점은 다음 페이지에서 더욱 심도 있게 다루어 질 것이다. 나는 식물, 곤충, 어류, 조류, 동물 그리고 인간에게 미치는 색채의 중요성을 논의할 것이다.

식물

식물에 미치는 색채의 영향에 대하여 상당한 연구가 있어 왔다. 이 분야의 저명한 연구자들은 미 농무부의 보드위크H. A. Borthwick, 뉴 햄프셔 대학의 스튜어트 듄Stuart Dunn 그리고 네덜란드 필립스 연구소의 반 데어 빈R. van der Veen과 메이어G. Meijer와 같은 사람들이 있다. 보드위크는 눈에 보이는 적색광과 눈에 보이지 않는 적외선 사이의 대립되는 양상에 주목하였다. 예를 들면, 적색광은 양상치 씨의 발아를 촉진시키는데 반하여, 적외선은 발아를 억제시킨다. 그와 비슷하게 적색광은 단일성短日性 식물의 개화를 억제하고 장일성長日性 식물의 개화를 촉진한다. 빈과 메이어는 식물이 적색간을 최대로 흡수하고 나면 그 활동은 최대가 된다고 보고했다. 청색광은 이와 유사한 효과가 있지만 황색광과 녹색광에서는 효과가 분명치 않거나 혹은 활동이 줄었으며, 파장이 짧은 자외선은 식물을 죽이고 말았다.

특이한 것은 그 식물들이 대부분 적색광과 청색광에 대하여 가장 예민하게 반응하며, 황색광과 연두색광에 대하여서는 반응하지 않는다는 것이다. 그러나 인간의 눈은 황색광과 연두색광에서는 최대의 민감성을 보인다. 인공 조명의 온실에서는 약한 녹색 조명이 식물에게 '안전'하다. 왜냐하면 여기에 반응하는 식

물이 거의 없기 때문이다. 빈과 메이어에 따르면, 이러한 빛과 식물 생리학자와의 관계는 "진홍색광(진홍색은 암실에서 사용하는 빛임: 옮긴이 주)과 사진사와의 관계와도 같다."

저자와 뉴 햄프셔 대학의 식물 생리학 연구소의 듄은 서신 왕래로 토마토 묘목의 성장을 논의해 왔다. "시판되는 모든 형광등 가운데 따뜻한 백색등으로 길러진 토마토의 수확량은 최고로 높았다. 그 다음은 청색등과 분홍색등이며, 녹색등과 적색등은 산출량이 낮았다. 적색등의 강도를 실험적으로 높였을 때 모든 조명 가운데 최대의 산출량을 나타냈다. 줄기 성장(신장)은 스펙트럼의 황색 부분에 의해 특별히 촉진된다." 그러나 "육즙은 장파장(적색 부분)에서는 증가하고 청색 빛에서는 감소한다."

국화꽃은 천으로 덮어 빛을 쐬는 낮의 길이를 줄여서 일찍 개화할 수 있다. 홍성초(poinsettia)의 화려한 잎은 일정한 시기에 빛을 비추는 시간을 늘임으로써 비슷하게 조절할 수 있다. 빅터 그로이라하Victor. A. Greulach의 논문에서 인용하면, "흔한 단일성 식물에는 해국·두드러기쑥·다알리아·코스모스·홍성초·국화·포도나무·금련화·대두·담배와 제비꽃·양귀비꽃과 같은 이른 봄꽃들이 있다. 대부분의 정원 채소들과 농작물들은 장일성 식물이다. 밀은 낮의 길이가 긴 동안 빠르게 성장한다. 전기 불빛을 이용하여 낮의 길이를 늘임으로써 밀은 한 해에 3모작으로 재배되어 왔다. 알래스카의 극도로 긴 여름날은 건초, 밀, 감자, 채소 등이 그 곳에서 자라는 주된 원인이 된다. 캘리포니아 중앙 계곡의 북부 지역에서 익은 오렌지가 남쪽으로 400마일 떨어진 곳에서 자란 것 보다 몇 주 더 일찍 시장에 출하되는 것은 원래 이 지역의 낮이 더 긴 까닭이다."

"우리는 보통 장미나 딸기의 예에서 보듯이 계속해서 꽃을 피우거나 열매를 맺는 식물을 특수 변종으로 여긴다. 그러나 많은 식물들은 그들의 낮의 길이를 자연적인 개화의 범위에까지 이르도록 계속 유지해 줌으로써 지속적으로 개화하게 할 수 있는 것이다. 대부분의 식물에 있어 그것이 가능할 수 있는 지역의 범위는 매우 좁다. 그래서 낮의 길이가 계속적으로 변하는 온대 기후 지역에서는 이러한 식물을 거의 볼 수 없다. 그러나 연중 낮의 길이가 거의 12시간이 되는 열대 지방에서 사철 꽃피는 식물은 예외적인 것이라기 보다 오히려 상례적인 것이다."

밤과 낮의 자연적 순환의 길이가 한 식물의 요구에 의해 순응하지 않는다면 그 식물은 곤경에 처하게 될 것이다. 존 오트John Ott는 홍성초에 관하여 이

렇게 보고하고 있다. "나는 호놀룰루 상공 회의소가 어느 공원에 있는 약간의 홍성초에 투광조명을 비추려는 시도를 행하였을 때 난관에 봉착했다는 소식을 들었다. 또한 홍성초의 온실에 너무 가까이 위치한 가로등은 홍성초가 꽃을 피우는데 여러 가지 문제를 야기시킨다고 알려져 있다."

어떤 나무 가까이 있는 가로등은 아마도 그 나무에게 부자연스러운 성장을 겪도록 함으로써 때아닌 죽음을 초래하는 것으로 알려져 왔다. 오트는 식물과 빛에 대한 보고에 더 큰 호기심을 갖고 있다. "야간에 꽃이 피는 손가락 선인장과 주간에 꽃피는 선인장을 완전히 깜깜한 암실에 나란히 두면, 야행성 식물은 밤에 피고 낮 동안에는 닫혀지지만, 주간에 활동하는 식물은 보통의 백열등이 켜지거나 꺼지는 것에 관계없이 정반대로 반응한다는 것을 주시해 보면 흥미롭다. 또 다른 좋은 예로, 예민한 식물들이 밤에는 그들의 잎을 닫고 가지를 내리며 태양이 그 다음날 아침에 뜰 때는 낮의 위치로 되돌아간다는 것이다. 그 예민한 식물이 낮 동안에 암실에 놓여진다면 잎들은 밖에서 태양이 질 때까지 낮시간의 그 상태를 유지한다. 결국 비록 그들이 암실에 놓여 있다 해도 해가 뜨면 그들의 낮동안의 자세를 되찾는다는 것이다." 어떤 마술이 이러한 현상을 설명할 수 있을 것인가 경이로울 따름이다.

프랑스에서는 적색광으로 감자에 빛을 쪼임으로써 발아를 자극하여 만족스러운 수확을 얻었다. 개화하는 식물을 전적으로 인공 조명 아래에서 재배하는 일이 미국에서 빠른 속도로 전 국민적인 취미가 되어 가고 있으며, 비전문가에게는 색의 신비와 마력에 대한 호기심을 더 강하게 불러일으키고 있다.

곤충

많은 곤충들은 색에 대해 훌륭한 감각을 지니고 있다. 그들은 빨강에는 무디지만 노랑·녹색·파랑·보라 그리고 사람이 볼 수 없는 자외선에 민감하다. 조사자들의 한 모임인 바이스H. B. Weiss, 소로시 F. A. Soroci와 맥코이 2세E. E. McCoy, Jr.는 갑충甲蟲을 주로 한 약 4,500마리의 곤충들을 실험하여 72%가 어떤 파장에 적극적으로 반응한다는 사실을 알아냈다. 즉 33%가 연두색에, 14%가 남색에, 11%가 파랑에 그리고 11%가 자외선에 반응했다. 따뜻한 색에는 거의 어떤 친화력도 보이지 않았다. "일반적으로 더 짧은 파장의 빛은 보다 자극적

이며 끄는 힘을 가지고 있고, 보다 긴 파장은 자극이 적으며 아마도 초시류鞘翅類 형태의 생명체(딱정벌레)에게는 거부감을 주는 듯하다."

곤충은 자외선과 X-선에 근접하는 진동수 이상을 볼 수 있다. 폰 프리쉬 Von Frish는 꿀벌이 같은 광도光度의 파랑과 회색 사이에서는 그 차이를 볼 수 있지만, 빨강을 가지고 같은 실험을 했을 때는 혼동한다는 것을 알았다. 곤충이 새나 사람과는 색채 시각 범위가 다를 뿐만 아니라, 꽃도 사람이나 새와는 다른 양상을 보이고 있다. 어떤 꽃(붉은 채송화)들은 자외선을 반사하고, 어떤 꽃(붉은 지니아)은 그렇지 않다. 게다가 어떤 나비와 나방의 날개 모양은 자외선 아래에서보다는 자연의 일광 아래에서 다르게 형성된다.

곤충을 쫓아 버리는 것으로 알려진 노란색 전구는 사실 단지 끄는 힘이 부족할 뿐이고, 반면에 자외선은 확실한 유혹거리가 된다. 모기는 옅은 색에 혐오감을 갖고 짙은 색에 이끌리는 것처럼 보인다. 짙은 파랑 분홍 회색 노랑 플란넬 flannel로서 상자 안감을 대었을 때 분홍색이나 노란색 상자보다 파란색 상자에 훨씬 많은 곤충이 숨어 있다.

어류

골돈 린 월스Gordon Lynn Walls는 『척추동물의 눈』(The Vertebrate Eye)이라는 책에서 다음과 같이 서술했다. "어떤 물고기도 색채 시각을 가지지 않은 것은 없다." 더 나아가 그는 "물고기들은 일반적으로 빨강을 멀리하거나 아니면 그것을 아주 선호하는 것 같다."라고 결론을 내리고 있다. 이것은 물에서는 빨간 빛이 재빨리 흡수되어 버리고 파란 빛과 자외선은 그렇지 않기 때문이다.

환경위생과 광 연구소 Environmental Health and Light Research Institute의 존 오트John Ott는 고등 생명 형태의 해양 생물에 대해서 많은 연구를 해 왔다. 그는 서로 다른 빛의 파장과 빛의 강도가 열대어에 미치는 영향에 대해 관찰했다. 분홍 빛 아래서 생산되는 새끼들은 80%가 암놈이며 20%가 수놈이다. 새끼들은 파란 빛 아래에서는 생산되지 않는다. 미미한 양의 빛도 어류의 정상적 발달에 영향을 준다. 오트는 뉴욕 주 물고기 알 부화장에서 민물 송어 알의 사망률이 10% 이하에서 90%까지 증가한 문제를 거론했다. "뉴욕 대학의 알프레드 펄머터Alfred Perlmutter 박사가 천장에 새로운 40와트 형광등의 설치에 그

원인을 찾고 있다. 또 다른 조사자는 무지개 송어를 연구하면서 백색광이나 가시 광선의 자색광과 청색광 속의 구성성분이 녹색광·황색광·주황색광보다 더욱 치명적이라는 사실을 알아냈다."

조류

새들은 아주 훌륭한 색채 시각을 가지고 있는데 특히 빨강에 대해 그러하다. 철 새의 이동은 낮의 길이에 영향을 받는다고 한다. 여름이 끝날 무렵 낮의 길이가 점점 짧아짐에 따라 새의 내부의 무엇(아마 뇌하수체 선상의 그 무엇)인가가 더 알맞은 기후대로 날아 갈 것을 충동질하게 된다. 따라서 이러한 철새들의 이동은 가을 농작물들이 성숙하여 결실을 맺고, 온갖 곤충들이 풍부할 때에도 이런 충동 이 일어날 수 있는 것이다.

　　　네덜란드와 일본의 농부들은 새들의 지저귀는 소리를 줄이기 위해 과다한 조명에 새들을 노출시킨다. 영국의 한 과학자는, 런던의 피카딜리 원형극장 주위 에 사는 찌르레기는 옥스퍼드에 사는 다른 찌르레기들이 그렇지 않을 때에도 성 적性的으로 적극적이 된다는 것을 알았다. 광장의 넓고 흰 길의 빛이 그 원인이 되는 것으로 추정되었다. 닭과 오리의 알의 생산량을 늘이기 위해 종종 햇빛을 쬐는 시간을 보완하고자 여분의 빛이 사용된다.

　　　새들에게 혐오감을 주는 색은 어떤 것인가 ? 쥐(쥐는 색맹이다)를 죽이기 위해 독을 넣은 곡식을 한 지역에 퍼뜨리면 새들도 독을 넣은 곡식을 가리지 않고 먹는다. 만약 독을 넣은 씨앗이 녹색으로 염색되어 있다면 쥐는 별 차이 없이 주 위 먹지만, 새들은 그것들을 덜 익은 것으로 여기고 거들떠보지도 않는다. 영국 인들은 비행장에서 새들을 쫓지는 못하더라 해도 새들이 앉을 마음이 내키지 않 도록 비행장에 자주색 착색제 사용할 것을 고려해 왔다.

포유동물

낮의 길이는 동물에게 유사한 효과를 나타낸다. 프리드리히 엘린거 Friedrich Ellinger에 의하면, 낮의 길이는 성적인 활동을 자극하거나 억제하게 하는 모든 요인들 중에서 가장 중요한 요인인 것 같다. 엘린거는 그의 『방사선 요법의 생물

학적 원리』(*The Biological Fundamentals of Radiation Therapy*)에서 다음과 같이 발표를 했다. 말과 당나귀는 낮이 긴 계절 동안 번식한다. 그리하여 10월에서 1월까지는 성 행위가 줄어든다. 암말들은 겨울 몇 개월 동안 증가된 빛의 공급에 노출될 때 난소의 활동에 영향을 받는 것 같다. 여름 동안 소 양 돼지는 생식력이 감소한다. 이들의 성 행위는 보통 가을과 겨울로 제한된다.

엘린거는 알래스카의 연구원 스위트만W. J. Sweetman에 대해 언급하였는데, 그는 "겨울 동안 연중 이맘 때의 햇빛은 6시간에서 8시간 정도 지속되지만 하루에 14시간의 빛을 동물(소)에게 비추어 줌으로써 겨울철에 생식력이 늘게 되었다."는 것이다. 다른 과학자 폰 슈만H. J. von Schumann은 수사슴에게 태양을 비추는 시간은 뿔을 형성하는데 가장 중요한 요소임을 발견했다. 그는 빛은 사슴의 가죽을 통해 흡수되고 그 결과로 비타민 D의 형성을 유발시키고 뿔의 성장을 자극시킨다고 생각했다. 동물학자인 비소네트T. H. Bissonnette는 햇빛에 대한 노출 시간을 조절함으로써 족제비를 겨울이 아닌 여름에도 흰색으로 변하게 할 수 있게 했다. 그는 또한 빛의 조절을 통해서 염소가 젖을 생산하지 않는 시기에 젖을 제공할 수 있게 하는데 성공했다.

빛의 색에 관하여, 오트에 의하면, 친칠라 사육자들이 그 동물들을 따뜻하고 평범한 백열등 아래 두면 비교적 수컷의 비比가 높아지고, 유사하게 그들을 주광등晝光燈(푸르스름한) 아래에 두면 반대로 높은 비율의 암컷을 얻게 된다는 것이다. 푸른 빛 주광등 전구의 사용은 이제 상업적으로 실용화되었다. 인간의 오랜 아기 성별 선호 문제도 언젠가는 색채를 띤 빛과 같은 매개를 통해 해결될 수도 있을 것이다.

오트는 각기 다르게 채색된 플라스틱 창 뒤에서 사육된 밍크mink를 연구한 사례에 대해 기술했다. 일반적으로 밍크는 아주 성질이 고약한 동물인데, 특히 짝짓기 시기에는 더욱 심하다. 분홍색 플라스틱 창 뒤에서 사육된 것들은 점점 공격적이 되고, 반면에 푸른색 플라스틱 창 뒤에서 성장한 것들은 더 온순해지고 가정의 애완동물처럼 다룰 수 있다. 모든 암컷은 짝짓기 후 새끼를 배게 된다. 경험에 의한 결론을 말하자면, 밍크 뿐 아니라 사람도 적색광에 의해 흥분되고 청색광에 의해 진정되는 것 같다.

인간

토마스 시슨Thomas R. C. Sisson박사는 "빛은 단지 인간에게 밝음을 줄 뿐 아니라 강력한 육체의 힘을 발휘하게 한다. 신체 내의 여러 혼합물, 몇 가지 물질대사 과정, 세포의 생명과 번식, 삶의 리듬에까지 영향을 끼친다. 빛은 도처에 존재하고, 잘 다루어질 수 있으나, 전적으로 자비로운 것만은 아니다."라고 썼다. 많은 사람들을 놀라게 하는 일은, 가시광선이 이 전에 생각한 것보다 동물과 인간의 근육과 조직에 더욱 깊이 침투한다는 것이다. 적외선도 마찬가지로 침투하지만, 자외선은 침투하지 않고 단지 피상적으로 영향을 끼친다.(그러나 치명적이다.) 시슨은 "많은 양의 가시광선은 그 강도가 충분하다면, 피부·피부 조직·근육 그리고 중앙 기관까지도 침투할 것이다."라고 결론지었다. 버런트E. E. Brunt와 그 동료들은 양·개·토끼의 뇌에 빛이 침투되도록 했다. 그들은 빛이, 실제로 많은 종류의 포유류의 측두엽側頭葉과 시상하부視床下部에 도달함을 논증했다. 덧붙여 말하자면, 시상하부는 근본적으로 뇌의 일부이며 호흡·심장·박동·소화 같은 기능을 조절하는 중요한 자율신경계와 섬유조직을 포함한다고 믿어진다. 만약 그것이 빛에 의해 영향을 받는다면 동물은 자연적으로 그것이 요구하는 바에 의해 우호적인 태도로, 또는 그 반대로 반응하게 되는 것이다.『내분비학內分泌學』(Endrocrinology, 72:962, 1963)에 실린 논문에서 가농W. F. Ganong과 다른 사람들은 "자연 환경 속의 빛은 뇌 조직 안에 있는 광전세포光電細胞를 활동시킬 정도의 충분한 양을 포유류의 두뇌에 침투시킬 수 있다."라는 결론에 도달했다. 이것은 빛은 건강하고 정상적인 삶에 필수적이고, 따라서 자연은 피부·눈 심지어 뇌 자체의 조직을 통하여 신체에 영향을 주는 방법을 개발해 왔다는 것을 의미한다.

빛과 어둠의 리듬

빛이 인간의 생존에 필수적인 것으로 인정된다면, 빛과 어둠의 리듬도 필수적인 것이다. 밝음과 어둠은 신체 내에서 서로 다른 생리적 반응을 일으킨다. 예를 들어 체온이 바뀐다. 빛의 작용으로 혈류 내에 호르몬의 분비가 유발될 수 있다. 서쪽에서 동쪽으로 비행기를 타고 가는 사람은 발작적으로 구역질하고 싶은 느낌,

육체적 고통, 정신적 불안을 느낄 수 있다. 우주여행을 하려면 인간의 신체를 건강한 상태로 유지시키기 위하여 인위적으로 빛과 어둠을 순환하여 조명할 필요가 있다. 말하자면 빛에만 노출시키는 것이 아니라, 절제된 밝음에 노출될 필요가 있다는 것이다.

만약 낮과 밤의 리듬이 깨어지거나 보통과 다르게 연장된다면 의외의 결과가 초래할 것이다. 여기 두 가지 예가 있다. 에스키모 여자들은 기나긴 북극의 밤 기간 동안 월경이 멈추게 될 수도 있으며, 에스키모 남자의 성적 충동도 활발하지 못하게 될 것이다. 빛의 결핍은 사실상 인간의 자연적인 동면 상태를 초래하는 것이다. 이것은 결코 에스키모인들에게만 있는 독특한 인종적인 특성이 아니다. 오랜 기간 동안 태양 빛과 어둠에 교대로 노출되면 똑 같은 현상이 어떤 사람에게도 일어날 수 있다. 북극의 기나긴 겨울이 시작되면 인간의 성적 욕구가 감소되는 것이다. 이런 욕구는 봄의 시작과 함께 다시 되살아난다. 북부 그린랜드에 사는 부족의 소녀들은 14세나 15세에 결혼을 한다. 그러나 월경은 그들이 19세나 20세가 되어서야 나타난다. 에스키모 어린이들은 일반적으로 봄이 돌아오고 북극의 태양이 돌아온 후의 9개월만에 태어난다.

프란시스 보이디히Francis Woidich의 논문「공명하는 두뇌」(The Resonant Brain)에는 남아메리카의 어느 마을에서는 전기가 가설된 후에 출산율이 낮아지게 되었다는 사실을 언급하고 있다. 원주민들이 성행위를 하는 일 외에 여분의 빛이 드는 시간을 다른 용도로 사용하는 방법을 알아냈을 수도 있지만, 에드먼드 디완Edmond Dewan박사는「주기적인 빛의 자극에 의한 수태 조절을 위한 완벽한 주기 피임 방법의 가능성에 대하여」라는 매력적인 논문을 썼다. 한달 중의 일정한 날 동안 여분의 인공적인 빛을 밝혀 놓음으로써 수태의 가능성은 최소화될 것이다. 만약 그 빛이 빨간 빛(성적인 자극물이라고 하는)이 아닌 파란 빛이라면 산아 제한에 더욱 효과적일 것이다.

빛의 결핍

빛의 결핍은 의외의 결과를 가져온다. 물론 장님도 다른 사람과 똑같이 그들의 피부를 통해 빛에 반응한다. 암흑 속에서나 반쯤 어두운 곳에서 오랜 기간 동안 일을 하는 광부는 눈의 장애가 생겨날 수 있는데 눈동자의 움직임이 잘 조절

되지 않는 것과 같은 일이 생긴다.

의료인들은 유아들의 점두경축點頭痙縮(spasmus nutans-출생 후 2년 이내의 영아에게서 소뇌의 증상이 나타나는 것. 무의식적으로 머리를 앞뒤로, 옆으로 흔들고 안구진탕이 나타남. 4~12개월에 발병되어 자연 치유됨: 옮긴이 주)으로 나타나는 성장 발육의 실패에 대해 언급하고 있다. 윌리엄 로드니William B. Rothney박사에 의해 알려진 일련의 사례에서 보면, 어떤 빛이라도 신생아에게까지도 아주 중요함은 분명하다. 많은 유아들이 가정에서 돌보는 것에 순응하지 못하여 입원하게 되었다. 모두가 "부모가 소홀한 탓이라고 지적하지만, 집안 환경을 살펴보면 이 아이들이 비록 전부는 아니겠지만, 대부분의 시간을 어두운 환경에서 보낸 때문이라는 것을 알 수 있었다." 아마 엄마가 TV를 늘 보고 있었거나, 세상의 삶과 동떨어져 있기를 더 좋아했기 때문일 지도 모른다. 어느 경우이든지 아기들이 밝은 곳으로 나와 사랑과 애정을 얻게 되었을 때 정신적인 건강과 성장이 회복되었다.

빛의 지속

역으로 지속적이고, 끊이지 않는 빛 역시 문제를 야기시킨다. 필라델피아의 템플의과대학의 소아과 교수이며 신생아 연구소의 소장인 시슨T. R. C. Sisson박사는「플라즈마 인체 성장 호르몬plasma human growth hormone(조직 성장을일으키고 단백동화작용을 증가시키며, 지방조직으로부터 지방산의 동원을 증가시킴: 옮긴이 주)의 생물학적 리듬에 미치는 비주기적인 빛의 영향」에 대해 실험했다. 빛에 대해 지속적으로 노출된 상태로 견뎌 낸다는 것은 눈을 감은 어른이라도 어려우므로 유아들에게는 그와 같이 빛에 노출된 상태에 적응한다는 것이 불가능하다. 시슨은 빛에 노출된 기간을 달리하여 실험해 보았다. 유아는 정상적으로 빛과 어둠에 대한 '초일주기Ultradian(생물 활동의 주기가 하루에 두번 이상 되풀이되는 것에 대한 것: 옮긴이 주)' 리듬을 개발하고 있다. 그는 병원 육아실에 지속적으로 빛이 비치면(간호사들에게는 편리하겠지만) "어둠과 빛의 주기를 가지고 태어난 신생아에게 나타나는 플라즈마 인체 성장 호르몬의 생물학적주기(대개 24시간 주기로 회귀하는 규칙적인 리듬: 옮긴이 주)를 방해하거나 소멸시켜 버린다. 따라서 육아실에 지속적인 빛이 들어오는 것은 부적절하다 것을

시사한다."고 결론을 내렸다.

색채의 효과

색채의 생물학적 · 시각적 · 심리학적인 영향에 관하여는 이 책의 다른 부분에서 논의되고 있다. 시슨은 "지속적으로 어둡거나 지속적으로 밝은 환경과 서로 다른 스펙트럼이 나오는 빛의 영향에 대해 세밀한 연구를 해 보면, 이는 인간을 포함한 어떤 동물들에게 있어서 기관의 크기 · 성장 · 양식 그리고 성적인 성숙도에 영향을 끼치고 있다는 것을 알 수 있다."고 기술하고 있다.

어떻게 색채의 효과가 명확하게 측정되는가? 색채와 사람들과 함께 하는 나의 작업의 대부분은 생물학적인 반응에 힘쓰기보다는 심리적 · 정서적 반응에 더욱 집중되어 있다. 4장에 간략히 언급되어 있는 바와 같이 거짓말 탐지기(polygraph)는 호흡 · 맥박 · 손바닥의 전도계수傳導係數 그리고 다른 심리적 행동을 측정하는데 사용된다. 반면에 뇌파기록장치 EEG는 뇌파를 측정하는데 사용될 수 있다. 색채의 여러 가지 다른 효과들이 거듭해서 입증되어 왔으며, 이를 의심하는 자는 누구나 편견을 노출하는 것이요, 현대 과학 실험실의 연구 결과로부터 격리되는 것이다.

얼마 전으로 거슬러 올라가서, 시드니 프레시Sidney L. Pressey는 「정신적 · 신체적 효율성에 미치는 색채의 영향」(The Influences of Color Upon Mental and Motor Efficiency)에 대한 논문을 썼다. 50년이 넘는 그 당시에 베비트Edwin D. Babbitt와 같은 색채치료사의 증언은 비록 그가 전문적인 의사로서의 직분은 인정받지 못했음에도 불구하고 여전히 신임을 얻고 있었다. 프레시는 그 이전의 다른 사람들의 주장을 하나 하나씩 뒤엎었다. "색채가 어떤 기본적인 정신적 · 신체적 효율성을 가지고 있다면, 그 관계는 매우 일반적이고 초보적인 성격의 효능이라고 결론을 내리는 것이 타당할 것이다. 즉, 밝은 색은 자극을 주고, 빨간색은 화나게 하고 마음을 어지럽힌다. 그러나 더욱 특별한 효과를 기대하기는 어렵다. 또 다른 연구조사자인 볼머 Herman Vollmer는 그의 논문, 「색광의 생물학적 영향에 관한 연구」(Studies in Biological Effect of Colored Light)에서 "여러 가지 실험 자료를 위한 공통되는 생물학적 표준은 그 어느 곳에서도 찾을 수가 없다."고 천명하고 있다. 예를 들어 볼머는 적색광 아래에서 쥐의

성장 비율이 더욱 커진다는 주장에 대해 논박했다. 이것은 하나의 전형적인 순전한 유머이다. "실험의 끝에 가서 그 적색광 아래의 동물의 무게가 더욱 커졌던 것은 그 중 하나가 임신을 했던 것으로 설명되고 있다."

　　대부분의 색채연구에 있어서 흔히 있는 용서할 수 없는 오류는 색채연구를 하는 사람들이 그 색채 효과라는 것이 언제나 잠정적이라는 사실을 깨닫지 못한다는 점이다. 색채에 노출된다고 해서 그 반응이 상당기간 동안 지속되는 것은 아니다. 만약 어떤 사람이 어떤 강렬한 색상(혹은 밝은 빛)범위 안에 노출된다면, 곧 쉽게 측정될 수 있는 즉각적인 반응이 있다. 색채에 대한 반응은 잠깐 동안 상승했다가 가라앉아 버리는 알코올과 담배 그리고 커피에 대한 반응과도 다르지 않다. 사실 빨간색이 자극적이라 해도(실제로도 그렇지만), 상당한 시간이 지난 다음에는 신체적 반응은 정상 이하로 떨어질 수 있다. 그리하여 빨강이 과연 흥분을 시키는 색인지 아닌지에 대한 물음에 대하여, 그 대답은 시간적인 요인에 따라 긍정적인 답이 나올 수도 있고, 혹은 부정적인 답이 나올 수도 있다. 정신 요양기관과 같은 여러 가지 적용 사례에서(8장 참조), 이 작가가 색채를 '기능적' 용도로 이용하는 것은, 그저 다양한 색채를 사용하는 정도로 설계되고 있다. 이것은 인간의 반응을 지속적으로 능동적으로 유지하기 위하여 그리고 시각적 응용이나 정서적 단조로움을 피하기 위함이다.

소 결론

대체로 스펙트럼의 양쪽 끝, 곧 빨강과 녹색 내지는 파랑에 대한 생물학적 반응은 다르다. 이 점은 식물과 하등동물과 고등동물의 생활에서 쉽게 발견된다. 사람에게 빨강은 혈압·맥박 수·호흡·피부 반응(땀)을 높이고 뇌파를 자극하는 경향이 있다. 또한 눈에 뜨이게 근육이 반응(수축)하고, 매우 자주 눈을 깜박거리게 된다. 파랑은 빨강에 비하여 혈압과 맥박 수를 낮추는 역효과를 낸다. 피부 반응도 더 적고, 뇌파의 진동도 줄어드는 경향이 있다. 스펙트럼에서 녹색 부분은 다소 중립적이다. 주황과 노랑에 대한 반응도 빨강에 대한 반응과 비슷하나 그보다 뚜렷하지는 않다. 보라와 자주에 대한 반응도 파랑에 대한 반응과 비슷하다. 색에 대한 심리적·영적 반응은 4장과 6장에서 다루고자 한다.

　　저자에게는 색채에 대한 생리적 관점보다 색채반응이 심리적으로 나타나

는 양상에 대하여 훨씬 더 마음이 이끌린다. 인위적인 환경에 대한 적절한 색상들은 대단히 중요한 것으로 여겨진다. 신체의 질병은 현대적 의술 · 수술 · 의약품과 항생제를 통해 치료가 되고 있지만, 마음의 병은 다루기가 어렵고 이러한 병은 오늘날 우리 생활에 더욱 확산되고 있다. 『인성의 통합』(The Integration of the Personality)에서 칼 융Carl Jung이 철학적으로 관찰한 바처럼 "우리를 위협하는 엄청난 재앙은 물리적이거나 생물학적으로 발생하는 근원적인 현상들이 아닌 영적靈的인 사건들이다. 인간은 맹수와 굴러 떨어지는 바위 그리고 홍수에 노출되어 있는 것이 아니라 그 자신의 영혼의 근원적인 힘에 노출되어 있다."

미래에는 인류의 생존을 위하여 빛과 색채가 중요하리라는 것은 명백하다. 다가올 세대의 사람들은 의심할 여지없이 우주 속으로 여행하고, 그곳에서 시간을 보낼 것이다. 그들은 해저와 돔dome으로 둘러싸인 도시 안에서 살아갈 것이다. 삶이란 무척 복잡하고 인공적이 될 것이다. 인간의 삶은 자연으로부터 멀어질 것이고, 그들은 그러한 삶을 주도해 가거나 아니면 멸망할 것이다. 오늘날에도 사람들은 자연광에 노출되는 시간이 점점 줄어들면서 학교 사무실 병원 그리고 연구소 등에서 보내는 시간이 늘어나고 있다.

인간은 자연 환경을 오염시키고, 약탈하고 있다. 그들은 화학약품으로 자연의 조화와 균형을 수없이 파괴하고 있다. 엄청난 양의 폐기물(쓰레기)들이 어디든 쌓이고 있고, 바다로 방출되거나 땅 속에 묻히고 있다. 인간은 심지어 하늘도 수명이 다된 위성들로 채우기 시작하여, 마치 구름 위의 우주 중고차 주차장처럼 변모시키고 있다. 인간은 수소폭탄으로 자신을 일시에 파괴시킬 필요도 없이 서서히 자신을 질식시켜 죽음으로 몰아가는 것이다.

하지만 자연과 인간의 조화라는 오래된 소망은 언제나 둘 사이의 충돌로 끝난다. 인간은 자연에게 지은 죄를 사죄해야만 하지만, 그 자신의 생존을 위해서는 자연의 세계로부터 독립해야 한다. 한 과학자가 발표하기를 만약 인간이 계속해서 육지의 수목樹木을 없애면 대기 중의 산소가 사라질 것이고 모든 인류가 질식할 것이라고 한다. 그러나 인간은 자신의 산소를 만들 수 도 있다. 인간은 인공적인 빛 아래에서 스스로 배합해 낸 비료를 주며, 식량을 재배할 수 있는 것이다.

거의 모든 인류의 노력은 환경을 통제하는 방향으로 이끌려 가고 있는 것으로 보인다. 이러한 추세가 역전되거나 멈추는 것은 상상조차 못할 일이다. 인

간들은 대체로 자연이 시골에 있다고 생각하고 있으며, 자연은 그 곳에 방치되고 있다. 산과 해변은 더 이상 거주지가 아니라 사람들이 주말이나 휴일에 찾아오는 장소가 되고 있다. 사람들은 그들이 자연에서 불편하게 살기에는 너무 바쁘다고 생각한다. 그들은 바쁘게 해야 할 일들이 있어서 변덕스럽고 자연적인 그 어떤 것들에도 예속될 수 없다는 것이다. 수십 년 안에 인간은 그들이 고안한 주거지를 타고 거대하게 펼쳐진 자연으로 모험 삼아 들어가서는, 그가 타고 있는 주거지의 투명한 플라스틱 창을 통해 자연을 가리키며 그의 아이들에게 말할 것이다. "믿기 어렵겠지만, 너희 조상들은 저곳에서 살았단다!"

제 3 장

시각적 반응

제3장 · 시각적 반응

인간의 눈과 관련한 신비주의와 상징주의가 많이 있다. 그 예로 태양은 신의 눈이었다. 고대 이집트인의 신인 라Ra는 사악한 인간들에 의해 지구에서 추방당하여 태양으로 피난하였다. 그리고 그 후부터 인간의 습관이나 과오들을 내내 응시하게 되었다. 오시리스와 이시스의 아들인 그 유명한 호루스Horus의 눈은 아직도 보석으로 패용佩用되는 호신부護身符로 상징화되어 박혀 있다. 비행기의 기수機首와 뱃머리에도 눈들을 그려 놓고 있다. 악마의 눈의 저주에 대항하여 값비싼 보석과 이마에 붉은 점을 그려서 맞서고 있는 것이다.

신비적인 측면보다는 생리적인 측면에서 생각해 보면, 감각 기관으로서의 눈은 흥미 있는 역사를 갖고 있다. 초기 그리스의 피타고라스 이론(기원 전 16세기)은 눈에서 방출된 광선이 물체에 부딪쳐서 반사되어 되돌아오는 것이라고 생각하였다. '불'이 눈 속에 있다고 생각되었던 것이다. 눈에 압력을 가하면 불이 번쩍 나듯 하게 된다는 것을 보면 알 수 있다. 햇불이나 등불·호롱불과 같은 불은 시각의 실제적인 힘이다. 이러한 이론이 낮에는 태양 빛이 지구를 비추고, 밤에는 어둠이 지구를 덮는다는 사실을 간과해 버린 것은 아니었다. 눈 속의 불은 순전히 자연광을 보충하였으며, 시각이 집중되는 곳 어디에나 특수한 광선을 내던졌던 것이다.

플라톤Plato은 이러한 가설을 별로 확신하지 않았으며, 이 양면성을 띤 현상을 다음과 같이 이야기하였다. "스스로 존재하는 것은 아무것도 없고 모든 색채 즉, 흰색·검정 그리고 다른 모든 색은 적절한 움직임을 만나는 눈에서 나온다는 원리와 각 색의 물질을 명명하는 것은 능동적이거나 수동적인 요소가 아니라 이를 지각하는 사람 각자에 따라 독특한 바와 같이 그 양자 사이에 일어나는 것이라는 원리에 따르도록 하자."

아리스토텔레스Aristotle는 눈에 불이 있다는 것을 부정하였다. 그러나 그의 계승자인 테오프라스투스Theophrastus(기원전 4세기)는, 플라톤Plato과 피

타고라스Pythagoras의 생각으로 되돌아가서 그들을 참조하는 것 같다. 그러나 무조건 추종하는 것은 아니었다. 필시 눈으로부터 방출되는 것이 있다는 것이었다. 테오프라스투스는 현기증에 대하여 언급하면서, 이는 사람이 매우 높은 곳에서 아래로 내려다보는 동안 떨리고 흔들리는 것이라고 기록하였다. 여기서 일어나는 일은 시각이 혼란스러운 움직임으로 조정되어, 그것이 이번에는 신체의 내부 기관을 뒤흔들어 놓게 된다. 하지만 하늘을 올려다보면 그런 긴장은 일어나지 않는다. 왜냐하면 눈에서 생긴 광선은 허공에서 흡수되기 때문이다. "강한 빛은 약한 빛을 소멸시킨다."

수세기가 지난 뒤(서기 16세기)에야 비로소 진정한 시각 생리학이 나타났으며, 오늘날 알려진 바와 같이 안과 과학의 기초가 마련되었다. 정확히 색 시각이 어떻게 작용하는가 하는 것은 아직 신비에 싸여 있다. 그러나 여전히 충분히 인정할 만한 이론이나 설명이 과학적으로 제시되어야 한다.

눈 이외의 시각

시각과 색 시각의 좀 더 합리적인 양상을 조사하고, 현대적인 관점을 논의하기에 앞서 신비롭다고는 할 수 없겠지만 몇 가지 기이하고 진기한 것을 말하고자 한다.

1924년 프랑스의 줄르 로맹Jules Romains이라는 작가는 「눈 이외의 시각」(Eyeless sight)이라는 부제를 단 책을 한 권 발간했다. 그는 프랑스 과학 아카데미의 원조를 전혀 얻지 않고 실험을 성공시켰으며, 그의 실험은 다수의 유명한 전문가나 학자들에 의해 인정되었다. 그들 중 아나톨 프랑스Anatole France는 로맹의 이론을 전적으로 옹호했다. 그에 의하면 사람의 피부는 빛에 민감하다고 하였으며(이것은 분명히 인간을 포함하여 모든 생명체에 해당되는 사실이다), 그는 이것을 '동위 시지각同位 視知覺(paroptic perception)'이라고 불렀다. 빛이 눈을 제외한 신체의 여러 부분에 닿도록 특별히 고안한 스크린을 사용함으로써 빛에 반응하도록 동위 시지각을 자극했다. 로맹의 책을 인용 해보면 "예를 들어 맨손으로, 소매를 팔꿈치까지 걷어올리고, 앞 이마는 벗겨져 있으며, 가슴을 드러내 놓고 있으면, 피험자는 정상적으로 인쇄된 신문 기사나 소설의 한 페이지를 정상 속도로 쉽게 읽어 낸다."

로맹은 가장 민감한 것은 손이며 그 다음으로 목, 목구멍, 뺨, 이마, 가슴, 뒷덜미, 팔, 허벅지라고 천명했다. 촉각신경에 형성된 기본적인 심상에는 형태뿐 아니라 색도 '보였다'. 그는 설명하기를 "우리의 실험은 인간에게 있어서 동위 시지각 기능의 존재를 확실히 밝혀 냈다. 즉 그것은 눈을 통한 시각의 일반적인 기제機制를 거치지 않고 외부의 대상(색채와 형태)을 인지하는 기능이다"고 했다. 그는 지적인 사람은 누구나 눈이 가려져 있는 동안 신문 제목을 읽을 수 있다고 주장했다. "정상적인 조명 아래에서는 색의 성질을 완벽하게 지각한다." 그는 심지어 코를 통해서 색을 '냄새' 맡을 수도 있다. "코의 점막에 의한 색의 인지는 후각을 통해서가 아니다. 즉 채색된 안료의 향을 인식하는 것이 아닌 특별한 시지각 능력이다."

로맹의 연구 이후 얼마 동안은 별 진전이 없었다. 왜냐하면 그 당시는 발표한 자료보다 더욱 실질적인 사실을 요구하는 의심 많은 세상이었기 때문이다. 약 40년 뒤, 손가락의 끝으로 읽고 색을 식별할 수 있는, 거짓말 같은 여인이 발견됐다. 이 일은 불가사의한 매력으로 되살아나서 국제적으로 널리 알려지게 되었다.

눈 이외의 시각을 현대적으로 가장 잘 설명한 것은 쉴라 오스트랜더Sheila Ostrander와 린 쉬뢰더Lynn Schroeder가 쓴 책에 「철의 장막 속의 영적靈的 발견」이라는 글이다. 러시아 소녀 로사가 손가락으로 볼 수 있다니! 의심하던 의사들은 '손가락 끝에 제2의 눈이 자란 것처럼' 활자를 읽고 색을 명명할 줄 아는 그녀의 능력을 직접 목격하였다. 모스크바로 옮겨진 로사는 거기에서도 철저히 세밀한 검증 하에 계속 놀라운 일을 보여주었다. 색지가 투사지·셀로판지 혹은 유리로 덮였을 때도, 여전히 빨강·녹색·파랑 색을 구별할 줄 알았다. 러시아의 과학 아카데미 생물리학 연구소는 당혹스러웠지만 로사의 '피부시각 dormo-optics'을 인정해야 했다. 그 당시『라이프』잡지사는 기자를 모스크바로 보냈다. 그후 삽화를 넣어 특종 기사로 보도하였다.

마찬가지로 미시건 주 플린트에서도 스텐리부인 Mrs. Patricia Stanley과 같은 신비한 능력을 가진 사람들이 나타났다. 1964년 6월 12일자『라이프』잡지에서 그녀가 지적했듯이 어떤 색은 접착성이 있고, 어떤 것은 반들거리고, 어떤 것은 거친 것 같다. 그녀는『라이프』잡지를 통해 "연푸른 색은 가장 반들거린다. 노란색은 매우 미끄러운 느낌을 준다. 그러나 윤기가 있는 것 같지는 않다. 빨간색·녹색·검푸른색은 접착성이 있다. 녹색은 빨간색보다 더 끈적거려 보인다.

그러나 빨간색만큼 거칠지는 않다. 진한 감색은 가장 끈적거리는 느낌을 주고, 제동이 걸린 느낌을 야기시킨다. 보라색은 손을 서서히 움직이는 것처럼, 더 크게 제동이 걸린 효과를 주며 심지어 더 거친 느낌을 준다."라고 말했다.

　　직관적 심싱과 관련이 있는 눈 외의 시각은 친부직인 재능인 깃 같다. 왜냐하면 그것은 7살에서 12살의 어린이에게 가장 두드러지기 때문이다. 장님은 손가락·팔꿈치·혀·코로서 색을 보고 구별할 수 있도록 훈련되어질 수 있을까? 로사 이후로 러시아인들은 장님에게 비록 희미하게나마 최소한의 '시視' 지각 능력이 주어지기를 기대하며 피부 시각을 조사해 왔다. 몇 몇은 그런 식으로 훈련되어 왔다. 지각의 진정한 기관이 눈이 아니라 두뇌에 있는 한, 신체를 덮고 있는 피부를 통하여 장님에게 세상과 세상의 모든 색상을 '보도록' 할 수 있을 것이다. 오스트랜더와 쉬뢰더가 지적했듯이, "만약 문 손잡이나, 수도꼭지·전화기·주전자 손잡이·접시와 같은 중요한 물건, 특히 옮길 수 있는 물건들이 노란색 전구로 환하게 조명된 방에서 노랗게 착색되어 있다면, 우리가 눈으로 커피포트를 쉽게 찾아내는 것처럼 장님도 그들의 피부를 통하여 직접 볼 수 있을 것 같다."

소트그라피 Thoughtography

러셀Edward W. Russell은 자기의 『운명을 위한 설계』(Design for Destiny)에서 고야산 대학의 후쿠라이T. Fukurai교수에 대해 언급하고 있다. 그는 "어떤 사람들은 도안이나 그림에 생각을 집중하여 단지 생각만으로 빛과 렌즈의 도움 없이 밀봉된 감광판感光板에 분명히 재생해 낼 수 있다는 것을 알아냈다."는 것이다. 가능한 것일까? 시카고 출신의 어떤 사람과 관련하여 이와 유사한 경우가 입증된 바 있다. 테드 시리어스는 40년대 초에 시카고에서 사환으로 일하면서 어렵게 교육을 받았다. 그는 기질상 잘 흥분하고 아마도 약간 정신병적이며, 알코올중독 증세가 있었다.

　　하지만 테드 시리어스는 폴라로이드 카메라(즉석 현상 카메라)를 응시하여 인물보다는 에펠탑·타지 마할·백악관 같은 장소나 구조물을 때때로 희미한 사진으로 나오게 하였다. 정신과 의사이고 미국 정신의학협회의 회원인 아이젠버드 박사Dr. Jule Eisenbud는 테드 시리어스를 자신의 보호 아래 덴버로 옮겨 2년간 수 십명의 친구들 과학자들 사진사들이 목격하는 가운데 일련의 실험을 거

치게 했다. 그 결과는 아이젠버드에 의해 삽화가 포함된 368페이지의 책으로 나왔다. 의심 많은 사람들은 자신의 폴라로이드 카메라와 자신의 필름, 스스로 만든 고안품을 갖고 왔으나 이를 이용해서도 풍차 · 배 · 자동차 · 덴버어 · 힐튼 호텔 · 웨스트민스터 사원의 탑 혹은 2층 영국 버스와 같은 환영이 나왔다.

테드 시리어스는 자신의 그런 재능을 설명할 수 없었으며, 또 그런 시도에 흥미를 가지고 있지도 않았다. 그는 자신의 선천적 재능으로 그 일을 할 수 있었다고 말했다. 그의 매혹적인 책에서 아이젠버드는 평하길 "뇌파를 발견한 한스 버거Hans Berger박사는 정신 감응적 교신의 실재 가능성을 인정했지만, 뇌파기록장치 EEG에 의해 어떤 유형의 뇌파의 방사放射가 측정되었든지 간에 그것이 모든 것을 설명할 수 있다고는 믿지 않았다."

직관적 심상

시각에 대한 더욱 신비한 양상을 계속 추구하기 위해 직관적 심상에 대한 현상을 논의해 보기로 하자. 최근 몇 년 동안의 시각과 정신적 심상에 대한 연구로 놀라운 현상들이 많이 발견되었다. 그 중에는 보통 LSD를 동반하는 색채의 마술이 있다. 하지만 먼저 보다 더 잘 알려진 타고난 어떤 재능을 가진 개인에게 있는 직관적 심상에 대한 자료들을 생각해 보자.

젠쉬E. R. Jeansch의 『직관적 심상』(Eidetic Imagery)이란 책에 따르면, 인간이 경험한 형상은 기억 형상 · 잔상殘像 · 직관적 심상의 세 가지 유형으로 나누어진다. 기억 형상은 정신과 상상력의 산물이고 관념이나 사고력의 특성을 가진다. 잔상은 문자 그대로이다. 그것은 실제로 볼 수 있으며, 형태 · 도안 · 치수 그리고 명백한 색을 가지고 있는 것 같다. 그 크기는 가까이 있는 모습을 보느냐 또는 먼 곳에 있는 외양을 보느냐에 따라 다르게 나타난다. 일반적으로 서로 보색의 형상으로 나타난다. 즉 흰색은 원래 검정이었던 영역에서 보여지고, 빨강은 녹색이 대체하는 등등이다. 세 번째 유형인 직관적 심상은 가장 주목할 만하다. 젠쉬는 "직관적 심상은 감각과 형상 사이의 중간 위치를 차지하는 현상들이다. 마치 보통의 생리적 잔상들과 마찬가지로 그러한 심상은 글자 그대로 언제나 볼 수 있는 상象이다. 그들은 어떤 조건하에서도 이러한 필수적인 속성을 지니고 있으며, 이것을 감각(기능)과 공유하고 있는 것이다."라고 기술하고 있다.

직관적인 심상은 어린이·젊은이·미치광이·신비적 영감을 받은 자들의 타고난 재능이다. 겉으로 보기에 이와 같은 일들은 초자연적인 것에 가깝지만, 그럼에도 불구하고 그것은 감각적 실재이다. 장난감을 가지고 노는 아이들은 그들 마음 속에 장난감들이 살아 있는 그림으로 그려낼 수 있을 것이다. 이것들은 단순한 상상의 산물만이 아닐지도 모르며, 그들은 그 구성에 있어서 부피가 있고, 색이 있으며, 움직임을 가지고 있어서 실제로 훨씬 더 유형적일 것이다. 그들은 한정되고 제한된 공간 속에서 투영된 눈과 두뇌의 '슬라이드'이다. 환등기의 슬라이드가 투영된 것과 같이 실제적인 형상, 세부 형상에 따라 눈이 움직인다. 마약이나 정신 이상 때문에 히스테리 상태에 있는 사람들은 잔인한 적들에게 공격을 받는다는 느낌을 가질 수 있다. 어떤 사람들은 자신의 생활로부터 도피하기 위하여 창문에서 뛰어 내리기 조차한다고 알려져 있다. 섬망증譫妄症에 시달리는 사람에게는 쥐가 벽을 타고 기어올라가고, 전선이 손가락 끝에서 돌출해 나온다.

대부분 그 현상은 최근까지 거의 주목을 끌지 못하였다. 왜냐하면, 그러한 현상은 나이가 들어감에 따라 소멸되고 사춘기에는 사라지는 경향이 있기 때문이다. 비록 그런 현상을 다룰 수는 있어도 어른의 마음은 그것을 열정적인 어린 시절에 묻어 버린다. 그럼에도 불구하고 영상은 나타나 보인다. 그림들이 눈앞에 나타나고 세밀한 것들이 색상으로 추측되고 확인될 수 있을 정도로 세밀한 부분들이 식별되고 있다.

젠쉬에 따르면, 직관적 심상들은 다른 감각이나 지각과 똑같은 법칙에 따른다. 그러한 심상은 사실상 젊은이들에게는 정상적인 개성의 구조를 이루는 가장 분명한 징표이다. 이러한 직관적 심상을 통해 그림에서 걸어나간 성인들, 초자연적인 존재들, 귀신 그리고 인간의 눈에 보이는 악마에 대한 기록들을 과학이 그럴듯하게 설명할 수 있을지 모르겠다. 왜냐하면 직관적 심상은 실제적인 감각이며, 귀신이나 악마도 역시 실제적일 수 있기 때문이다. 그리고 인정받은 관찰자에게 주문을 외우거나, 정신병 검사를 처방하는 대신에 보통 이상으로 예민한 시각을 가진 건전한 사람으로 다루어질 지도 모른다. 유령은 오래된 집들이나 성城에 살기보다는 오히려 사람의 머리 속에 사는 지도 모른다.

대부분의 사람에게는 감각과 심상 사이에 인정된 차이가 있다. 하지만 젠쉬는 "어떤 사람들은 감각과 심상들 사이에 독특한 '중간의 경험들'을 가지고 있다."고 주장한다. 그러한 경험들이 아주 솔직하고, 자연스러운 반응을 보이는 진

정한 직관적 심상eidetic imagery(마음에 떠올린 것이 외부에 있는 듯이 보이는 상으로서 어린 시절에 많은 일종의 환각: 옮긴이 주)이다. 그런 사람들에게는 감각과 상상력은 병행하며, 문자나 그림 같은 시각 경험과 밀접하게 결부되는 것 같다.

직관적 심상으로 일어나는 현상은 아주 신기한 매력이 있다. 그러나 좀 더 실질적인 면에서는 유용한 목적들을 제공할 지 모른다. 젠쉬는 "직관적인 심상의 조사자들은 어린이의 마음이 논리학자가 아닌 예술가의 정신 구조와 가장 닮았다는 것을 이미 보아 왔다."고 기록하고 있다. 교육적인 측면에서 보면 어린이에게 어른의 관점과 정신 그리고 태도를 강요하게 되면, 어린이의 직관적인 개성을 억누르게 되어, 결과적으로는 창조적이고 자연적인 표현 방식을 방해하게 된다. "예를 들어 직관적인 심상을 가진 아이는 특별한 노력 없이 페니키아어·헤브리어 등의 문자 기호들을 재생시킬 수 있을지도 모른다. 혹은 강한 직관적 심상을 가진 사람은 잠깐 동안 많은 활자들을 보고, 어두운 방으로 가서 직관적 심상으로 그 문장을 재현할 수 있을 것이다. 그 직관적 심상의 문장을 읽는 동안 일어나는 눈의 움직임을 촬영하는 것은 가능하다."

환각제

60년대 널리 퍼져 유행된 마약은 단순히 설탕 덩어리 위에 떨어뜨린 한 방울의 LSD(lysergic acid diethylamide)가 주류를 이루었다. 전국에 걸쳐 수많은 사람들 그것도 대부분이 젊은 사람들인 그들은, 설탕 덩어리를 문득 삼키고는 천국 여행을 하게 된다. 가장 주목할 만한 특징 중의 하나는 찬란하고 유려한 빛나는 색채의 분출이었다. 그와 같은 색채는 이 땅에서 결코 목격할 수 없었던 것이었다. 사실상 그 놀라운 발견은 인간의 영혼 속에 환상적인 색채의 세계가 내재해 있다는 것이었다. 그 세계는 마치 황금의 통속에 묻혀 있다가, 한 방울의 LSD가 그 통을 열어 주었고, 마술처럼 갑자기 튀어 나왔다. 시각의 과정이 거꾸로 된 것이다. 즉, 밖에서 안으로 들어오는 것이 아니라, 안에서 밖으로 나가게 된 것이다.

과학으로 이런 현상을 어떻게 설명할 수 있겠는가? 많은 젊은이들이 맨바닥 또는 카페트 위에 누워 환각 상태에 빠져 있는 동안 의료계에 종사하는 사람들은 그 경이로운 마약을 응용할 곳을 부지런히 찾고 있었다. 마약은 어느 정도 정

신적인 병의 증상에 응용 가능성이 있었다. 그것은 말기 증상에 있는 환자의 경우에 행복감을 가질 수 있도록 하는 데에 이용될 수 있다. 그것은 죽음에 대한 공포를 지울 수 있었다. 그것은 사실상 마음을 넓히는 것이다. 그것은 값이 저렴하면서도 놀라운 효험을 냈다. 점안기點眼器에 가득 채운 LSD는 5000회 정도 사용할 수 있었다.

수세기 동안에 인도 대마초 아편 페이오테peyote 용설란mescal(미국 텍사스주와 멕시코 북부 산의 선인장: 옮긴이 주) 속에 환각 성분의 약효가 존재한다고 알려져 왔다. 아메리카 인디언들은 종교의식의 일부로 선인장으로부터 페이오테를 추출하였다. 60년대 미국에서는 LSD 숭배자들이 종교적인 목적으로 자주 이것을 이용했다. 무한한 것, 즉 신과 조화를 이루기 위한 목적인 것이다. LSD의 효능을 어떻게 묘사할 수 있겠는가? 헉슬리Aldous Huxley는 "메스칼린(mescal buttons에서 얻은 흥분제: 옮긴이 주)은 모든 색을 일깨워 고도의 힘을 발휘하게끔 하여 평소에는 전혀 몰랐던 무수히 많은 그 미묘한 음영의 차이를 깨닫게 한다."고 기술했다. 클루버Heinrich Kluver는 "메스칼로 볼 수 있는 색을 말로써 설명하는 것은 불가능하다."고 선언했다. 시각은 가끔 마치 동양의 양탄자가 단지 믿을 수 없을 만큼 강렬한 색을 갖고 생생하게 느껴지는 것처럼 동양적인 특질을 가진다.

그로프Stanislav Grof는 LSD의 탁월한 권위자 중의 한 사람이다. 그는 볼티모어에 있는 매릴랜드주 정신의학 연구소의 정신의학 연구소장 겸 존 홉킨스대학의 정신의학과 조교수이다. 그로프박사는 15년 이상 LSD연구를 했고 2000회 이상의 환각제에 관한 회의를 주재하였다. 그는 『정신의학과 신비주의』(Psychiatry and Mysticism, 스톰리 R. 딘 편저)에서 자신이 관찰한 많은 것들에 대하여 장章을 할애하여 주목을 끌었다. LSD의 환각 작용은 기분이 위로 상승하기도 하지만 아래로 가라앉기도 한다. 한편으로는 우주적 통일성 · 성스러움 · 평화 지극한 행복의 감정을 느끼고, 다른 한편으로는 극단적인 공포를 체험하기도 한다.

그로프는 개개인의 서로 다른 경험들에 대해 여러 가지 귀를 솔깃하게 하는 언급을 하고 있다. 용 · 파이돈python(희랍신화에 나오는 아폴로 신이 델피에서 퇴치한 거대한 뱀: 옮긴이 주) · 문어와 같은 모습과 함께 우주에 빨려듬 · 사악한 감정 · 박해받는 느낌이 있을 수 있다. 즉, "피험자와 그의 세계를 무자비

하게 중심으로 빨아들이는 우주의 소용돌이." 같은 것이다. 지옥·참을 수 없는 고통·전쟁·전염병·대참사의 체험이 있을 수도 있다. 여러 가지 폭발물·화산·폭발·원자탄·폭발의 장면과 더불어 죽음·환생·거대한 에너지의 방출이 있을 수 있고, 총체적인 절멸·자아의 소멸이 있을 수도 있다. 또 저항할 수 없는 사랑의 느낌이 있을 수도 있다. "우주가 형언할 수 없이 아름답게 느껴진다." "빛의 찬란한 광경은 하늘의 파란색·무지개 빛·공작 깃털과 같은 신성함으로 체험된다."고 할 수도 있다.

집단 무의식에 대한 융Jung의 이론을 뒷받침하기 위하여 몇몇 LSD 복용자들이 모태로부터 생겨나서 해산되는 자신을 목격할 지도 모른다. 그리스 신화·성서 속의 이야기·이교도의 의식의 반향일 수도 있다. 선조들의 경험을 다시 체험하는 격세유전隔世遺傳이 있을 수도 있다. 이시스Isis(고대 이집트의 풍요의 大母神: 옮긴이 주)·매즈더 Mazda(조로아스트교의 아후라 매즈더: 옮긴이 주)·아폴로Apollo(그리스·로마의 빛·음악·시·예언·남성미의 신: 옮긴이 주)·여호와 그리스도와 같은 고대 신들과의 직접 대면이 있을 수도 있다. 그로프는 "이러한 신들과 만나는 것은 종종 초자연적인 공포에서부터 무아경의 황홀경에 이르기까지 매우 강한 감정을 동반한다."고 기록하고 있다.

그로프의 관심은 다양한 정서적 혼란·정신 분열증·성적인 탈선·알코올중독·약물 과다 복용을 다루기 위하여 LSD를 사용하는데 있다. 그의 모임은 과학자·철학자·예술가·교육자들도 또한 포함되었다. LSD의 사용으로 새로운 예술 형태가 나타났다. 게다가 화려한 색채 이외에도 물결무늬·모자이크·꽃·동물·기하학적 무늬·보석·창살·격자格子·벌집·뇌문세공雷紋細工과 같은 장면들이 나타나고 이들 모두는 살아 있는 듯하다. 예술가는 캔버스 위에 이러한 장면들을 옮겨 놓으려고 시도한다.

60년대 후반과 70년대 초반에는 LSD의 탐닉에서 벗어나 디스코텍이 유행되었다. 정신에 영향을 미치는 화학 물질을 섭취하는 절차를 파기해 버리고, 번쩍이는 조명, 넘쳐 나는 듯한 색채, 유동적인 디자인과 패턴 요란한 음향을 사용하는 사이키델릭한 디스코텍은 마약을 복용하지 않고 현실 세계의 공허함을 초현실적이고 악몽과 같은 환상으로 대체하려 했고, 또 상당한 성공을 거두었다. 번쩍이는 불빛은 간질병의 발작을 억제시키는 것으로 알려졌다. 반면에 번쩍이는 스토로보의 섬광은 최면 상태에 빠지게 하고 두통과 메스꺼움, 미세한 신경쇠약

을 유발하는 것 같다.

다시 현실로 돌아오다!

나는 인간의 눈이나 시각화 과정을 설명하려고 하는 것이 아니라, 이 장의 주제인 시각적 반응에 초점을 맞추려고 한다. 사우드 홀P. C. Southall은 이렇게 기술했다. "좋고 믿을 만한 시각은 단지 오랜 훈련·연습·경험의 과정에서 얻어지는 능력이다. 어른의 시각은 관찰의 축척과 모든 종류의 생각이 결합된 결과로 어린아이의 교육받지 못한 시각, 즉 자신의 눈을 집중시키고 조정하는 것과 아직 자신이 본 것을 정확하게 판단하는 것을 배우지 못한 시각과는 매우 다른 것이다. 우리는 젊은 시절의 많은 부분을, 무의식적으로 환경으로부터 막대한 양의 자료를 얻고 그것을 조정하며 보낸다. 그리고 우리들은 마치 우리가 걷기 위하여 다리를 사용하는 법과 말하기 위해서 혀를 사용하는 법을 배워야만 하는 것처럼 제대로 보기 위해서 눈을 사용하는 법을 배워야만 한다."

생물학적 반응을 다루고 있는 제2장에서는 인간을 포함한 생물의 적절한 복지후생과 그 기능을 다하도록 보장함에 있어서 빛과 시각의 역할에 대해 언급하고 있다. 물론 빛은 보기 위해 필수적이지만, 그 중요성은 이것 이상으로 확장된다. 수 년 동안 전광電光 산업은 주로 시각에 관계했다. 어떤 광원光源이 가장 경제적인가? 어떤 것이 가장 많은 빛을 내는가? 태초이래 인간의 발달사에서 빛의 근원은 태양과 천공天空이었고 그리고 난로 불빛·기름 램프·수지 양초·석유 램프·토마스 에디슨의 탄소 필라멘트 램프·수은등·나트륨등·형광등 등이었다. 직업과 조명과의 관계를 논한 문헌에서는 주어진 업무를 하는 곳에서 사람들이 명확하게 볼 수 있도록 권장되는 빛 에너지(어떤 빛 에너지든 간에)의 피트촉광(조도 단위로서 국제표준 양초에서 1피트 떨어진 곳의 밝기, 예를 들면 일반적인 독서에는 10~20피트 촉광: 옮긴이 주)에 관한 참고 사항들이 주류를 이루고 있다. 나트륨이나 수은 형광과 기타 물질들이 포함된 효율적인 빛 자원이 개발되어 왔고, 마치 조명의 유일한 기능이 사람이 볼 수 있게 하는 것인 양 널리 적용되었다. 이것은 비판하는 것이 아니다. 인간이 탁트인 곳으로 걷고, 공놀이를 하며, 수영하고, 반나체로 해변에 앉아 있을 수 있는 한은 다 좋다. 왜냐하면 인간은 건강에 좋은 햇빛을 흡수할 수 있고, 건강한 모습을 유지할 수 있기 때문

이다. 그러나 만약 인간이 오랜 시간 동안 감금되어 자연으로부터 떨어져 있고, 태양으로부터 멀어지게 된다면, 인간은 약간의 자외선이 포함되어 있는 충분하거나, 아니면 꽤 충분한 스펙트럼을 방출하는 균형 잡힌 빛을 필요로 하게 될 것이다. 나트륨등이나 수은등, 보통 형광등을 오랫동안 쬐는 것이 인간의 조직을 나쁜 상태로 만들게 될 것이라는 많은 증거가 있다.

적절한 음식물과 운동을 할 수 있으면 인간이 완전한 어둠 속에서도 생존할 수 있다는 주장은 그럴듯하게 여겨진다. 장님의 세계는 단지 시각적으로만 어둡다. 왜냐하면 그는 신체를 통해 복사 에너지를 흡수하기 때문이다. 그러나 만약 인간이 단지 빵만으로 살 수가 없다면, 역시 어두운 빛이나 또는 빛이 없는 곳에서는 잘 살 수가 없다. 쥐들과 같은 동물들이 스펙트럼의 좁은 영역에 노출되는 시간이 늘어난다면 해로운 영향을 가져오게 된다. 그러나 빛의 생물학적 효과는 별도로 하더라도 인간은 물리적인 창조물일 뿐만 아니라 정신적인 창조물이다. 제8장에서 다루어질 주제인 감각박탈感覺剝奪은 그를 미치게 할 수 있거나, 적어도 정신을 못 차리게 할 수 있다. 오랜 정신적 또는 감정적인 충격으로 고생하는 사람은 누구라도 결국 물리적인 병을 얻어서 수명을 단축하게 될 것이다.

색광에 대한 반응

오늘날 대부분의 인공적인 환경 속에서 지내는 사람들은 균형 잡힌 조명을 받지 못한다. 백열등은 자외선 파장이 거의 없다. 대부분의 형광등 유리관은 자외선을 흡수하고 차단한다. 몇몇 수은등은 자외선이 풍부하나 적외선이 부족하다. 맑은 수은등은 어떤 환경에서는 색채를 일그러지게 하고, 사람의 외모를 추하게 보이도록 하기 때문에 부적당하다.

빛에 대한 생물학적 관점 외에 인간의 색광에 대한 시각적 반응은 어떤지 알아보자. 수 년 전에 럭키쉬M. Luckiesh는 노랑은 최고의 선택 영역에 위치한 스펙트럼의 가장 밝은 부분에 있다고 지적했다. 그것은 변이變異가 없고(눈이 정상적인 상태에서 완전하게 집중되는 것), 심리적으로 유쾌한 상태이다. 럭키쉬는 수은등(또는 텅스턴 램프)에서 파랑과 보라색 빛을 여과시킨 실험에서 여과로 흡수된 양만큼 빛의 양이 줄어들었음에도 불구하고 실제로 시각적인 예민함이 계속 남아 있음을 증명하였다. 이것은 시각적 예민함에 관한 한 노랑이 분명한 이점이

있다는 것을 뜻할 것이다. 예를 들면, 소디움sodium 광은 비록 색의 뒤틀림 때문에 여러 환경에서 사용하기가 불가능하지만 매우 효과가 있다.

　　페레C.E. Ferree와 랑Gertrulde Rand은 황색 조명을 조명 목록 가운데 가장 위쪽에 두고, 그 다음으로 주황, 연두, 녹색 조명 순으로 두었다. 짙은 빨강, 파랑과 보라는 가장 바람직하지 않은 조명으로 꼽았다. 사실 파랑은 눈을 집중시키기에 매우 어렵고, 사물이 후광에 의해 둘러싸여 흐릿하게 나타나 보인다. 그러나 극도의 암순응暗順應 하에서 눈은 붉은 빛 아래서 가장 민감한 반응을 보인다. 붉은색 조명은 비행기의 계기판, 배와 잠수함의 조타실에 널리 이용되어 왔다. 이런 조명은 어둠에 적응된 눈에 거의 영향을 미치지 아니하고, 사실상 눈의 망막 바깥 경계 부분에서는 보이지 않는다. 그 곳에는 원추체圓錐體가 결핍되어 있기 때문이다. 그러므로 그것은 정전되었을 때 광원으로서는 적합하지만, 그 광선이 망막의 중심와中心窩(fovea) 가까운 곳을 자극할 때 외에는 눈을 자극하지 못할 것이다.

좋은 외양을 위한 광선

인공적인 광원과 관계하는 많은 사람들이 소박하게 내린 결론은 그들이 가능한 한 자연 광선에 가까워져야 한다는 것이다. 색의 구분이 정확히 되어야 하는 곳에서는 모의模擬 자연일광이 필요하게 될 것이다. 그러나 그런 광원이 사람의 외모를 실물보다 결코 나아 보이게 하지는 않고, 그들의 영향 아래에선 살결이 병적으로 창백하거나 칙칙하게 보인다는 것을 충분히 인식해야 될 것이다. 실제로 화장품의 잘 알려진 용도는(녹색 빛깔, 파란 빛깔 아이섀도와 흰색 립스틱의 출현 이전의) 대부분의 여성들이 타고난 대로의 모습이라고 여기는 것을 강조하기 위하여 분홍 빛 파우더를 피부에 바르고, 붉은 루즈를 뺨과 입술에 바르는 것이었다. 또한 연구원들은 진짜 살결의 빛깔에 대한 인간의 기억은 대체로 분홍 빛이라는 것을 알아냈다.

　　결국, 자연광이란 무엇인가? 햇빛은 아침부터 낮을 거쳐 저녁까지 다양하게 바뀐다. 분홍과 주황 빛에서 노랑·흰색·파랑 그리고 다시 석양의 따스한 빛깔로 바뀌어 가는 것이다. 이 모든 것들이 자연광이다. 네덜란드의 크루도프A. A. Kruithof는 얼마 전에 만약 빛의 색조가 온난하면, 낮은 조도照度 아래에서

세상이 정상적으로 보인다는 사실에 주목했다.(낮은 조도에서 차가운 빛은 사물을 무시무시하고 차갑게 보이게 만든다.) 조도가 강하게 증가함에 따라 정상적인 외양을 확보하기 위해서는 보다 차가운 빛이 필요하게 된다.

훌륭한 외관을 위하여 온난한 빛은 낮은 조도에서 사용되고, 더 차갑거나 더 흰 빛은 높은 조도에서 사용되어야 한다. 어떤 전등 제조업자들은 이러한 사실을 알고 있다. 백열등과 온난한 흰색 형광전구는 '보다 낮은 조도에 더 큰 선호도'를 보이고, 반면에 차가운 흰색 일광과 색이 교정된 수은 전구는 '보다 높은 조도에 더 큰 선호도'를 보인다는 것이다. 진짜이든 혹은 가상현실이든 촛불은 아늑하고, 다정하고, 친숙한 분위기를 준다. 작업장의 업무와 상거래를 하는 데는 차가운 일광이 적극 권장되고 있다. 칵테일 라운지가 만약 희미한 파랑과 보라 빛의 조명 시설이 되어 있다면, 귀신과 유령이 출몰하는 곳으로 여겨질 것이다. 이에 반해 교실이나 사무실이 화려한 빨강과 분홍 빛 이라면, 시각적으로나 심리적으로 불유쾌할 것이다. 그것은 마치 인간의 살색과 외양이 나트륨등(누르스름한)이나 수은등(푸르스름한)에 노출될 때 보기 싫은 것과 같다.

환경 색채

인간이 만든 환경의 여러 범주에 응용되는 것으로서, 빛과 조명으로부터 색채와 명도에 이르기까지 생각해 보자. 럭키쉬는 "시각적인 일은 그것의 환경과 분리해서 생각할 수 없다. 높은 시계視界, 수월하게 볼 수 있거나 좋은 시력은 훌륭한 조명 공학 기술의 결과이다"라고 기록했다. 마치 인간의 눈에 따라 벽, 천장, 마루, 가구의 색을 조절하듯이 조명공학으로 색의 조절이 시도된다. 여기서 인간의 반응들이 근본적으로 영향을 받게 되는 것이다.

1968년 미국 원자력 에너지 위원회의 스팔딩J. F. Spalding과 2명의 연구원들은 쥐로부터 사람에게로 연구결과를 발전시키기 위해 선천성 색소 결핍증을 가진 RF유전자 계통의 쥐를 대상으로 자발적 행동에 미치는 가시색可視色의 영향에 대한 연구를 했다. 쥐들을 칸막이가 된 장소에 18시간 동안 놓아 두었다가 다시 모든 환경 조건들이 연구조사 될 때까지 다른 칸막이가 된 장소에 18시간 동안 두었다. 이 쥐의 활동은 다람쥐 쳇바퀴와 유사한 순환되는 행동주기에 의해 측정되었다. 쥐들은 야행성 동물이고 그러므로 실험이 보여준 결과에서와 같이

어둠 속에서 가장 활동적이다. 그 다음으로 적색광 아래에서 최대의 활동성을 나타내 보였다. RF유전인자를 가진 계통의 쥐는 적색광에서는 어둠 속에서 처럼 행동했다. "황색광에서 보이는 활동성은 일광이나 녹색광, 청색광 아래에서의 활동성보다 현저하게 더 크고, 어둠 속과 적색광 속에서 보이는 활동성보다는 훨씬 덜 하다." 따라서 눈먼 쥐는 색과는 무관하게, 활동면에서는 보통의 쥐와 아무런 차이를 나타내지 않게 되는 것이다. 그리하여 그 영향은 '시각 수용기관 때문'이라고 하는 주장을 입증하는 것이다.

환경에 있어서의 색채에 대한 인간의 반응은 색채에 대한 정서적 반응을 다룬 다음 장에서 더 자세히 다루어 질 것이다. 시각 분야의 몇몇 전문가들은 종종 인간에게는 시야에 들어오는 모든 영역이 동일한 밝기인 환경에서 가장 잘 보이고 가장 편안하다고 생각했다. 불행하게도 이것은 사실과는 거리가 멀 뿐만 아니라 오히려 사실과 반대이다. 이 책의 다른 곳에서, 특히 감각박탈을 다룬 제 8장에서 반복하여 언급하듯이 시각적인(그리고 정서적인) 안락함은 끊임없는 변화와 다양성이 요구된다. 로간H. L. Logan에 의하면 인간이라는 유기체는 항상 유동적인 상태에 있다고 한다. 계속해서 그 모든 기능들이 상승했다가 썰물처럼 밀려 나간다. 단순한 생각도 호흡과 맥박 속도에 영향을 끼칠 것이다. 유동적인 생리적, 심리적 경험들에 대하여 이러한 경향이 매우 현저하므로 비록 외부 세계는 변치 않은 상태로 남아 있더라 해도 그런 현상이 발생하는 것이다. 일정하게 밝은 지역도 차차 밝아졌다가 어두워졌다가 하는 현상으로 나타나는 것이다. 눈의 동공의 열림은 실제로는 닫혔다가 조금 확장되는 것이다. 지속적으로 나는 소리는 일관되게 들리는 것은 아니다. 맛·열·차가움·압박감 등의 감정은 모두 변화하고 그러한 감정이 노출되는 처음 단계의 일정한 자극과는 놀라울 정도로 벗어나게 되는 것이다. 만약 단조로움이 오래 지속된다면 자극에 반응하는 능력은 저하될 것이다.

사람들이 환경에 대해 민감하고, 기민하게 반응하는 상태로 남아 있으려면 그들이 받는 자극은 다양하고, 순환적이라야 된다. 안락함과 유쾌함은 정상적으로는 적절한 변화와(급진적인 변화는 아닐지라도) 동일시된다. 그리고 이러한 변화는 환경의 다른 모든 요소들 뿐만 아니라 밝음과도 관계가 있다. 만약 과도한 자극이 고통을 야기한다면 극심한 단조로움도 고통을 야기하는 것이다.

고명도高明度의 위험

눈부신 빛은 맑은 시각에도 해로울 뿐만 아니라 신체적·정신적 그리고 정서적 안정감에도 좋지 않다. 간단한 예를 든다면 독자들은 구름낀 날 조차도 눈 덮인 벌판을 쳐다보면 눈에 고통을 느끼게 됨을 이미 알고 있을 것이다. "사람이 눈(雪)의 반사 광선의 결과로 생기는 설맹雪盲으로 고통을 받게될 때, 망막이 손상을 입었음을 알게 된다."라고 시슨T. R. C. Sisson이 천명하고 있다.

　　가정에서 벽을 칠할 때는 흰색과 회백색이 보편적인 끝마무리이다. 여기에 적극 반대하는 바는 아니지만, 흰색은 정서적 매력이 거의 없다. 다시 말하면 애매 모호하고 메마르고, 또한 따분하지는 않더라 해도 단조로운 느낌이 들기 쉽다. 넓게 펼쳐진 흰색은 미적으로 보면 가구의 색채를 두드러지게 보이게 한다. 이것은 기분 좋을지는 모르지만 사무실이나 학교 그리고 병원 같은 곳의 벽에(벽뿐아니고 천장, 마루, 가구에도 마찬가지겠지만) 흰색으로 과도하게 도장塗裝을 하는 것은, 만약 이 흰색의 환경에 조도照度가 높은 조명을 사용하게 되면 분명히 해롭게 될 것이다.

　　수 년전부터 미국 의학협회의 부탁으로 페레와 랑에 의해 고전적인 연구가 행해졌었다. 그 당시 그들은 이렇게 기록해 놓았다. "눈은 일광 아래에서 성장했다. 이런 조건 하에서 단지 세 가지 조절장치가 발달했다. 그리고 또 이 세 가지 장치만이 요구되었다. 즉 눈에 들어오는 빛의 양을 조절하고, 거리가 서로 다른 곳에 있는 물체로부터 빛의 초점을 잡는 수정체를 돕기 위한 동공의 반사작용, 그리고 물체를 수정체의 중심 굴대 위에 가져다주는 조절기능(안구의 망막 위에 결상結像 시키는 기능: 옮긴이 주)과 수렴기능(근점주시近點注視 때 두 눈이 한 점으로 향하는 일: 옮긴이 주), 그리고 '망막의 중심와中心窩'에 맺히는 상이 그것이다." 이 조절장치는 잘 조화를 이루려 한다. 이것들이 각기 분리될 때는 문제가 생긴다. 업무의 차원을 떠나 일반적으로 생각한다면, 시야가 매우 밝으면 혼란을 초래할 수 있다. 그 결과 눈은 사물을 올바로 눈에 맞춰 조정해 놓기위해 애를 쓸 것이다. 이와같이 비효율적인 부적응 때문에 시력을 맑게 하려는 노력은 흔히 일컫는 '눈의 피로'의 원인이 된다." 페레와 랑은 한술 더 떠서 경고하고 있다. "시야가 매우 밝으면 눈은 거기에 맞추어 조절하려는 강한 유인誘因을 갖게 된다. 그러한 동인은 자발적 노력에 의해 통제된다. 강한 반사 자극을 자율적 통

제로 저항하는 결과로 눈은 빨리 피로해지고 일에 대한 명확한 관찰에 요구되는 조정의 정확성을 유지하는 힘을 상실하게 되는 것이다."

안과 의사들은 이 점에 동의한다. 희고 눈부신 빛, 다시 말해서 인공적인 '설맹雪盲의 한 형태인 이깃은 눈에 충혈을 일으킬 수 있고, 범증과 망막 상의 암점을 생기게 할 수 있다. 또 근육의 불균형·굴절성 장애·근시 그리고 난시를 더 악화시킬 수 있다. 아마 하루나 일주일이 아니고 더 오랜 기간 동안 그렇게 될 것이다. 눈을 쓰는 까다로운 업무가 수행되는 곳에서는 주변의 일반적인 시야가 너무 밝으면 시각적 효율성이 역으로 나타나게 된다. 그것은 다시 말하면 눈은 밝은 곳에 빨리 적응하고, 어두움에는 적응하는 속도가 느리다는 것이다. 만약 주위가 밝고 업무가 행해지는 영역이 어두워야 된다면, 효율적인 일을 하는데 심각한 장애 요인이 될 것이다.

실질적 적용

위에 기술한 내용으로부터 배울 점들이 있다. 이 책의 독자 여러분들 중 상당수가 건축가이거나 실내 디자이너, 실내 장식가 또는 사람이 거주하는 곳에서 색채의 기능적 용도와 관련있는 일을 하는 사람들일 것이다. 단 가정家庭은 제외된다. (가정에서는 개인적인 취향이 주도하기 때문이다.) '명도'의 문제에 있어서는 위에 기술된 원리를 따라 행동과 관심을 쉽사리 이끌어 갈 수 있을 것이다.

외부 환경쪽으로 관심이 잘 기울어지기는 하지만, 근육을 쓰는 일을 하면 위험이 있을지도 모르는 실내에서는 밝은 환경(노랑·산호색(coral)·주황)이 추천된다. 많은 양의 빛이 들어오게 되면 인간의 눈은 주위 환경을 바라보게 되고, 그 환경에 적응하게 된다. 안전성이 잘 지켜질 것이다. 실내 환경이 앉아서 하는 업무에 맞도록, 그리고 눈이나 신경을 많이 쓰는 업무에 맞도록 꾸며져 있다면, 혼란의 원인이 되는 주변 환경의 광도를 낮추는 것이 훨씬 좋을 것이다. 벽, 마루, 그 외의 설비를 중간 색조(녹색·청록·베이지·테라코타)로 하고 작업대 위에는 조명을 보충시키면 사람들이 업무에 더 잘 집중할 수 있을 것이다. 어려운 정신적 업무를 수행 할 때는 많은 사람들이 주위 환경을 완전히 배제시키기 위하여 눈을 감는다는 사실을 주목해야 할 것이다. 이 두 가지 원리의 공통되는 이점은 양자 모두 다양하고 폭 넓은 색채 선택이 게재되어 있다는 것이다. 색상 선택

의 심미적 요소와 함께 명도에 그 역점을 둔다는 것이다.

채색된 시야

남자들 중 약 8%가 시각적으로 약간의 색채 결핍증을 가지고 있다. 반면에 여자는 0.5% 정도로 매우 적다. 색채 결핍증은 보통 빨강이나 녹색 또는 둘 다에 대해서 생기고 있다. 예를 들어 갈색과 쑥색(olive green)은 아마 같게 보일 것이다.

색맹을 유발시키거나 또는 색맹을 동반하는 확실한 병리학적인 상태를 나타낼 수 있는 사례들이 있다. 여기에 그 구체적인 예가 몇 가지 있다. 황달 상태일 때는 세상이 누른 빛으로 현저하게 나타날 것이다. 적색시赤色視는 아마 망막의 출혈이나 백내장의 결과로 생겨날 것이다. 황색시黃色視는 강심제(digitalis)나 키니네quinine 중독에서 올 것이다. 녹색시는 각막을 다쳐서 생길 수 있다. 청색시는 알코올 중독의 경우에 생겨난다고 보고되고 있다. 담배에 기인한 암점증暗點症 증세가 있을 때는 시야는 불그스름하거나 녹색 빛을 띠게 될 것이다. 산토닌 중독에 걸린 사람은 제일 먼저 파란 빛이 나타날 것이다. 두 번째 단계로 보다 오랫 동안 노랗게 보이다가 완전한 회복이 있기 전에, 보라색으로 보이는 상태가 있을 것이다. 백내장을 뽑아 낸 후에 환자는 적색시를 경험하게 될 것이고 때때로 청색시가 뒤따르게 된다. 녹색시와 황색시는 거의 드물다.

시각과 시각기관은 방대한 의학의 연구 주제가 되고 있다. 색채 요법은 시신경에 자극을 주거나 이완시키고, 그리하여 신체 자체에 영향을 주려는 노력으로 눈에 색광을 비춤으로써 인간의 어떤 고통스런 상태를 경감시키고자 하는 의도인 것이다. 두통에는 청색광과 자색광을 비추는 것이 좋다는 보고가 있으며, 적색광을 비추면 혈압이 증가하여 어떤 유형의 현기증에는 좋다고 한다. 황색, 녹색, 청색광은 소화 기관의 병을 완화시켜 주며, 황색광은 어떤 형태의 정신적 착란에 유익하다고 한다.

이 반응들은 제7장에서 자세히 설명된다. 만약 사람이 색에 대해 민감하다면, 신체가 파렛트의 색상판처럼 될 수도 있을 것이다. 아더 에보트Arthur Abbott는 그의 책 『생명의 색채』(The Color of Life)에서 사람의 신체에 나타나는 변화무쌍한 양상을 훌륭하게 묘사하고 있다. "혈액의 붉은 정도는 산소와 이산화 탄소에 영향을 받는다. 젊은이의 장미빛 뺨은 부드럽고 건강한 피부와 함께

건강한 혈액 상태를 말해 준다. 백인은 어떠한 조건 하에서도 모든 색을 띨 수 있다. 그래서 백인을 'colored'라고 불러야 하는 것이 더 타당할 것이다. 하지만 우리가 'colored'로 부르는 니그로Negro는 검은 색이며, 이것은 색이 없음을 나다내는 밀이다. 백인은 놀라서, 피가 모자랄 때는 거의 하얗게 되며, 아플 때는 회색 빛을 띠고, 힘을 쓰거나, 화를 낼 때는 붉게 되며, 극도로 불쾌하거나 독기가 서릴 때는 녹색 빛을 띠고, 황달에 걸렸을 때는 노란 빛을 띠며, 혈액 순환이 잘되지 않거나 산소가 부족할 때는 푸른 빛을 띠고, 일광욕을 하면 갈색 빛을 띠며, 교살을 당했을 때는 자주 빛을 띠고 그리고 부패할 때는 검정 빛이 된다.

시각이 항상 축복된 것은 아니다

이 장은 낙담스런 기록으로 끝을 맺게 될 것 같다. 시인들은 시각이 축복된 것이라고 말했었다. 성경에는 장님에게 시력을 회복시켜 준 이야기가 있다. 한 때 눈먼 사람에게 장엄한 색채의 세계를 밝혀 주게 되는 내용의 소설과 희곡들이 많았다. 시각은 확실히 삶의 가장 큰 축복 중의 하나이다. 그러나 시력을 되찾은 극적인 전설이나 이야기와 그리고 성서의 비유담들은 기적적이든 그렇지 않든 시력이 되돌아온 사람들에게 변함없이 무한한 기쁨을 주지는 않는다. 그레고리 R. L. Gregory는 『눈과 두뇌』(Eye and Brain)라는 책에 "오랫동안 장님으로 있던 사람이 시력을 회복한 이후 나타나는 우울증은 그 경우에 흔히 일어날 수 있는 특징인 것 같다."고 쓰고 있다. 그는 성공적인 각막수술 이후 어렵게 시력을 되찾은 52살의 한 남자에 대해 보고하였다. 그가 촉각을 통해 배웠던 것들이 시력을 되찾았을 때는 완전히 딴판이었다. "그는 세상이 우중충한 색이며 사물들의 칠이 벗겨지고 더러워져서 엉망인 것을 알았다. 그는 밝은 색을 좋아하였으나, 점차 그 빛이 바래져 버렸을 때 실망하게 되었다. 그의 우울증은 두드러지게 일반화되었다. 그리고 점차 활동적인 생활을 포기하여 3년 후에 죽었다." 그러나 다음 장에는 색채에 대한 더 유쾌한 반응들이 소개되어 있으니 독자들은 기운을 내기 바란다!

제 4 장

정서적 반응

제4장 · 정서적 반응

나는 인간의 환경에 색채를 적용시킨 경험이 많다. 그러나 맡겨진 작업이 수행되는 곳, 즉 훌륭한 시각적·육체적 그리고 정서적 복지가 보장되어야 하는 산업체와 공공 기관에서는 경험이 많지만 일반 가정에 대해서는 색채의 적용 경험이 별로 없다. 많은 임상실험이 행해져 왔지만 그것은 주로 눈의 피로와 그것이 신체와 마음 상태에 끼치는 영향에 관한 것이었다. 이 때 안과 기구들은 눈 깜박임과 망막 피로율을 측정하는데 이용되었다. 아울러 안과 전문의들에게 일정 기간이 지난 후에 의학적 치료나 교정을 위한 안경 사용의 필요성을 점검하도록 했다.

이러한 사실을 뒷받침하는 증거는 즉각적으로 간단하게 얻을 수 있었다. 왜냐하면 기구가 이용되고 실제적인 자료가 기록되었기 때문이다. 그러나 심리적인 영역에 있어서는 실제적이며 '과학적인' 접근이 그렇게 쉽지는 않다. 인간의 신체는 매우 비슷하기는 하나, 개개인의 육체와 정신은 완전히 다르다. 색 또는 그 이외의 것에 대한 의식적 반응들은 결코 무의식적 반응과 같다고 할 수 없다. 그리고 이 양자는 대립될 수 도 있다. 예를 들면, 미술에 있어서 사실주의를 선호하고 추상주의를 싫어하는 사람들이 있는가 하면 그 반대의 경우도 있는 것이다. 어느 쪽도 옳거나 절대적이라 할 수 없다. 이는 모든 사람에게 다 적용된다.

색에도 '따뜻하고', '차가운' 느낌이 있을까? 몇 년 전에 조명 분야에서 한 연구가 행해졌으나 결과는 부정적이었다. 조명공학협회 Illumi-nating Engineering Society의 『조명 편람』(*Lighting Handbook*)에는 다음과 같이 단정되어 있다. "이는 사실상 아무런 기초가 없다는 것을 나타낸다." 이 '사실fact'이라는 말은 감정적인 것과의 관계에 있어서는 다소 문제가 있는 말이다. 배고프다는 사실은 위장에 위액의 흐름으로 측정된다. 그러나 만약 어떤 기술자가 위액을 뽑아 내기 위해 위 속에 고무관을 넣는다면 누가 '배가 고픈' 사람이 되겠는가? 감각에 대한 증거는 그것이 사실이든 아니든 수용되어야만 한다. 빨간색이 당신에게는 따뜻한 색이고 나에게는 차가운 색이라면, 그것은 사실이긴 하지만

각자의 개인적인 것이다.

　　이 장은 색에 대한 정서적 반응에 관한 내용이다. 여기 소개된 연구와 기술된 결과들은 의문이 제기되기 쉽고 또 논쟁거리가 될 것이다. 그러나 어쨌던 이 연구 결과를 제시하겠다. 만약 개개인의 반응이 다르다면 집단 사이의 평균적 반응은 참을 만한 결론에 도달할 만하다고 정당화할 수 있으니까. 모든 사람들이 빨간색을 따뜻한 색으로 받아들일 필요는 없다. 그러나 대다수가 그렇다면 그것으로 충분하다. 다음 장에는 색에 대한 인간의 반응을 기록하는데 사용해 온 기구들(폴리그라프, EEG)에 대하여 묘사한다. 현재로서는 색채와 정서적인 반응에 관한 오래된 실험과 새로운 실험들을 기술해 보겠다.

　　색에 대한 정서적 반응들은 일부 사람들의 생각처럼 모호하고 잘 잊혀지는 것만은 아니다. 그들은 심리적인 기초뿐 아니라 생리적인 기초도 가지고 있을 지 모른다. 스미스Kendric C. Smith는 미국 광생물학회American Society for Photobiology의 회장을 지냈는데, 다음과 같이 기술한다. "빛, 특히 색광色光의 심리적 효과는 잘 알려져 있기는 하나 이해되고 있지는 않다. 이러한 효과는 빛이 두뇌에 초래하는 순수한 생물학적인 변화 과정과 관계 있을 것이다. 이것이 정신 활동에 영향을 줄 수 있다. 빛의 파장의 특성 뿐 아니라 빛의 강도가 생산성과 기분을 바꾸어 놓을 수도 있다." 오트John Ott는 "색에 대한 심리적 반응 뒤에는 빛 에너지의 특정한 파장에 대한 보다 기본적인 반응들이 있다."고 덧붙였다.

역사 속으로

1875년 폰자Ponza라는 한 유럽인 의사는 색 유리창과 색칠한 벽과 가구들로 몇 개의 방들을 꾸몄다. 원칙적으로 빨간색과 파란색이 사용되었다. 빨간색에 관하여 기술하기를 "빨간색으로 칠해진 방에서 3시간 이상 지나면, 말수가 적고 일시적인 정신 착란 상태로 고통을 받고 있는 사람이 쾌활하고 명랑하게 된다. 그가 들어온 다음날 온 또 다른 미친 사람은 아침에 제공되는 어떤 음식이든 지간에 거절하는 사람인데, 놀랍게도 게걸스럽게 먹었다."고 하며, 파란색에 관해서는 "구속복拘束服을 입혀 놓아야만 하는 한 폭력배가 파란색 유리창으로 된 방에 갇혔는데, 1시간도 채 되기 전에 조용해졌다." 그러나 오늘날 감호監護시설에 빨간색과 파란색으로 칠해진 방들은 더 이상 없다. 의학 전문가는 새로운 치료법과 방

법, 장비, 약들을 사용해 왔다. 특정한 환경에 색채를 사용하는 것은 아주 복잡하다. 이 점은 제8장에서 다룬다. 물론 색은 치료제가 아니다. 그러나 사람 마음을 상쾌하게 해주는데 도움을 주고, 항상 최상의 의학 치료에 필수적인 것이다.

1910년 스타인 Stein은 인체의 근육 반응에 있어서 일반적인 가벼운 근육 긴장 tonus(정상적인 근육이 휴식하고 있을 때의 가벼운 긴장 상태: 역자주)에 주의를 기울였다. '토너스 tonus'라는 단어는 신체에 의해 유지되어지는 지속적인 활동 상태에 해당된다. 예를 들면 근육 긴장과 근육 이완 상태는 토너스의 변화인 것이다. 이런 변화는 어느 정도 눈에 뜨이고, 측정할 수 있으며, 색채 작용의 좋은 실마리가 된다. 페레 Fere는 빨간색은 보통 23개에서 42개로 근육의 강도를 늘린다는 것을 발견했다. 주황색은 35개, 노란색 30개, 녹색은 28개, 청색은 24개로 모두 정상보다 늘어났다. 그러나 대체로 스펙트럼의 따뜻한 색상들은 자극을 주는 반면, 차가운 색상들은 긴장을 풀어 준다.

메츠거 A. Metzger는 시각적 자극을 통하여 빛이 동물과 인간의 한쪽 눈에 투여되었을 때 이에 상응하는 신체의 절반에 토너스 상태가 나타날 수 있다는 것을 관찰하였다. 이러한 토너스의 변화에 수반하여 "피상적 감각과 심층의 감각이 변화가 생기며, 양자 모두 시각상의 자극에 일정한 의존도를 나타내는 것이다." 그는 빛의 영향이 근육뿐만 아니라 전체 신체 기관에 걸쳐 변화를 낳게 하는데 효율적으로 작용한다는 결론을 내렸다.

실험적인 방법으로 메츠거는 피험자로 하여금 신체를 정면으로 하여 수평으로 팔을 뻗게 했다. 빛을 한쪽 눈에 비추었을 때 신체의 같은 쪽에서 토너스가 증가되었다. 빛이 있는 쪽의 팔은 빛을 받은 눈 쪽으로 비스듬히 들어 올려진다. 색을 사용했을 때 적색광은 서로 다른 방향으로 팔을 멀리 뻗게 한다. 녹색광은 삐꺽거리는 동작을 하며 서로 접근하게 한다. 사경斜頸(머리 뒤틀림)의 경우에는 적색광에 노출되면 불안이 증가되고, 반면에 녹색광에 노출되면 불안이 감소된다.

에렌발트 H. Ehrenwald의 실험도 마찬가지로 흥미롭다. 그는 얼굴과 목이 한쪽에서부터 빛을 받았을 때 뻗친 팔들은 적색광을 향하여 비스듬히 올라가며, 청색광으로부터는 멀어져 간다는 것을 입증했다. 그리고 이 반응은 시각의 영향을 벗어나서 독자적으로 일어났다! 이러한 반응은 눈으로부터 빛이 차단되었을 때 일어났으며, 장님의 경우에도 관찰되었다!

토너스 tonus 반사작용은 두 가지 방향으로 나타나는 것 같다. 아무런 특

수한 반응이 일어나지 않는 중립점으로서는 연두색이 있다. 즉 주황과 빨강 쪽으로는 자극에 대한 흡인력이 생기고, 녹색과 파랑 쪽으로는 자극으로부터 후퇴하게 되는 것이다. 적외선과 자외선까지도 비록 보이지는 않지만 반사 행동을 일으킬 수 있으며, 비록 볼 수는 없어도 신체가 색에 대해 반응한다는 사실에 대한 증거를 더 제공해 준다. 그러나 후세 실험가들이 메츠거와 에렌발트에 찬동하거나 또는 반대하는 이유를 발견할지라도, 오늘날 인간의 신체가 빛과 색에 반응한다는 것과 실제로 그 자체에서 빛을 방사放射한다는 것을 누구도 의심하지 않는다.

펠릭스 도이취

의사인 펠릭스 도이취 Felix Deutsch는 1937년 색이 감정에 미치는 영향에 대하여 주목할 만한 연구를 했다. 그의 연구 결과는 색채와 관련된 의학적인 치료 문제뿐 아니라 색채 심리학 전반에 걸쳐 중요한 서광을 비춰 주고 있다. 도이취는 "모든 빛의 작용은 인간의 정신뿐 아니라 신체적인 요소에도 영향을 미친다."고 기술하고 있다. 간단히 말하자면, 빛 에너지는 신체에 직접적으로 영향을 미치며, 눈이나 뇌에도 영향을 준다. 그는 일례로 결핵과 같은 폐 질환을 빛으로 치료할 때에 진짜 생물학적인 효과가 있다고 지적하고 있다. 이밖에도 어쨌든 환자들은 신선한 공기와 햇빛에 대해 유쾌한 반응을 보인다. "환자는 감흥과 심적 흥분을 경험하고 이것은 생장生長 신경조직을 통하여 모든 생명 기능을 촉진시킨다. 즉 식욕을 증진시키고 순환 기능을 자극하는 등이다. 그리고 이러한 현상들을 통하여 이번에는 질병의 진행 과정에 미치는 빛의 신체적 영향력이 증가하게 된다." 이와 같이 도이취는 빛의 영향과 빛의 인상에 대해 말하고 있는데 전자는 육체적인 것이고, 후자는 정서적인 것이다. 그 둘은 각기 치료적인 성격을 가지고 있어서 대단히 많은 경우에 높은 '치료' 효과를 나타낸다.

사람들의 기분은 환경, 추함과 아름다움, 맑은 날과 비오는 날에 따라 바뀐다는 것은 일반적으로 관찰되는 바이다. 색에 대한 반응도 이와 같이 울적해진다거나 기운이 난다거나 하는 반응인 것이다. 밝고 조화로운 환경에 처하게 되면 대부분의 사람들은 자신의 기질이 개선되었다는 것을 알 수 있을 것이다. 그리고 더 좋은 기분 상태라면 혈관 조직·맥박·혈압·신경 조직·근육 긴장도 등이 양호한 쪽으로 영향을 받게 된다. 이러한 반응들은 미묘하며 어떤 우주의 법칙에도

따르지 않는다. 도이취에 따르면 "우리가 감정적이라 부를 수 있는 이러한 반응들 그리고 구조상으로 단지 제2차적으로 표출될 수밖에 없는 이런 반응들을 평가할 때, 우리는 거의 언제나, 오직 실험에 응한 개개인의 진술에 의존할 뿐으로, 그러한 진술의 타당성은 언제나 단정하기가 쉽지 않다." 도이취에 의해서 이루어진 이 초기의 업적은, 그의 뒤를 잇는, 다른 자격 있고 권위 있는 연구자들에 의해서도 비슷한 신뢰를 갖게 되며 낙관적으로 예상된다. 그는 더 나아가 다음과 같이 기록하고 있다. "사람은 분위기나 심리적인 혼란·공포·행복·슬픔 그리고 외부 세상에 대한 인상 등의 영향으로 혈관 조직에 나타난 주관적이고, 객관적인 변화를 스스로가 손쉽게 알 수 있다. 혈압이 오르내리는 것과 마찬가지로 맥박 수, 리듬의 변화는 신체적인 영향으로 생겨난 요인들이 객관적으로 나타난 것이다." 그는 신경이 예민하고 심장 박동에 문제가 있는 환자들을 치료했다. "조사 기간 중 혈관 조직에 영향을 줄지도 모르는 다른 모든 치료 조치는 포기했다."

도이취의 방법은 절대로 피상적인 것이 아니다. 정원이 내다보이는 방을 골랐다. 창 유리는 각기 다른 색상들로 구비되었고, 실내 장식에는 유색有色의 인공 광선을 사용하였다. 두 가지 주요색으로 따뜻한 빨강과 차가운 녹색이 사용되었다. 피험자를 조용히 창 밖으로 내다보게 했다. 그는 15분 내지 30분 동안 혼자 남아 있었다. 이렇게 하고 난 다음에 그 사람의 일반적인 느낌과 조명에 대한 인상을 질문하였다. 마지막으로 자유로운 연상을 하게 하고, 또 마음 속에 떠올랐을 수도 있는 것을 상기해 내도록 했다.

도이취는 다채로운 실내 장식에 따라 나타나는 여러 가지 경우와 결과를 설명하였다. 협심증의 공포를 느끼는 어떤 환자는 호흡이 가쁘고, 산소가 부족하며 심장이 두근거린다고 하소연하였다. 그녀는 몇 년 전 의식불명을 일으킨 경련이 나타날까 두려워했다. 또 다른 환자의 경우는 심약함의 발작, 산소부족, 그리고 가슴을 짓누르는 압박감에 대한 공포를 하소연하였다.

도이취는 혈압 강하를 연구하고 측정했으며 다른 방법으로 환자들의 신체적인 건강과 정신적인 안정에 대한 어떤 변화나 개선된 점을 관찰했다. 그는 결론을 다음과 같이 요약했다. 색채는 기분이나 감정을 통하기만 한다면 혈관 조직의 반사 작용을 일으킨다. 그 효과는 어떤 한 색상이나 몇 가지 색상에 대해서만 이루어지는 특정한 것은 아니다. 따뜻한 색이 어떤 사람에게는 진정시키는 역할을 하고, 또 어떤 사람에게는 흥분시키는 작용을 할 수도 있다. 마찬가지로 차가

운 색이 어떤 사람에게는 자극을 주고, 어떤 사람에게는 소극적인 반응을 보일 수도 있다. 적색광이나 녹색광을 비추면 혈압을 높이고, 맥박을 빨리 뛰게 할 수도 있다. 혹은 개인 특유의 정신적인 구조에 따라 정반대 현상이 일어날 수도 있다.

어떤 일이 일어나는가? 도이취에 따르면 "혈압·맥박 수·맥박의 높낮이의 변화를 통해 인식되는 감정의 흥분은 연상작용을 통하여 야기된다." 녹색은 자연·산·호수가 연상되며, 빨강은 일몰·난로를 떠오르게 할 수도 있다. "이러한 표면적인 연상 관념들은 더 깊은 거짓 기억으로 이끌고 가는데, 그러한 것들은 색에 대한 태도가 정서적으로 얼마나 중요한가를 설명해 주는 것이다."

이러한 요약은 꽤 타당성이 있다. 도이취가 특정 색채에 대한 특정한 주장을 하기를 회피했다는 것을 주목해야 한다. 그의 태도에 대하여 저자는 전적으로 동의한다. 모든 색은 그 자체로서 심리적인 치료 효과가 있다. "여기서 활용되는 심리적 과정은 용이하게 진술할 수 있다. 즉 색광은 환경을 변화시킨다. 환경의 변화된 모습을 통해 개인은 현실에서 벗어나게 된다." 그는 자신의 정신적이고 정서적인 과정에 의하여 도움을 받음으로써 회복의 길로 접어들고 있는 것이다.

골트슈타인

또 다른 활기를 띤 작가이며 연구자로서 골트슈타인 Kurt Goldstein이 있는데, 그는 『생명체』(*The Organism*)라는 책과 또 의학지誌에 기고한 많은 논문에서 색채로 행하는 치료요법과 심리치료요법의 유용성을 확립하고 있다.

골트슈타인은 "만일 우리가 어느 특정한 색의 자극은 모든 생명체의 특정한 반응 패턴을 수반한다고 말해도 그것은 아마도 틀린 말은 아닐 것이다."라고 기술하고 있다. 이미 언급한 메츠거 Metzger와 에렌발트 Ehrenwald의 연구를 확인해 보면, 색채 자극이 조심스럽게 도입되고 작용이 관찰될 때 유기체 반응이 나타나 보인다. 이것은 색채에 대한 반응이 뿌리 깊은 것이며, 생명 과정에 뒤엉켜져 있다는 것을 의미할 것이다. "신경계와 심리학에서 색의 영향은 점점 커져 간다." 골트슈타인은 소뇌에 질병이 있어 자기도 모르게 넘어지는 경향이 있고, 불안정한 걸음을 걷는 한 여자에 대해 기록하고 있다. 그녀가 빨간색 옷을 입을 때는 그러한 증상이 더 심해졌다. 녹색과 파란색의 옷을 입을 때에는 반대 현상이 일어났고, 그녀의 평형 상태는 거의 정상적으로 되돌아갔다.

이처럼 색은 자세를 유지하는 신체의 능력에 영향을 미칠지도 모른다. 이미 기술된 바와 같이 빨간 빛은 뻗친 팔을 제각기 더 벌어지도록 펴게 하고, 녹색 빛은 각 팔이 서로를 향하여 모여들게 하는 것 같다. 왼쪽 뇌가 손상을 입은 환자의 경우, 장애가 있는 쪽의 팔이 정상인의 경우보다 일탈의 정도가 훨씬 더 컸다. "일정한 조건하에서 이러한 일탈 정도가 일정하고 여러 가지 다른 색의 자극이 가해지면 명백하게 변하게 되므로, 이러한 현상은 행위에 대한 색채의 영향을 연구하는 하나의 척도로 이용될 수 있을 것이다."

인간 유기체의 평형 상태는 녹색에 의해서 보다 빨간색에 의해서 더 쉽게 혼란스러워진다. 골트슈타인은 이러한 색채에 대한 인간의 반응과 관련하여 중요한 해결책을 제공하는 어떤 결론을 이끌어 내었다. 그는 서술하기를 "빨간색의 자극에서 나타난 팔의 심한 일탈은 혼란에 빠진 경험, 내던져진 경험, 바깥 세상에 대한 비정상적으로 이끌린 경험에 일치한다. 그것은 빨간색에 의해서 나타난 무리한 강요나 부당한 침해, 흥분과 같은 환자의 느낌을 표현하는 또 다른 방법일 뿐이다. 녹색에 대해 반응하는 일탈 현상의 감소는 외부 세계로부터 철수하는 것이요, 자기 자신의 고요함, 자기의 중심으로 후퇴하는 것에 상응하는 것이다. 내적인 경험은 생체 반응의 심리적 양상을 나타낸다. 신체적 양상과 더불어 주목할 만한 현상을 우리는 마주하고 있다." 전율과 경련으로부터 고통받고 있는 많은 사람들이 만일 녹색 안경을 낀다면 그런 혼란이 경감되는 것을 알게 될 것이다. 녹색 안경은 적색 광선을 차단하고 진정시키는 효과를 얻게 된다.

골트슈타인은 작업장에서 여러 사람들이 사용하거나 또는 의학이나 심리학적 치료에 쓰이는 설비를 위하여 색채나 또는 색채의 명세明細를 일반화하려는 의도로 다음과 같이 흥미로운 방안을 제시하고 있다. "빨간색은 활동성을 자극하고 감정적으로 결정된 행동에 대해 호의적이라 할 수 있다. 녹색은 명상의 상태를 낳게 하고 업무의 완수를 촉구한다. 빨간색은 생각과 행동이 나오는 정서적 배경을 연출하는데 알맞고, 녹색에서는 이러한 생각들이 발전되어 행동으로 실행되는데 알맞을 것이다."

세실 스톡스의 색채와 음악

색채와 음악 사이에는 강한 정서적인 관계가 있으며 그에 대한 많은 글들이 있

다. 어떤 물리적 관계(진동수와 같은)는 의심할 수도 있지만, 음악과 색채 사이의 조화된 느낌은 아주 공통된 점이다. 많은 화가들과 관찰자들 가운데 작곡가인 바그너Wagner와 그리고 화가인 칸딘스키Kandinsky가 이 점에 관해 글을 썼다.

1921년 경에 윌프레드Thomas Wilfred는 자신이 빛의 예술이라 불렀던 움직이는 색채의 예술을 개발하였다. 그러나 윌프레드는 치료에 대한 것에는 전혀 흥미가 없었다. 1940년 후반기에 캘리포니아의 세실 스톡스Cecil Stokes는 정신 질환자의 치료에 추상적인 색과 음향으로 만든 영화를 응용할 수 있게 되었다. 세실 스톡스는 1910년 4월 6일 영국에서 태어나 46세의 나이로 로스앤젤레스에서 1956년 12월 14일에 사망했다. 그는 살아 있는 동안 할리우드에서 미국 오로라 토운Auroratone재단을 관리했으며, 미국 도처에 있는 국립 병원 여러 곳에 음악과 색채로 된 요양소를 설립할 수 있게 되었다.

세실 스톡스는 오로라 토운 영화로 알려진 필름을 제작하고 상영했다. 추상적인 원색의 유동적 패턴이 대형 화면을 뒤덮고 거기에 이 음악이 곁들여졌다. 코스텔라네츠Andr Kostalanetz와 그의 오케스트라가 달빛Clair de Lune을 연주하고 빙 크로스비Bing Crosby가 반주와 함께 홈 온 더 레인지Home on the Range, 고잉 마이 웨이Going My way, 아베 마리아Ave Maria를 부른다. 그 색채 효과는 오늘날 잘 알려진 기술인 편광偏光(어떤 특정의 방향으로 진동하는 빛의 파동: 역자주)을 사용하여 테크니컬러 기법으로 촬영한 수정水晶 구조체를 증대시키고 확대하는 기술로부터 유래된 것이다. 아주 즐겁고 자연스러운 패턴을 가지면서 색채들이 우아하고 웅장하게 눈 앞에 넘쳐흘렀다. 스톡스 혼자만이 알고 있는 몇 가지 기술을 통해 패턴의 변화 속도와, 점점 커지거나 작아지는 색채의 강도는 음악의 시각적이고 감성적인 성질과 함께 놀라운 조화를 이룬다.

스톡스의 연구 업적은 루빈Herbert E. Rubin과 카츠Elias Katz가 쓴 글에 잘 입증되어 있다. 스톡스의 필름 중 하나에서 원색 그대로 옮겨와 두 페이지를 가득 채웠다. 루빈과 카츠는 심리적 억압에 대한 오로라 토운의 영상 효과를 관찰하기 시작했으며, 이러한 필름에 노출되었을 때 심리적 압박을 받는 환자들의 반응을 바탕으로 하는 정신 역학을 탐구하기 시작했다. 그리고 이 필름을 심리 치료 요법을 행하는 도구로 이용하기 시작했다. 그의 논문에서는 연구 결과를 상세히 소개하고 6가지 사례 보고를 인용하였다. "그 영상을 접함으로서 억압된 상태에 있는 조울병(감정장애를 주로 하는 내인성內因性 정신병의 한 가지. 상쾌

하고 흥분된 상태와 우울하고 불안한 상태가 주기적으로 번갈아 나타남: 역자주)
환자는 카타르시스를 경험하였고, 효험을 본 것 같았다고 기록되었다."

　　루빈과 카츠의 설명에 따르면 매우 심한 상처를 입었거나 불구인 환자는
몹시 의기소침해 있을지 모른다. 그는 의술의 도움을 완강히 거부하고 자살을 시
도하거나 점점 더 침울해짐에 따라 비극적 불행에 빠지게 될지도 모른다. 그러나
오로라 토운 영상에서처럼 음악과 색채의 처방을 할 수 있게 됨으로써 "대부분의
환자들은 보다 접근하기가 쉬워졌으며 … 이 전에는 말하는 것이 막히고 어눌했
던 환자들이 훨씬 더 자유롭게 말할 수 있게 되었으며 … 이렇게 쉽게 접근할 수
있는 상태에서는 정신과 의사가 진료 기록부를 작성하는 것이 가능하게 되었다."

　　만약 스토로보 조명과 번쩍이는 색채와 빽빽 거리는 음향을 내는 디스코텍
과 록큰롤 밴드가 말초신경을 자극하여 인간의 소심함과 억눌린 감정을 깨뜨리고
LSD를 복용한 후 뒤따르는 것과 유사한 효과를 자극한다면, 또한 그것들이 미약
한 신경 쇠약과 같은 양상을 야기시킨다면, 세실 스톡스는 그의 음향과 색채로
된 치료 매체에 대해 정확히 반대되는 희망을 가진 셈이 된다. 그는 "느리고, 진
정작용이 있는, 순하게 슬픈 음악"으로 정신적으로 병든 영혼들을 "수많은 갈등
과 좌절에서 생긴 억압당한 긴장 상태의 숨통을 열어 줄 수 있다"고 확신했다. 그
는 색채와 음향이 정신적이고 심리학적인 가치를 가진 것으로 인정한 개척자로
여겨지며, 환경적 영향력과 통제력을 가진 색채와 음향의 가치는 더욱 발전될 것
이며, 계속해서 보다 더 폭 넓게 사용되어질 것이다.

　　여기서 루빈과 카츠의 글 중에서 한 가지 경우를 요약해 본다. "환자 E의
경우. 1945년 6월 5일에 몸에 복합 2~3도 화상을 입은 26살의 이 환자를 좀 더
치료하도록 허용되었다. 그는 1945년 8월 16일에 미국 적십자에 '내가 죽을 수
있도록 독약을 좀 보내 주세요'라는 편지를 쓰기 전까지는 아무런 정신병적 조짐
도 보이지 않았다. 이 환자는 양쪽 손뿐만 아니라 귀를 포함해 얼굴에 심한 화상
을 입은 탓으로 엉망이 되어 있었다. 그는 불안해하였으며, 흥분하였고, 낙심하
였으며, 지능이 떨어졌고, 자신에 대한 생각에 몰두해 있었다. 그는 자살에 대해
상당히 깊이 생각했다. 1945년 9월 21일 그는 이러한 감정적인 문제를 해결하기
위해 죽고 싶은 욕망을 빈번히 표현했다. 그 영상을 보기 전에 그는 약간 의기소
침해 있는 것 같았다. 그는 머리를 떨구고 앉아서 신발을 만지작거렸다. 영상을
통해 그는 음악과 색채에 완전히 빨려 들어간 듯이 보였다. 시청이 끝났을 때 그

는 일어서서 자기 주변을 둘러보았다. 그의 얼굴 표정은 더 이상 낙담해 있는 표정이 아니었다. 그 이후 그는 집단 토론에서 질문에 대해 자유롭게 대답하며 정신과 의사에게 협조하였다. 그가 그 방을 떠날 때는 더 이상 다리를 끌지 않았다."

파랑은 아름답다

이것은 1975년 9월 17일 발행된『타임지』에 실린 짧은 글의 제목이다. 이것은 뮌헨의 논리심리학회 이사인 에텔Henner Ertel의 책을 참고한 것이었다. 그는 환경에 있어서 색채가 학습 능력에 미치는 영향을 알아내기 위하여 아이들 속에서 3년 동안 지냈다. 천장이 낮은 방을 각각 다른 색으로 칠했다. 더 좋고 더 인기 있는 색은 파랑 · 노랑 · 연두 그리고 주황이었다. 이런 색을 칠한 방은 지능을 12포인트나 올릴 수 있었다. 소위 추한 색으로 부르는 흰색 · 검정 · 갈색은 지능을 저하시켰다. "연구자들은 인기 있는 색이 역시 민첩성과 창조성에도 자극을 주며, 흰색 · 검정 · 갈색으로 칠한 놀이방은 어린이를 무디게 만든다는 것을 알게 되었다." 에텔에 의한 이런 발견은 여러 사람들이 모이는 곳과 신체적 휴식 · 시각적 능률 · 손 기술 그리고 정서적 안정이 요구되는 곳의 어떠한 실내에도 흰색 · 회색 또는 무채색의 벽은 반대하는 저자의 입장을 뒷받침해 주고 있다. 에텔은 주황색이 사회적 행동을 개선시키고, 기분을 즐겁게 하며, 적개심과 성급한 성질을 줄인다는 것을 알아냈는데 이에 관하여서는 저자가 입증한 바가 있다.

　　환경에 순응하는 것은 인간을 포함한 모든 동물에 대해서 인식하며, 이해하는 데서부터 시작된다는 것은 틀림없다. 대부분의 사람들은 영화에서 병아리 · 송아지 · 망아지가 태어나는 장면을 보았거나, 직접 목격하였다. 그들 새끼들은 첫째로 그들 주변 세계에 대해 호기심을 보이고, 다음으로는 어미의 보호에 대한 친밀한 애정을 표하고 있다. 에텔과 그의 동료들은 이러한 관찰을 염두에 두고 신생아가 그들 주위 가까이 있는 것을 볼 수 있도록 아기 침대를 플랙시글라스plexiglass(투명도가 높은 아크릴 수지판으로 항공기의 방풍 유리 따위에 쓰임)로 만들었다. 그렇게 양육된 많은 아기들은 지능 개발이 촉진되었다. "태어난 지 18개월 된 실험 집단의 어린이들은 전통적인 아기 침대에 놓여진 두살 된 아이보다 지능이 상당히 앞서 있었다." 나의 경험으로 추천할 수 있는 환경 색채에 대해서는 제3장에 소개되어 있다.

제 5 장

미적 반응

제5장 · 미적 반응

이 장의 주제와 동일한 주제를 다룬 저서들은 많이 나와 있다. 색채 조화의 원리는 미술가들에게 뿐 아니라 건축가 · 디자이너 · 직물 제조업자 · 요업업자 · 유리 공예품 제조업자 · 모자이크 제조업자 그리고 정원사와 꽃꽂이 전문가들에게도 관심거리였다. 조화로운 색채 조합에 관한 주제는 거듭하여 다루어지고 있다. 색환 색채 기준표 · 가리개와 눈금판이 있는 계기計器들이 있다. 그리고 미술가 개개인의 개별적인 느낌과 이론에 관한 수많은 참고 문헌들도 있다.

상징주의와 개성적 표현

고대인들의 색채 사용은 본질적으로 심미적인 것과는 관계가 없다는 것을 분명히 해 두는 것이 좋겠다. 오늘날 아름다운 것으로서의 색채에 대한 태도는 대체로 르네상스시대로부터 비롯된다. 고대인에게 있어서, 색채와 디자인 속에는 아름다움과 찬란함이 있었다. 그러나 미술에서 고대인의 표현은, 심미적이거나 정서적 충동에 의해 자극을 받았다기 보다는, 우주의 신비로움과 초자연적인 것의 힘을 상징화하려는 열렬한 욕구에 의해 자극받은 것이다. 이집트인의 상형문자와 무덤, 관의 장식은 섬세한 기호를 위한 값비싼 장식품은 아니었다. 『사자死者의 서書』(Book of the Dead)에서 발견된 이집트 장식 무늬에 대해 버지 E. A. Wallis Budge는 다음과 같이 말하고 있다. "그것은 그 제작물의 다양한 작품 원형을 도해한 것으로서 첨가되었을 것이다. 그러나 나는 남아프리카 동굴에서 발견된 부시맨의 그림과 같이 그것들은 예술적 이상이나 발전과 관계없는 어떤 목적을 가지고 그려지고 채색되었다고 믿는다. 그 목적은 마법적 수단으로서 죽은 자들을 이롭게 하는 것이었다." 그리고 나일 Nile의 계곡에서 뿐만 아니라 칼데아 · 인도 · 중국 · 그리스 · 로마에서도 내부 장식 · 조각 · 회화 · 도안 등에서 그러한 점은 동일하다. 벽장식 · 조상彫像 · 장식 무늬로 인간은 그의 삶에 매력을

더하였고, 신을 숭배했으며, 철학과 과학을 기술하였고, 지상과 천국의 모든 지역을 찾아 밝히고, 역사를 기록했으며, 생명을 보호하고, 인간의 구원을 확신시켰다.

르네상스시대 이전의 약 4,000년 동안에 팔레트의 색은 1장에서 기술한 바와 같이 빨강·금색·노랑·녹색·파랑·자주·검정·흰색으로 단순했다. 그러한 색들이 단순했다는 것은 아무도 의심하지 않는다. 왜냐하면 그것이 인간의 지식과 철학의 표상이기 때문이다. 이들 색채는 신비스러운 신들, 악마들 그리고 영생永生의 신비에 대해 말하고 있다. 그 결과 그들이 쓰는 색채는 활기차고, 찬란했다. 분홍이나 흑장미색(old rose)·밤색(maroon)이 아닌 오로지 빨간색만이, 인류와 자연의 기본 구성 요소인 불, 낮의 색상을 나타낼 수 있었다. 물들이거나, 명암을 넣지 않은 오직 파란색만이 자연의 공기, 아버지 하느님의 색상을 나타낸다. 색채는 지상과 내세의 삶에 대한 직접적이고 생생한 설명을 해주기 때문에 바로 색채라야만 했다.

이러한 고대 상징주의에 대한 많은 이야기들이 이 책의 1장에 소개되어 있다. 매우 주목할 만한 것은 거의 똑 같은 범주의 색들이 아프리카에서부터 소 아시아·아시아·유럽 그리고 남·북 아메리카의 마야 잉카 문명에 이르기까지 모든 고대 문명에서 발견된다는 점이다. 그리스 건축과 조각에서도 마찬가지로 몇몇 똑같은 색들이 수세기에 걸쳐 계속해서 반복적으로 사용되어 왔다. 꽤 사실적인 초상화가 몇 개 발견되기는 했지만, 고대의 미술가들(그 대부분이 작가 미상이지만) 중 그 누구도 추상적이거나 순수하게 낭만인 표현, 곧 현대의 많은 작가들이 즐겨 다루고 있는 자유·희망·자비·영감 등과 같은 '영적인' 주제를 놓고 몰두한 작가는 없다. 실제로 이들 고대 장식가들은 자연과 신의 조화, 기우祈雨, 풍년, 전염병과 질병으로부터의 구제, 사후死後의 생활과 같은 실제적인 문제에만 관심을 가졌다.

다 빈치와 르네상스

색채 조화의 현대적 개념에 관한 나의 이야기는 레오나르도 다 빈치Leonardo da Vinci의 이야기로부터 시작하겠다. 그는 『회화에 관한 논고』(*A Treatise on Painting*)에서 훌륭한 통찰력을 가지고 설득력 있게 쓰고 있다. 사진이 나오기

훨씬 이전에 그는 다음과 같이 주장했다. "화가의 첫 번째 목적은 입체적인 둥근 신체를 그의 그림의 평평한 표면 위에 나타나도록 하는 것이다. 그리고 이런 점에서 다른 사람을 능가하는 화가가 다른 사람보다 더욱 기술이 우수하다고 평가받을 만하다. 이제 미술에 있어서 이와 같은 완성은 빛과 그늘의 진실 되고 자연적인 배열, 곧 명암법이라 일컬어지는 것에서부터 생겨난다. 그리하여 만약 어떤 화가가 음영이 필요한 곳에 그 음영을 없애 버린다면, 그는 그림에서 색채의 찬란함과 화사함만을 보고 입체감에는 신경도 쓰지 않는 저속하고 무지한 사람들의 가치 없는 갈채를 얻기 위해, 자신을 기만하고 감상자들에게 자기 작품을 비열하게 넘겨 버리는 것이 된다."

다 빈치는 색채·미·조화에 관하여 확고한 개념을 가지고 있었다. 그의 관점을 설명하기보다는 그 자신의 이야기를 살펴보자. "밝기가 동일하고 눈에서 떨어진 거리가 같은 곳에 위치한 서로 다른 물체에 관하여, 가장 어두움으로 둘러싸인 것이 가장 밝게 보일 것이며, 이와는 대조적으로 가장 밝음으로 둘러싸인 그늘은 가장 어둡게 보일 것이다."

"똑같이 완전한 서로 다른 색 중에서 정반대 되는 색에 인접해 있는 색이 가장 두드러지게 나타나 보일 것이다. 즉 빨강에 대조적인 연한 색, 흰색 위의 검정, 노랑에 인접한 파랑, 빨강에 인접한 녹색과 같은 것이다. 그 이유는 각각의 색이 유사한 색에 대비될 때보다는 정반대의 색에 대비될 때 더 뚜렷이 보이기 때문이다."

"만약 당신이 뚜렷하게 어둠을 표현하고자 한다면, 어두운 부분을 매우 밝은 빛과 대비시켜야 할 것이다. 반대로 두드러진 밝음을 만들어 내려고 한다면, 밝은 부분을 매우 어두운 그림자에 대비시켜야만 할 것이다. 그래서 빨강을 자주색과 대비해 놓을 때 보다 연한 노랑에 대비시켜 놓을 때 빨강은 더욱 아름답게 보일 것이다."

"당신이 색채의 자연적인 아름다움을 증대시키지 아니한다 해도 그들을 함께 붙여 놓음으로써 서로 우아함이 더하게 된다는 것이다. 예를 들면 녹색을 빨강 가까이에 놓으면 그렇듯이 반면에 녹색을 파랑 가까이 두면 그 효과는 정 반대가 될 것이다."

"조화와 우아함도 역시 색채의 분별 있는 배열에 의해 만들어진다. 파랑을 연노랑이나 흰색과 함께 두는 것과 같은 식으로."

그의 회화 이론에 따르면 "검정과 흰색 다음에는 파랑과 노랑이 오고, 그 다음은 녹색과 황갈색 또는 호박색 그리고 다음에는 자주와 빨강이 온다. 이들 여덟 가지 색은 모두 자연이 만들어 내는 색이다. 이것들로 나는 혼합을 하기 시작하는데, 먼저 검정과 흰색, 검정과 노랑, 검정과 빨강, 그 다음은 노랑과 빨강을 섞는 것이다." 여기에 그는 다음과 같이 덧붙인다. "검정은 어두운 그늘에서 보다 아름답고, 흰색은 가장 강한 빛 속에서 더욱 아름답고, 파랑과 녹색은 중간 정도의 밝은 곳에서, 노랑과 빨강은 원래의 빛 속에서, 황금색은 반사광에서, 진홍색(lake)은 중간 정도의 밝은 곳에서 보다 아름답다."

다 빈치 양식의 회화(명암법)는 르네상스 시대와 그 다음 세대를 주도했다. 그는 색채가 있는 음영, 겹쳐진 음영, 내던져진 음영을 이해했다. 아마도 그는 추상미술을 예상하고 다음과 같이 기록했을 지도 모른다. "다채로운 물감이 스며들어 있는 스폰지를 벽을 향해 던지면, 풍경화처럼 보일 지도 모르는 어떤 얼룩들이 벽에 남는다. 그렇게 생각하는 사람들의 마음 상태에 따라 그런 얼룩들 속에 다양한 구성물들이 나타나 보인다. 사람들의 머리 · 다양한 동물들 · 전투 장면 · 바위 풍경 · 바다 · 구름 · 숲 등이다." 다 빈치는 단순한 느낌과는 대조적인 지식이나 이해를 더 좋아했다. "그 자신이 그의 기억 속에 모든 자연의 효과를 간직할 수 있다고 자부하는 사람은 잘못 생각하고 있는 것이다. 왜냐하면 우리의 기억은 그렇게 변덕스럽지 않기 때문이다. 그러므로 매사를 자연에 조언을 구해야 한다."

레이놀즈

현대의 모든 화가들은 색채에 관하여 강렬한 느낌들을 지녀 왔다. 그리고 그들은 모두 색채 표현에 있어서 남다른 재능을 자부해 왔다. 나는 레이놀즈 경 Sir Joshua Reynolds에 대하여 간단한 에피소드와 더불어, 상당히 납득할 만하고 기본이 되는 그의 색채조화 이론으로 이 장의 나머지 부분을 할애하고자 한다. 그는 다음과 같이 기록하고 있다. "나의 견해로는 그림에서 빛이 비치는 많은 부분은 항상 따뜻하고 부드러운 색채 즉, 노랑 · 빨강 · 노랑 기미를 띤 흰색이고 파랑 · 회색 혹은 녹색은 거의 대개가 이러한 부분에서는 제외되어 있으며, 단지 이러한 따뜻한 색을 받쳐 주고 돋보이게 하는데 사용되고 있다. 그리고 이 목적을

위해서는 소량의 차가운 색을 사용하면 충분할 것이다. 이러한 처리가 역전되게 해보자. 우리가 종종 로마와 플로렌스 화가들의 작품에서 볼 수 있는 것처럼 빛이 드는 부분은 차가운 색으로 하고, 둘러싼 색은 따뜻한 색으로 해보자. 이렇게 하면 루벤스Rubens나 티치아노Titian의 손에 맡겨도 그 예술적 역량이, 그 그림을 웅장하고 조화롭게 만드는 일에 미치지 못할 것이다." 레이놀즈는 명백히 그의 일반론에 강한 확신을 느꼈다. 게인저버러Gainsborough가 일부러 반박하여 그 원리를 거꾸로 하여, 그의 유명한 걸작 〈푸른 옷의 소년〉(The Blue Boy)을 그렸던 것으로 알려져 있다.

괴테

위대한 독일 시인 괴테Johann Wolfgang von Goethe는 색채 연구에 오랫동안 전념했으며, 뉴튼Newton의 과학적 이론에 강한 이의를 제기했다. 여기서 어쨌든 괴테는 오류를 범했다. 그가 색채 예술에 공헌한 것은 열정·정신·천재의 뛰어난 통찰력이었다. 그는 색환과 색삼각형을 고안하였다.

괴테는 색의 심미적이고 정서적인 요소에 관하여 확신에 찬 소신을 가지고 있었다. 그는 모든 색들은 빛과 어둠으로부터 나오며, 두 개의 기본적인 원색은 파랑과 노랑이라고 믿었다. 어떤 색들은 "양성陽性" 즉 노랑·주황·다홍(cimnabar)이었다. 노랑에 관해서, "그 최고의 순도純度에 있어서는 항상 밝은 성질을 지니고 있으며, 평화스럽고, 즐겁고, 부드럽게 자극을 주는 특징을 가지고 있다. 그러므로 그림에서 그것은 빛나고 강조되는 색으로 쓰인다." 그러나 노랑은 쉽사리 '오염될contaminated' 수가 있어서, 그것이 불유쾌한 결과를 가져올지도 모른다. "즉, 녹색 쪽으로 기울어지는 황록색(sulphur)은 그 속에 어떤 불유쾌한 점이 내재되어 있다. 미세하고 거의 감지할 수 없는 변화에 의하여 불과 금의 아름다운 인상이 더러운 욕을 들어도 마땅한 것으로 바뀐다. 그리고 명예와 기쁨의 색은 치욕과 혐오의 색으로 바뀐다." 진홍색(carmine red)에 대하여 "이 색의 효과는 그것의 본성만큼 특별하다. 그것은 장중하고 위엄 있는 인상을 전달함과 동시에 우아함과 매력을 전해 준다." 주황에서는 에너지가 높다. "주황은 불의 강렬한 빛과 석양의 부드럽고 찬란한 빛의 색을 나타내기 때문에 따뜻함과 기쁨의 인상을 전해 준다. 성급하고, 강건하며, 교육받지 않은 사람들이 특

별히 이 색을 좋아하게 되는 것은 이상한 일이 아니다."

"음성陰性"의 색들 중에는 파랑·보라·자주가 있다. 파랑에 관하여 말한다면 "이 색은 눈에 대하여 특별하고 거의 형언할 수 없는 효과를 가진다. 색상으로써 그것은 상력하다. 그러나 그것은 부정적인 측면에 있지만 최고로 순수한 상태에서는, 말하자면 자극적인 부정적 개념이다. 그래서 그 색상이 나타내는 것은 흥분과 고요함 사이의 일종의 자기 모순이 된다." 보라에 대해서는 "파랑이 매우 부드럽게 빨강으로 진전되는 것이며, 그래서 그것이 수동적인 측면이 있음에도 불구하고 어떤 활동적인 성격을 요구한다. 그것은 활기를 띠게 한다기 보다는 산만하게 한다고 할 수 있을 것이다."

괴테는 연두색을 싫어했음에도 불구하고 그는 녹색 그 자체에는 호감을 가졌다. "우리가 가장 기본적이고 단순한 색으로 여기는 노랑과 파랑이 처음으로 나타나면서 결합되면, 그 움직임의 첫 번째 결과로 녹색이라 부르는 색이 나온다. 눈은 이 색으로부터 분명히 즐거운 인상을 경험하게 된다." 만약 녹색이 노랑과 파랑 사이에서 완벽하게 균형이 잡히게 되면, "이를 보는 사람은 이 색을 떠난 상황을 소망할 수도 없고, 상상할 힘도 없게 된다. 그리하여 오래 살아야 할 방을 위해 녹색이 가장 흔하게 선택되는 것이다." 조화調和라는 측면에서 보면 노랑과 파랑은 좋지 못한 결합이다. 노랑과 빨강은 "화창하고 웅장한 효과"를 지닌다. 주황과 자주는 흥분시키고 기분을 북돋운다. "노랑과 녹색을 병치並置해 놓으면, 언제나 일상적인 유쾌한 느낌이고, 그 반대로 파랑과 녹색의 병치는 통상 혐오감을 준다. 우리의 훌륭한 조상들은 이것들을 마지막 바보의 색이라고 불렀다."

조화를 위해서 그는 뒤에 나오는 쉐브릴Chevreul과 마찬가지로 보색을 선호했다. 색환에 대해 언급하면서, 그는 노랑은 보라를 필요로 하고, 파랑은 주황을 필요로 하며, 빨강은 녹색과 같이 '정반대인 것'을 필요로 한다고 썼다. 그는 미술가들이 색채의 질서와 조화에 적합한 지식을 갖기를 기대했다. "색채와 또 색채에 속하는 모든 것과 연관된 모든 이론적 관점에 대해 공포감, 아니 뚜렷한 혐오감이 화가들 사이에 지금까지 존속하고 있다는 것이 밝혀졌다. 결국, 그들은 비난을 받아서는 안된다는 편견, 지금까지 소위 이론이라고 하는 것이 근거도 없고, 일정하지도 않으며, 경험주의에 가까운 것이었다는 편견이 남아 있었던 것이다." 괴테는 이 점을 개선하기 위해 최선을 다했다.

들라크르와

들라크르와Eugène Delacroix는 그의 생애 중에 형태에 맞서는 것으로서 색채를 위하여 싸웠으며, 인상주의자들의 우상이 되었다. 그는 자연 속에서 일어나는 색채 현상을 아주 예리하게 관찰하였으며, 알아내고자 하는 열의가 대단했다. 그는 다음과 같이 썼다. "색채 이론의 요소는 우리의 미술학교에서는 분석된 적도 없고 배운 적도 없다. 왜냐하면 프랑스에서는 '기술자는 만들어질지 모르나 색채 화가는 태어난다'는 속담처럼 색채의 법칙을 연구한다는 것은 불필요한 것으로 간주되었기 때문이다. 색채 이론의 비밀은? 왜 모든 예술가들이 알아야 하고 모든 사람들이 배워야만 할 그러한 원칙들을 비밀이라고 부르는가?" 들라크르와는 다음과 같은 신랄한 말을 칭송하고 기억해 왔다. "모든 색의 적은 회색이다.… 모든 지구상의 색을 없애 버려라.… 나에게 찰흙을 달라. 그러면 내가 그 흙으로 비너스의 피부를 만들겠다. 만약에 당신이 내 마음대로 그것을 둘러쌀 수 있도록 허락한다면."

들라크르와는 색채에 관하여 아주 뛰어난 식견과 호기심을 가지고 있었다. 여기에 그의 작업 일기에서 발췌한 아주 유쾌한 인용문이 있다. "창문을 통해 화랑에서 웃옷을 벗고 작업을 하고 있는 동료가 보인다. 나는 생명이 없는 물체와 비교해 볼 때 그 중간 색조의 피부가 얼마나 강렬하게 채색되어 있는지 깨닫는다. 어제는 태양아래 한 게으름뱅이가 성 설피스광장의 분수대 조각물을 타고 올라가는 것을 보고 똑같은 느낌을 받았다. 카네이션의 희미한 주황색, 그늘에 비춰진 가장 강렬한 보라색 그리고 땅에서 반사되어 되살아난 황금빛, 주황과 보라 빛깔이 교차하면서 주도하거나 뒤섞이곤 했다. 그 황금빛 색조는 그 속에 녹색 빛을 포함하고 있었다. 육체는 단지 야외에서만 그리고 무엇보다도 태양 속에서 거의 진정한 색채를 드러낸다. 어떤 사람이 창문 밖으로 머리를 내밀었을 때는 그가 실내에 있는 것과는 아주 다르다. 따라서 작업실에서 연구하는 것은 이러한 색채를 왜곡시키는 데에 힘을 다하는 어리석음을 저지르는 것이 된다." 그의 '작업실 연구'에 대한 비판과 '야외'에서 색채를 관찰해야 한다는 주장은 그 시대의 젊은 인상주의자들을 흥분시켰고, 활기를 주었다. 그들 가운데 몇몇은 실제로 야외에서 그림을 그린 전원주의 화가가 되었다.

쉐브뢸

들라크르와는 파리 외곽에 있는 유명한 프랑스의 고블랭 양탄자 공장의 염료 책임자이며 화학자인 쉐브뢸M. E. Chevreul의 추종자였다. 비록 한 때 들라크르와는 쉐브뢸을 만나려고 했으나 결국 만나지 못했는데, 아마 그 이유는 쉐브뢸의 건강이 나빠졌기 때문인 것 같다.(그는 103살까지 살았다.) 1835년 어떤 중요한 행사로 쉐브뢸은 여태까지 쓰여진 색에 관한 서적 중에 가장 훌륭한 책의 하나인 『색채의 조화와 대비의 원리』(*The Principles of Harmony and Contrast of Colors*)를 출판하였다. 그 책에는 "그림 · 실내장식 · 태피스트리 · 카페트 · 모자이크 · 채색 · 유리 · 종이 · 염색 · 얼룩무늬 인쇄 · 지도 채색 · 의상 · 풍경 그리고 화원 가꾸기 등등"에 관한 참고 사항이 있었다. 그는 이 후 프랑스 정부로부터 그의 백 번째 생일을 기념하여 그의 걸작품에 대한 특별판 · 동메달 · 동상 등을 수여 받았다.

색채 분야에 있어서 쉐브뢸의 창의적인 노력은 세 가지 주요한 관점에서 탁월하다. 첫째 비록 그 시대에는 추상화가 존재하지는 않았지만, 잔상殘像과 계속대비繼續對比 · 동시대비同時對比의 효과에 대한 쉐브뢸의 해설과 그림 도판은 나중에 비구상 화가와 옵 아트optical art와 같은 화파에 뚜렷한 영향을 끼쳤다. 그의 연구 결과는 복제되어 왔으며, 본보기가 되었고, 표절되어 왔다. 둘째로 그의 병치 혼합에 관한 연구는 인상주의, 신인상주의 그리고 시각 현상들을 포함한 색채 표현의 모든 형식에 영향을 주었다. 셋째로, 그는 색채 조화의 명확한 원리를 정립한 첫 번째 인물 중 한 사람이었는데, 이것은 그 이후로 색채 교육과 훈련의 기본이 되어 왔다.

쉐브뢸이 색채 조화에 관하여 가르친 것은 무엇인가? 먼저 그는 유사성의 조화와 대비의 조화를 구별했다. 후자는 그가 가장 좋아하는 것이었다. "색차色差가 크면 클수록, 그 조합은 상호간의 대비가 더 순조로로 질 것이고, 그 색차가 근접할수록 그들의 조합은 그들의 아름다움을 손상시킬 위험이 더욱 커질 것이다." 독자가 전통적인 색채 조화에 관하여 얼마간 훈련을 받았다고 가정하고, 여러 권의 책들이 되풀이했던 것을 다시 반복하겠다. 쉐브뢸에 의해 사용된 것과 같은 전통적인 색환을 생각해 보자. 그것은 일차색으로 빨강 · 노랑 · 파랑이며, 이차색은 주황 · 녹색 · 보라, 중간 색상은 다홍 · 주홍 · 자주로 되어 있다.

　　색환에서 각 색의 바로 옆에 인접해 있는 색은 유사조화이다. 즉 다홍 · 주황 · 자주 · 보라와 함께 한 빨강이다. 색환에서 각 색의 맞은 편에 있는 색과는 반대조화 혹은 보색조화이다. 즉 녹색과 빨강 · 보라와 노랑, 파랑과 보라 같은 것이다. 기본색과 보색에 인접한 두 색상은 분리-보색 조화이다. 예를 들면 연두와 청록과 함께 둔 빨강 자주와 남색과 함께 둔 노랑, 다홍과 귤색과 함께 둔 파랑 같은 것이다. 색환에서 각각 같은 거리 상에 놓여진 세 가지 색은 삼색 조화이다. 즉 빨강/노랑/파랑, 주황/녹색/보라, 귤색/청록/자주 같은 것이다. 색환에서 각각 같은 거리 상에 놓여진 네 가지 색은 사색 조화이다. 즉 빨강/귤색/녹색/남색, 노랑/청록/보라/다홍, 파랑/자주/주황/연두 같은 것이다. 쉐브뢸은 "두 색이 조화를 이루지 못할 때는 흰색으로 그들 사이를 분리해 주는 것이 항상 유리하다."고 추가해서 기록하였다. 역시 검정으로 색을 분리하여도 잘 어울린다. 하지만 회색은 검정이나 흰색보다 못하다.

　　쉐브뢸이 현대미술 양식에 끼친 지속적인 영향력은 그의 동시대비 법칙을 중심으로 이루어졌다. 그것은 어떻게 이루어진 것인가? "우리가 같은 색의 다른 색조를 가진 두 개의 줄무늬를 바라보거나 또는 평행하게 놓여진 두 가지 색의 같은 색조를 가진 두 개의 줄무늬를 동시에 바라본다면, 그 줄무늬들의 간격이 그렇게 넓지 않을 때, 우리의 두 눈은 첫째로는 색의 강도에, 둘째로는 두 개의 병치된 색의 시각적 구성에 각각 영향을 주는 어떠한 변화를 인식하게 된다. 내가 목격했던 그 모든 현상은 매우 단순한 법칙에 의한 것 같다. 그것은 가장 보편적인 의미로 말한다면 다음과 같은 말로 표현될 수 있으리라. 즉 눈이 인접한 두 색을 동시에 보게 되는 경우에, 그것들의 시각적 구성과 색조의 높이가 다름에 따라 각기 다르게 보일 것이다." 다시 말하자면 각기 다른 색상의 색들은 서로간에 훨씬 더 멀리 '뻐져 나가는' 경향이 있으며, 또 각기 다른 명도를 가진 색들은 대비에 의해 훨씬 더 밝아지거나 어두워지는 경향이 있다는 것이다.

　　그래서 쉐브뢸은 대비 효과에 관한 사례와 그 목록을 장황하게 작성하기 시작했다. 잔상의 영향과 서로 다른 색들이 눈의 망막에서 혼돈되어 뒤섞여 생기는 특이한 결과는 놀라운 효과였다. 이러한 결과의 대부분은 오늘날에 와서는 고전적인 것이지만 쉐브뢸의 시대에는 그 사실들이 놀라운 것이었다. 독자가 색의 동시대비 문제에 그렇게 익숙하지 않다면, 여기에 몇 가지 보기가 있다. 만약 빨간색 영역 다음으로 노란색 영역을 본다면, 빨강의 잔상(녹색)은 노랑을 푸르스

름하게 나타나 보이게 할 것이다. 노랑의 잔상인 보라는 이와 유사하게 빨강을 자주색 기미를 띠게 할 것이다. 하지만 보색은 서로 빛을 발하도록 만들며 보완해 준다. 만약 빨강과 녹색이 병치되었을 때 두 색은 서로의 잔상 때문에 효력을 증강시킬 것이나. 쉐브륄이 말했던 것처럼 "빨강은 보색인 녹색을 빨강에 첨가한다면, 그 강렬함은 늘어난다. 녹색은 보색인 빨강을 녹색에 첨가한다면 그 강렬함은 증가한다."

　　시각 상의 혼합(미세한 색의 선이나 작은 색점들이 눈의 망막에서 섞이는 것) 문제에 있어서 쉐브륄은 세계적으로 유명한 프랑스 직물인 고블랭과 보베 태피스트리와 그리고 사보너리 카펫을 제작하면서 얻은 풍부한 색채 경험들을 끌어들여 이용할 수 있었다. 그의 결론은 다음과 같았다. "다양한 색의 재료들이 너무나 세분되고 또 합쳐져서 눈이 이러한 재료들을 제각기 구분할 수 없을 때는 '혼색'이 이루어진다. 즉 이러한 경우 우리의 눈은 다만 한 가지의 인상만 받아들이게 된다." 이런 인상은 나란히 하여 넓은 면적을 차지하며 이는 보여지는 색의 인상과는 다른 것이다. 미국의 루드Ogden N. Rood는 시각적 색채 혼합의 문제에 있어 보다 더 많이 인지하고 있다는 것이 뒤에 밝혀질 것이다.

루드

뉴욕에 있는 콜롬비아 대학의 루드Ogden N. Rood는 1879년 그의 책『현대 색채학』(*Modern Chromatics*)의 출판으로 시각 생리학 분야를 주도하는 권위자가 되었다. 이 책은 다음 판에서『학생용 색채 교본』(*Students' Text-Book of Color*)이라는 제목으로 바뀌었다. 비록 교육받은 과학자였지만 루드는 화가로서도 상당한 재능을 가지고 있었고, 이를 통해 지적인 미학적 용어로 기술적인 자료들을 적절히 해석할 수 있었다. 루드에 대해 놀라운 것은 1881년 프랑스어로 번역된 그의 책이 신인상파의 경전처럼 되었고 피사로Camille Pissarro, 쇠라Georges Seurat 그리고 시냑Paul Signac과 같은 화가들에 의해 열렬히 읽혀졌다는 것이다.

　　루드는 다음과 같이 썼다. "우리는 두 가지 색의 많은 작은 색점들을 매우 가깝게 인식하는 습성이 있고, 적당한 거리에서, 눈에 의해 그 점들을 혼합시키는 습성이 있다고 본다. 이런 식으로 얻어진 결과는 채색된 빛의 진정한 혼합물들이다. 이 방법은, 화가가 재량껏 이용할 수 있는 거의 유일한 실용적인 방법이

다. 이런 방법을 통하여 그는 실제로 안료가 아니라 채색된 빛 덩어리를 혼합시킬 수가 있는 것이다." 여기에 분할 기법의 원리가 있는 것이다. 이 기법은 비록 짧은 기간이지만 반 고흐 Van Gogh, 앙리 마티스 Henri Matisse, 에밀 베르나르 Emil Bernard, 툴루즈 로트렉 Toulouse Lautrec같은 다른 화가들에 의해 연구되었다. 이러한 화가들에 의한 분할주의의 독특한 연구 실례들이 아직까지 남아 있다.

　　루드는 먼셀에게 먼셀 색입체를 발전시킬 것을 충고했다. 왜냐하면 그의 미술적 재능으로 인하여 그의 책은, 회화·장식 그리고 조화에 관한 장들이 삽입되어 있었던 것이다. 그는 사실주의적 그림에서 색채보다 형태가 더 중요하다는 것을 인정했으나 "장식미술에서는 색채의 요소가 형태보다 더 중요하다."라고 했다. 그는 쉐브뢸의 많은 실험들을 되풀이했고 반대색·유사색·삼색의 조화에 관하여 이야기했다. 좋지 않은 색·저급한 색·불쾌한 색·그저 견딜 만한 색 그리고 훌륭한 색채 조화의 방대한 목록을 만들었다. 괴테처럼 그는 "예를 들어 녹색과 파랑은 잘 조화되지 않지만, 이러한 결합은 자연 상태에서는 끊임없이 일어나는 것이다. 마치 파란 하늘이 녹색잎 사이로 보이는 것처럼."라고 느꼈다. 먼셀은 아마도 루드의 『현대 색채학』으로부터 다음 문장을 빌렸을 것이다. "우리는 이제 디자인에서 사용되는 색채는 그들을 모두 혼합하여 중간 회색을 만드는 비율이 될 때 최상의 효과를 나타낸다는 명제로 되돌아간다."

　　루드는 미국에 영예를 안겨 주었다. 그의 걸작은 1973년도에 재 출판되었다. 그는 미술에서 필수적인 것으로 지식·훈련 그리고 재능이라는 것을 지지하였다.

칸딘스키

화가로서 위대한 색채 이론가들은 거의 없었다. 다 빈치는 예외이다. 레이놀즈 경은 본질적으로 교사라기보다는 강연자였다. 들라크르와는 비록 빈틈없는 자연의 관찰자였지만 색채에 관한 그의 많은 예리한 관찰 결과들을 구체화하거나 조직화하려는 시도를 하지는 않았다. 그러나 현대미술에서 칸딘스키 Wassily Kandinsky라는 이름은 높은 지위에 있지는 않지만 낭만적인 성격을 띤다. 색채 이론가들 가운데 그는 가장 환상적이고 신비한 학설 중 하나를 발전시켰다. 그의

생각은 자신의 캔버스로 옮겨졌다. 그는 분명한 형태가 색채에 버금가는 효과를
나타내는 채색 기법으로 이루어진 가장 드문 추상 작품들을 만들기 위해 스펙트
럼을 개발해 왔다.

　　칸딘스키는 내부분 미술가들이 그렇듯이 개성주의자였다. 그가 요구하는
모든 작품에 그의 개성이 물들어 배여 있었다. 그에게 있어서 색채는 물리적 특
성을 가지는 것처럼 영혼의 효과도 가진다. "색채는 거기에 상응하는 영혼의 진
동을 만든다. 그리고 처음 단계의 물리적 인상이 중요한 것은, 영혼의 진동을 향
하여 한 걸음 내딛을 때 뿐이다." 이것은 색채가 이상한 힘을 가졌다는 것, 조화
의 문제는 시각뿐만이 아니라 인간의 영혼까지도 숙고해야 한다는 것을 의미한
다. "색채 조화는 인간의 영혼 속에서 그에 상응하는 진동에 의지해야 한다는 것
이 분명하다. 그리고 이것은 내적인 욕구의 길잡이가 되는 원칙 중 하나이다."

　　스펙트럼은 따뜻함과 차가움, 밝음과 어두움의 큰 범위를 가지고 있다. 그
리하여 따뜻하며 밝거나, 따뜻하며 어둡거나, 차갑고 밝거나, 차갑고 어두운 4가
지의 색조의 농담을 지니고 있다. 파랑과 노랑은 다음과 같은 것이 지배적이었
다. "일반적으로 색이 따뜻하다거나 차갑다거나 하는 것은 각각 노란색 쪽에 근
접하거나 파란색 쪽에 근접한다는 것을 의미한다." 원색 가운데는 움직임이 표출
되는 것이 있다. 노랑은 최대로 퍼지는 효과를 지닌다. 그것은 흰색 쪽으로 기울
며, 관찰자에게 접근하려는 경향이 있다. 파랑은 검은색 쪽으로 기울며, 자체적
으로 움직이며, 후퇴한다. "심오한 의미의 힘을 가진 것은 파랑이다."

　　"빨강은 단호하고 강력한 강도를 가지고 내면을 향하여 울린다. 그것은 스
스로 원숙하게 빛나며, 목적 없이 그 활기를 나누지 않는다."

　　"주황은 노랑에 의해 인간성에 가까워진 빨강이다."

　　"보라는 파랑에 의해 인간성으로부터 멀어진 빨강이다."

　　칸딘스키는 '민감한' 색 '노랑'은 날카로운 형태에 가장 잘 어울리고, 부드
럽고 깊은 색 '파랑'은 둥근 형태에 가장 잘 어울린다고 믿었다. 형상도 또한 호
소력에 영향을 끼친다. 즉, 동일한 색상이라도 형태가 다르면 각기 다른 정신적
가치를 나타낸다.

먼셀

알버트 먼셀Albert H. Munsell은 미국의 가장 유명한 색채학자이다. 19세기가 20세기로 바뀔 무렵에 개발된 그의 색입체는 미국 과학자에 의해 개량되었고, 현재 가장 널리 사용되는 색채 표시체계이다. 1905년에 처음 발간된 그의 교본 중의 하나인 『색채 표기법』(*A Color Notation*)은 그 후 계속해서 인쇄되고 있다. 내가 편집한 먼셀의 색채조화 이론(그의 색입체의 기술적 측면을 설명한 것이 아님)은 1921년에 클리랜더T. M. Cleand가 쓴 『색채의 문법』(*A Grammar of Color*)에 기여했지만, 1918년 먼셀이 죽기 전에는 그 자신에 의해 짤막한 몇 개의 장으로 기고되고 말았었다.

먼셀은 자기시대에 빅토리아 말기의 보수적인 취향을 가졌었다. 그의 견해를 표명하는 것으로, 놀라운 인용문들이 있다. "편안한 느낌은 조화의 결과이다. 반면 뚜렷한 부조화가 나타나게 되면, 곧바로 고칠 것을 요구하게 된다." 이것은 절제를 요구한다. "가장 강렬한 색의 사용은 눈을 피로하게 한다. 그 점은 가장 약한 색에 대해서도 마찬가지이다." 프랑스의 야수파는 대부분의 현대 예술가들이 그렇듯이 이러한 보수주의와 논쟁을 벌이곤 했다. "초보자는 강렬한 색을 피해야 한다." 반면 "조용한 색은 훌륭한 감각의 표시이다."

"서커스 마차와 포스터는 비록 그들이 고함을 쳐서, 잠시 주의를 끄는데 성공하겠지만 곧 그들에게서 눈을 돌리는 광경을 보면 매우 괴롭게 될 것이다." 결국 "우리 자녀들을 교양 있게 잘 키우기를 소망한다면, 야만적인 취향을 고취함으로써 교육을 시작하는 것이 논리적인가?"

현재 재검토되고 있는 먼셀의 조화의 원칙은 오늘날 많은 학교에서 가르친다. 그것들은 엄격하고 학구적인 경향이기 때문에 표현을 자유롭게 하기보다는 제한하기 쉽다. 위에서 언급한 클리랜더의 책에서 나는 먼셀의 9개 원칙을 원색의 삽화를 넣어 기술했는데, 아래에 적어 두기로 한다.

1. 먼셀은 중간명도(밝기)와 중간채도(혹은 순도)를 가진 색채의 독특한 형태를 만들었다. 회색은 9단계의 등급으로, 1단계(검정), 5단계(중간회색), 9단계(흰색)로 된 이상적인 조합이다. 그래서 항상 5단계가 균형점으로 되어 있는 3, 5, 7단계와 4, 5, 6단계로 될 것이다. 어둠에서 밝음을 강조한 것이나 밝음에서 어둠을 강조한 것은 받침점으로서 명도 5단계가 있어야 한다.

2. 하나의 기본색을 포함하는 단색 조화는 역시 위의 원칙을 따른다. 이상적인 것은, 같은 색상에서 명도 3 혹은 7 혹은 4 혹은 6단계와 조합되거나 또는 채도 3 혹은 7 혹은 2 혹은 8단계와 조합된 중간 명도 5와 중간 채도 5의 색이다. 대각선의 단색 조화도 역시 배열될 수 있겠지만 마찬가지로 명도/채도가 5/5 일때가 그 핵심이다.

3. 쉐브뢸에서 보았듯이 보색은 매우 조화롭지만, 특별한 조건이 따른다. 이것도 마찬가지로 명도 5의 빨강은 명도 5의 회색 위에서 명도 5의 청록과 조화롭게 조합되어진다. 또는 채도 5의 빨강은 명도 5의 회색 위에서 채도 5의 청록과 조합될 수 있다. 물론 또 다른 보색도 똑같이 조화된다.

4. 먼셀체계가 아주 독특한 것은 5의 균형이 바람직하다는 주장 때문이다. 예를 들어 이 원칙에서 채도 3의 빨강이 균형을 이루기 위해서는 채도 3의 청록이 필요하다. 그러나 만약 빨강이 채도 6을 가진다면 균형을 위해서는 두 배 크기의 청록의 영역이 필요하다.

5. 위 4번 원칙에 따르면, 만약 다른 명도들이 관련된다면 어떤 강한 채도라도 보다 약한 채도보다는 작은 영역을 차지해야 한다. 모든 영역들이 측정되고 원반 위에 놓이게 되면 아름다움이 입증될 수 있을 것이고, 또 그 뽑아진 결과가 중간 명도 5의 회색이라면 만사가 좋을 것이다!

6. 다른 채도와 다른 명도들도 제 5 원칙에서 본 바처럼 말쑥하게 배열될 수 있을 것이다. 다만 그 마술의 명도 5를 통과하여 측정된 결과가 있어야 된다.

7. 인접해 있는 색상도 마찬가지로 분리-보색으로 조합될 수 있지만 위와 같이 균형이 잡혀야 된다.

8. 밝은 것에서 점차 어둡게 낮아지는 명도와 순색에서 점차 흐릿하게 낮아지는 채도는 색입체를 통해서 표시될 수 있다.

9. 타원형 배열은 복잡하지만 아름답게 배열될 수 있다. 먼셀의 이들 원칙들은 조화로 이끌어 갈 수도 있지만, 불행히도 그들의 대부분은 현대적 취향과 밝은 색조를 선호하는 경향을 반영하지 아니한 묵묵한 회색의 조합으로 끝나는 경향이다.

오스트발트

색입체와 색체계를 조화의 목적을 위하여 고려한다면, 오스트발트Wilhelm Ostwald의 원리가 먼셀의 원리보다 더 훌륭하다.(나는 이 두 체계에 아주 세심한 주의를 기울였다.) 오스트발트는 명도와 채도에는 강조를 덜하고 색채에 있어서 백색량이나 흑색량에 더 역점을 두었다.

실질적으로 미술가였던 루드나 먼셀과는 달리 오스트발트는 1909년에 노벨 화학상을 타기도 한 과학자였다. 그는 색채 구조의 문제에 대해 관심이 있었으며, 색채 규칙의 기본개념(이 부분은 독일 심리학자 헤링에게 마땅히 찬사를 보내야 하겠지만)을 창출해 내어 색채의 권위자로 널리 명성을 날렸다. 그의 저서 『색채학 입문』(Die Farbenfibel)은 1916년에 발간되어 15판이 발간되었다. 1969년에 영어 번역판으로 나온 『색채 입문서』(The Color Primer)에서 본 저자는 색채 체계의 역사에 관한 장을 첨부하고 오스트발트의 업적에 대한 평가를 추가했다.

먼셀이 명도·채도를 강조한 데 반해 오스트발트는 색상에 있어 흰색과 검정의 질을 다루었다. 색채의 논리적 형태는 한 쪽 면은 순색량(C), 두 번째 면은 백색량(W), 세 번째 면은 흑색량(B)의 세 면을 가진 삼각형이다. 주어진 색상에서 가능한 모든 변화는 C + W + B = 1 로 이루어진 이 삼각형 내에서 이루어지고 있다.

오스트발트의 조화 이론은 간단히 진술될 수 있다. 동일한 색상·백색량·흑색량을 가진 어떤 색도 조화를 이룰 수 있다는 것이다.(명도의 차이와는 상관없이) CW와 병행하는 색채 스케일은 똑같은 흑색량을 가지고, 그런 비율로 짙은 색조는 순수해질 것이고, 보다 연한 색조는 약해질 것이다. 색채 스케일은 CB와 유사하게 똑같은 양의 흰색을 가지고 그것들로 가벼운 명암은 순수해질 것이고 짙은 명암은 분명치 않아질 것이다. WB(수직 스케일)와 병행하는 색 스케일은 오스트발트가 아주 좋아한 것이었다. 그는 그들을 '쉐도우 시리즈shadow series'라고 불렀고, 그들을 르네상스 화가들의 명암 배분법 모형에 비유했다. 이 비례는 분명히 같은 양의 색상을 가졌다. 보다 복잡한 '별모양의 색환' 조화가 있는데, 그것은 마치 점감의 연속과 먼셀의 생략법과 같아서, 백색량·흑색량 또는 색상의 양에 대해 조심스레 존중하면서 색입체 내에 조화로운 단계가 구상되어졌다.

그래브스Maitland Graves는 먼셀에 대한 훌륭한 책을 썼다. 오스트발트에 대해 가장 잘 기록된 것 중 하나는 야콥슨Egbert Jacobson에 의한 기록이다. 조화에 관한 글이 들어 있는 다른 추천 도서들은 요하네스 잇텐Johannes Itten · 요셉 알버스Josef Albers · 폴 클레 Paul Klee · 프란스 게리슨 Frans Garritsen의 책들이 있다. 색채 조화의 다른 원리들에 대하여는 지금까지 논의되었던 것들보다는 덜 학구적이지만 필자가 쓴 저서를 참고하기로 한다. 나의 저서의 대부분은 인간이 지각한 것 중의 경이로운 것, 그리고 비범한 것들로부터 추출하여 색채 표현의 새로운 방법을 창조해 내는 길을 모색하려는 것이다.

색채 기호

아주 많은 색채 기호嗜好에 관한 조사(색채를 위한 색채 조사)가 여러 해에 걸쳐 행해져 왔다. 예를 들어 정서적 즐거움에 의해서 보다는 시각적 끌림에 의해서 훨씬 더 많이 영향을 받는다는 것을 의심할 여지가 없는 아이들은 노랑 · 흰색 · 분홍 · 빨강 같은 빛나는 색들에 가장 오랫동안 시선을 둘 것이다. 어린이들에게 있어 노랑의 선호도는 점차 사라지기 시작하고 해가 갈수록 계속 줄어들게 된다. 그들의 색 선호도는 빨강과 파랑으로 바뀐다. 이 색들은 일생 동안 그들의 매혹을 계속 끌게 될 보편적인 색이다. 성숙해짐에 따라 장파장의 색상(빨강 · 주황 · 노랑)보다는 단파장의 색상(파랑 · 녹색)을 더 좋아하게 된다. 그 순서는 이제 파랑 · 빨강 · 녹색 · 보라 · 주황 · 노랑이 되었다. 그리하여 이것은 영구적으로 국제적인 순위가 되었다.

색채 기호는 남성이나 여성 그리고 모든 국가의 사람에게 있어서 거의 동일하며, 그러한 신념은 여러 방면에서 구체화되었다. 가드T. R. Garth는 아메리카 인디언들이 빨강 · 파랑 · 보라 · 녹색 · 주황 · 노랑을 선호한다는 것을 알았다. 필리핀 사람들의 선호도는 빨강 · 녹색 · 파랑 · 보라 · 주황 · 노랑 순이다. 흑인들의 선호도는 파랑 · 빨강 · 녹색 · 보라 · 주황 · 노랑 순이다. 이것은 그 밖의 사람들도 실질적으로 같은 순서이다. 카츠S. E. Katz는 심지어 정신 이상자인 피험자들 사이에서조차도 파랑 · 녹색 · 빨강 · 보라 · 노랑 · 주황과 같은 순서를 나타낸다는 것을 발견했다. 녹색은 남자 수용자가 제일 좋아하는 색이고, 빨강은 여자 수용자가 제일 좋아하는 색이다. 따뜻한 색상은 우울증 환자에게 호소력이

있는 것 같고, 차가운 색은 히스테리성 환자에게 더욱 호소력이 있는 것처럼 보인다.

전체 도표를 요약하기 위해 아이젠크H. J. Eysenck는 21,060개의 개개의 의견을 포함한 다량의 연구 결과를 표로 만들었다. 파랑이 첫 번째로 순위에 오르고 그 다음으로 빨강·녹색·보라·주황 그리고 노랑 순이었다. 성별에 따라 이와 같이 요약해 보면 남자는 순위가 5번째가 주황, 6번째가 노랑인데 반해, 여자는 5번째가 노랑, 6번째가 주황이라는 것을 제외하고는 모두 같았다.

색채 조합

색채 조합에 대한 수많은 연구가 이루어져 왔다. 이마다M. Imada는 아이들과 함께 일하면서 색채 기호가 비록 뚜렷이 구분되도록 수준 높게 개발되어 있지는 않지만 엉터리는 아니라는 것을 알았다. 검정 크레용을 주면, 아이들은 무생물체인 자동차나 건물 등을 그리는데 마음이 쏠리게 된다. 같은 아이들에게 유색 크레용을 주면, 그들에게는 인간·동물·식물을 그리도록 자극을 받게 되며 좀 더 활발한 공상을 떠올린다. 노랑이 섞여 있는 빨강과 파랑이 섞여 있는 빨강은 조합하기를 좋아한다. 비슷한 실험에서 게일 Ann Van Nice Gale은 노랑이 자주 또는 파랑과 곧잘 조합을 이루는 것을 발견했다. 또한 파랑과 녹색의 조합도 선호되었다. 대비對比는 당연히 유사한 것이나 미묘한 차이를 나타내는 것보다 더욱 흥미롭다.

월톤William E. Walton과 모리슨Beulah M. Morrison은 스크린에 색광을 사용하여 조사하였는데, 성인들에게는 빨강과 파랑의 조합이 최고의 순위에 올라 있다는 것을 알았다. 그 다음으로 파랑과 녹색, 빨강과 녹색, 여백과 파랑, 호박색(amber)과 파랑, 호박색과 녹색, 빨강과 호박색 그리고 여백과 호박색의 순서였다. 어린이와 어른들의 색채 기호와 개성이라는 의미에서 그 색채 기호의 의미에 관하여서는 제9장에 수록되어 있다.

길포드

길포드J. P. Guilford는 색채 조합의 조화에 대해 수많은 기술상의 의문점들을

처리했다. 그는 여기에는 단순한 정서적 유쾌함보다 더 많은 것이 관련되어 있다는 것을 믿었다. "나는 마치 어떤 물질의 집합체가 열이나 전자기 혹은 전기 현상을 일으키는 것과 마찬가지로 살아 있는 조직, 특히 뇌 조직과 같은 것이 색채와 기쁨 또는 슬픔을 일으키는 것이라고 생각한다."

조화된 배열에 관하여 그는 이렇게 쓰고 있다. "색상에 있어 그 차이가 아주 작거나 혹은 아주 큰 차이를 두는 것은 중간 정도의 차이를 두는 것보다는 더욱 유쾌한 결과를 낳는다고 하는 몇 가지 증거들이 있다. 이런 경향은 남자들보다는 여자들에게 더욱 더 강하게 나타난다." 그러므로 우리는 다른 관계에서보다도 가깝게 연관된 색들에서 또는 대조적이고 정반대 되는 색에서 조화로움을 느끼기 쉬운 것이다. 색환을 마음 속에 떠올려 보면, 예를 들어 노랑은 귤색과 연두와 함께 하면 조화롭게 보일 것이고, 파랑은 남색과 보라와 함께 두면 조화롭게 보일 것이다. 주황과 녹색을 조합하거나 빨강과 조합해도 특별히 좋아 보이지는 않을 것이다. 마찬가지로 길포드는 다음과 같은 것을 연구를 통해 단정했다. 만약 회색 빛이 도는 색조와 순색 가운데 선택을 한다면 순색 쪽이 더 선호된다는 것이다. 만약 어두운 색조와 밝은 색조 사이에서 선택을 한다면 밝은 색조가 선호될 것이다.

음악·음식·향기·윤곽과 형태, 따뜻함과 차가움의 촉감 그리고 분위기는 색채와 연관성이 있다. 여기에 관한 보다 더 많은 정보는 나의 『색채 심리학과 색채 요법』(*Color Psychology and Color Therapy*) 그리고 이 책의 다른 장에서도 찾아볼 수 있다.

제 6 장

영적 반응

제6장 · 영적 반응

이 장은 눈으로 볼 수 있는 발산체發散體와 보이지 않는 발산체 · 아우라auras · 영체靈體(astral body: 심령연구나 신지학에 있어서 영혼과 육체의 중간적 존재물로서 육체를 자유로이 출입할 수 있다고 하는 인간의 제3개체) · 코로나 방전 · 바이오플라즈마 바디 bioplasma body 등을 다루고 있고 그리고 전기역학 electrodynamics · 사이코트로닉스 psychotronics · 생체 역학 biodynamics과 같은 현대 용어에 관해 언급하고 있으며, 이러한 것들은 최근에 와서 널리 행하여지고 있는 중요한 과학적 연구 개발의 대상이 되고 있다.

　　색채 분야의 저자로서, 비술적秘術的인 것에 대한 나의 관심과 영적이고 신비적인 것에 대한 나의 태도를 사람들은 종종 비판한다. 나를 비난하는 많은 사람들은 내가 절대로 따를 수 없는 주장들을 한다. 이러한 것은 나를 심하게 괴롭히지는 않는다. 세상은 특히 심리적인 것들과 연관된 현상과 관련하여 명백하게 설명할 수 없는 불가사의한 일들로 가득 차 있다. 나를 변론하기 위해 위대한 아인슈타인의 말을 떠올려 보면, 그는 "나는 이성을 통해서 우주의 근원적인 법칙들을 이해할 수 있었던 것이 아니었다."고 인정하였다. 토마스 에디슨Thomas Edison은 죽은 자와 교신을 하기 위한 기구를 제작했었다. 프로이드Freud는 영적인 현상(꿈)에 빠져 있었고, 텔레파시와 초자연적인 것들에 대한 논문을 썼다. 융Jung은 피부 반응에 관심을 가졌으며 "피부의 전기적인 활동은 사람들의 귀에 사람의 감정과 관계된 말이 들릴 때 현저하게 변화한다."라고 하였다. 나는 코워 B. W. Kouwer가 그의 책, 『색과 그 특성』(*Colors and their Character*)에서 내린 다음과 같은 결론을 높이 평가한다. "현상학은 결코 어떠한 사실들도 단정하지 않으며… 물리적인 사실이나 추상적인 개념으로서가 아니라 단지 경험된 색채만을 다룬다. 즉 관찰자를 생리학적인 메커니즘으로서가 아니라 색채를 경험하는 자로서 다루고 있다."

　　초자연적인 것에 대하여 인간이 관심을 가지는 것은 그들의 신념에 대한

다른 어떤 것을 반영하는 것이 결코 아니다. 이에 대한 논쟁은 신의 존재를 입증할 수 있느냐 없느냐 하는 것으로 나타낼 수 있다. 내가 중요하게 생각하는 것은 인간의 이해를 초월한 것에 대한 우리의 이끌림에 있다. 나에게도 역시 그러하다. 왜 수백만의 인간들은 초자연적인 힘의 존재와 점성술을 믿는 것일까, 왜 사람들은 실제적으로는 아무 의미가 없는 수수께끼 같은 것에 관해 미신에 사로잡히고, 잘 믿으며, 속기 쉬운 것인가?

고대와 현대의 신비주의

신비주의적인 접근 방법으로 보면 인류문화의 고상함을 나타내는 것으로서 거의 모든 초기 문명들에서 색채가 사용되었다는 것이다. 그러나 불가사의한 것들에 대하여, 형식적 상징주의를 초월하여 인체에서 발산되었다고 여겨지는 영적인 빛을 연구했던 어떤 철학자들도 있었다. 여기에, 무지개처럼 분명하며 가시적이고, 현실적이며, 인간의 타고난 선악에 대한 실제적인 지표를 나타내는 문화의 진정한 흔적이 있다.

　　인간은 빛의 진동을 방출하는 천체에 비유되어 왔다. 이러한 개념은 그 빛들이 인간에게 생명과 영혼을 주는 보이지 않는 최고 신이나 태양에 관계된 것이다. 사람들 자신과 신의 성상에 사용된 후광·긴 옷·기장記章·보석 그리고 장신구들은 인간에게서 방출되는 영적인 에너지를 상징하였다. 이집트인의 정교한 머리 장식과 크리스트교 성인의 후광은 선택된 자의 영체를 의미했다. 이러한 영체의 분출은 육체의 표면에서 흘러나오는 것으로 생각되며, 그 색은 수양이 진전됨에 따라, 영혼이 완성됨에 따라, 그리고 신체적인 건강에 따라 다르게 나타났다.

　　신비주의자에 따르면, 모든 동물과 식물에서 아우라가 발산된다.(이것은 오늘날 확인이 되고 있다.) 사람에게 있어서 아우라는 육체와 마찬가지로 인간의 실재(정신과 육체를 모두 포함한 완전한 개체라는 뜻: 역자주)를 구성하고 있는 한 부분으로서 중요한 것이었다. 저명한 벤베누토 셀리니 Benvenuto Cellini 같은 사람도 다음과 같이 기록하고 있다. "나는 믿기 어려운 이상한 환영을 목격한 이후, 지금까지 나의 뇌리에는 그 눈부신 후광이 남아 있다. 이것은 내가 선택했던 모든 부류의 사람들에게서도 볼 수 있었지만, 그러나 그 수는 극히 적었다. 이 후광은 태양이 떠오르는 아침에 약 2시간 정도 나의 그림자에서도 관찰할 수 있

었는데, 풀잎이 이슬에 흠뻑 젖어 있을 때 더 잘 볼 수 있었다."

베비트 Edwin D. Babbitt는 그의 유명한 저서인 『빛과 색의 원리』(The Principles of Light and Color)에서 인간의 뇌로부터 발산되었다고 일컬어지는 영적 색채들에 관해 웨스톤 Minnie Weston여사의 저서로부터 대단히 많은 자료들을 소개했다. 이러한 색상들은 배비트가 말한 '정신의 기운odic atmosphere' 이라는 것으로 요약할 수 있다. 그는 무엇보다 먼저 지상의 진동과 인체 사이에 조화가 필요하다는 것을 지적했고, 사람들이 "자기磁氣의 극점에 눕기" 위해서는 머리를 북쪽으로 향하고 자야 한다고 권했다.(가장 나쁜 자세는 머리를 서쪽으로 두는 것이다) 정신의 빛 odic light은 마치 백열등 · 불꽃 가는 빛 · 번개 · 성운星 雲 · 연기 그리고 방전과 같이 다양한 모습으로 나타난다. 정신의 기운은 일반 대기의 기운 보다 두 배로 가늘다고 여겨진다. 왜냐하면 정신의 기운의 진동은 빛의 진동보다 두 배나 미세하다고 생각되기 때문이다.

영매인靈媒人 케이스Edgar Cayce는 최근에 대부분의 사람들 주위를 둘러싸고 있는 색을 보았다고 주장했다. 그러나 그의 설명은 신비주의자들의 전통적인 설명과 같았다. 빨강은 힘 · 활력 · 에너지, 주황은 사려 깊음 · 사색적임, 노랑은 건강과 부귀를, 녹색은 치료의 색이고, 파랑은 영혼의 색이며, 남색과 보라는 종교적 경험을 갈구하는 이들을 가리켰다. 그 이전의 사람들이 그러했듯이 그는 이렇게 썼다. "물론 가장 완벽한 색은 흰색이고, 이것은 우리 모두가 얻기 위해 애쓰는 것이다. 만약 우리의 영혼이 완벽한 균형을 갖추고 있다면, 우리 모두의 색 진동이 섞여 우리는 하나의 순수한 흰색의 아우라를 갖게 되었을 것이다." 케이스는 아우라의 연구에 대단한 실용적 가치를 예견했다. 이것은 진단과 치료의 목적으로 이해될 수 있고, 바로 다음 부분에서 다루어질 것이다. 그는 조심스럽게 말했다. "그러나 우리가, 어떤 불균형이 인간을 괴롭히는 가를 알아내기 위하여 아우라의 진실을 받아들이고, 그 아우라를 판독하는데 익숙해질 때까지는 색채 요법이 널리 보급되어 실용화되리라고는 생각지 않는다."

임상적 접근

색채에는 호소력 있고 감정적이며, 심령적인 요소가 있다. 모든 면에서 생기를 불러일으키고 신비로운 힘을 함축하고 있는 듯하다. 현대 의학에서 색채와 아우

라에 대해 기꺼이 받아들여야 한다는 점을 논의하기 앞서, 초자연적인 관점에서 임상적인 관점으로 주의를 바꾸어 보자. 인간의 아우라와 영적인 빛에 관한 연구는 항상 신비주의와 주문呪文처럼 도무지 알 수 없는 말의 문제는 아니다. 심지어 아주 외심이 많은 사람조차노 인체에서 나오는 어떤 종류의 발산을 인정하지 않을 수 없다. 이런 발산은 단지 열기나 향기처럼 느낄 수 있을 뿐 아니라, 적절한 조건 아래서는 실제로 볼 수가 있다. 심령적인 현상에 대단히 관심이 많았던 올리버 로지Oliver Lodge경은 다음과 같이 쓰고 있다. "모든 증거들로 인해 나는 우리가 물리적인 신체 뿐아니라 영묘한 신체도 가지고 있음을 확신할 수 있었다… 신체를 구성하고 있는 것은 유기체로 된 실재이다."

위대한 메즈머

신비주의자의 영적 발산으로부터 현대 과학자들에 의해 인식된 에너지 장에까지 이어져 있는 다리는 그 근본 원리 면에서 17세기까지 거슬러 올라가 연결되어 있다. 1679년에 맥스웰Willian Maxwell은 『최면 의학』(De Medicina Magnetica)이라는 책에서 다음과 같은 말을 하고 있다. "물질적인 광선은 영혼이 그 안에서 작용하는 모든 신체로부터 흘러나온다. 이들 빛으로 인하여 에너지와 작용하는 힘은 확산된다. 순수하고, 불변하며, 완전한 하늘에서 내려온 생명력은 모든 사물에 존재하는 생명력의 근원이다. 만일 당신이 이처럼 영혼으로 충만한 도구를 사용하여 우주의 영혼을 이용하려 한다면 당신은 모든 시대의 위대한 비밀에 의해 도움을 받을 것이다. 만인에게 통하는 의술은 다름이 아니라 적절한 피험자에게서 거듭 나타나는 생명력 넘치는 정신인 것이다."

이 위대한 가설은 후에 최면술의 위대한 아버지인 메즈머 Franz Anton Mesmer(1733?-1815)에게 영감을 불어넣는다. 그는 비엔나에서 자기학磁氣學을 연구하여 동물 자기학의 전문가가 되었고, 프랑스 파리에서 병원을 개업했는데, 유럽 전역에서 환자들이 몰려드는 유명한 병원이 되었다. 메즈머는 "천체·지구 그리고 생명체 사이에는 상호간에 영향을 주는 힘이 존재한다."고 선언하였다. 그는 환자들이 앉을 수 있도록 의자나 벤치로 둘러싼 타원형의 자기磁氣통을 고안했다. 이 고안품은 그 당시 다음과 같이 묘사되었다. "오스트리아 비엔나의 의학부 메즈머 박사는 동물 자기학의 유일한 발견자이다. 다른 질병 가운데 수종

병 · 중풍 · 통풍 · 괴혈병 · 맹인 · 사고에 의해 귀가 머는 등의 수많은 질병을 치료하는 방법은, 때로는 그의 손가락으로, 때로는 다른 사람이 쥐고 있는 쇠막대로 그가 선택한 부위를 가리킴으로써, 메즈머가 그에게 의지하는 사람들에게 지시하는 유동체나 매체를 적용하는 것이다. 그는 또한 병자를 묶는 연결된 끈과 명치 간 비장 혹은 일반적으로 아픈 부위에 갖다 대는 굽은 쇠막대를 갖추고 있는 자기통을 쓰기도 했다. 병자들, 특히 여성은 질병이 치유되는 과정으로서 경련이나 발작 상태가 된다. 자기 학자들은(메즈머가 그의 비밀을 밝힌 사람들이고, 수적數的으로도 100명 이상이며, 그들 중에는 왕실의 최고 귀족들도 끼여 있었다.) 영향을 받은 부위에 그들의 손을 대고 한 동안 문지른다. 이러한 작업은 끈과 쇠막대의 효과를 촉진시킨다. 격일제로 가난한 사람을 위한 자기통 요법을 실시한다. 대기실에서는 음악가들이 환자들의 명랑한 기분을 유도하는 계획된 음악을 연주한다. 훈장을 단 군인 · 변호사 · 수도사 · 문학가 · 가터 훈장의 청리본을 받은 최고의 요리사 · 기능공 · 내과 의사 · 외과 의사 등 남녀노소를 불문하고 모든 계층의 사람들이 북적대며 이 유명한 내과 의사의 집으로 도착하는 것을 볼 수 있다. 명문 태생이나 사회적 지위로 저명한 인사들이 다정하게 염려하면서 어린이, 노인, 특히 가난한 사람들을 끌어당기는 것은 진실로 영혼을 느낄 만한 가치가 있는 장관이다. 메즈머에 관해 말하자면 그는 그의 모든 담화 속에서, 자선의 숨결을 뿜는다. 그는 근엄하고 말 수가 적었다. 그의 머릿속은 항상 원대한 생각으로 가득 차 있는 것 같다." 메즈머의 환자는 현저하게 회복되었다. 그는 또한 물을 자기화시켜 만능 치료제로 사용할 줄 알았다. 그가 비록 사람들에 의해 칭송받았지만, 그의 치료 활동을 악마의 작업으로 보는 사람도 있었다. 그러므로 그는 위대한 자선가이자 동시에 돌팔이 의사였다.

화이트

근대에 와서 많은 연구자들은 아우라 현상에 대해 연구했다. 화이트 George Starr White · 킬너 Walter J. Kilner 그리고 바그날 Oscar Bagnall의 업적에 대해 언급하도록 하겠다.

화이트에 의해 쓰여진 『인간의 아우라 이야기』(*The Story of the Human Aura*)는 신비주의자들의 유창한 견해와 과학자들의 겸손한 견해 사이에 적절히

중간적인 과정을 취하고 있다. 메즈머에 동의하는 화이트는 자성을 띤 기운이 동물과 식물을 둘러싸고 있다고 단언했다. 이러한 방사 자기는 동식물의 종류에 따라 서로 다르고 변하기 쉬운 것이었다. 우리는 사고의 전이라든지 사람에게 종종 일어나는 이상한 사건들을 미리 예감하는 초자연적인 예지의 신비를 설명할 수 있을 것이다. 건강함과 병든 상태가 아우라 내에 분명히 드러나고 신체 상태에 따라 그 자기선의 형태가 달라진다. "생명체 또는 생명력이 어떤 형태를 취하고 있던지 그리고 생명이 어떤 매체를 띠고 생성되어 있던지 간에 — 그것이 살아 있던 아니던 간에 — 그 자기적 기운은 그 매체의 특성임이 틀림없다." 화이트는 왼쪽의 십게 손가락과 오른손의 엄지 손가락에서 나오는 자력선은 양성이고, 오른손의 집게 손가락과 왼손의 엄지 손가락에서 나오는 자력선은 음성을 띤다고 결론 지었다. 그는 이러한 현상을 연구하기 위해 아우라 캐비닛(영기靈氣 상자) 같은 것을 묘사했다. 보통의 아우라의 색은 회색을 띤 파란색이라는 것이다.(후반부에 논의되고 있는 킬너의 사진이 아우라를 실제로 촬영하는 데에 이용되어 왔다).

킬너

더 이론적이고 편견이 없는 태도는 킬너의 책 『인간의 기』(*The Human Atmosphere*) 속에서 찾아볼 수 있다. 킬너는 아우라 빛의 신비적인 측면을 매우 신중하게 피하고 아주 부지런한 실험실 연구자로서 자신의 연구를 진행했다. 그는 눈에 보이는 아우라의 덮개가 명확히 세 부분으로 나뉘어져 인체를 둘러싸고 있다고 결론지었다. 그 첫 번째 부분은 폭이 4분의 1인치 되는 좁고 검은 띠 모양이며, 피부와 인접해 있다. 그 바깥 부분에는 바깥 쪽으로 2내지 4인치 정도 돌출하여 두 번째의 부분이 있다. 이 부분이 가장 뚜렷하게 보이는 부분이다. 그리고 그 외곽에는 세 번째 부분이 있는데 윤곽이 흐릿하고 보다 먼 쪽의 가장자리는 선명한 외곽선이 나타나지 않는다. 이 부분의 폭은 일반적으로 약 6인치 정도 된다. 아우라의 방사는 정상적으로는 신체와 직각이 되는 지점에서 방출된다. 이러한 내부에서 나오는 자기선은 겉으로 전기를 띠며, 포착하기 어렵고, 이동하며 변한다. 보다 긴 자기선은 손가락·팔꿈치·무릎·엉덩이 그리고 가슴으로부터 방출된다. 킬너의 학설에 따르면, 건강한 신체의 색은 노랑과 빨강이 가미된 푸

르스름한 회색이고, 더 짙은 회색, 더욱 탁한 색은 질병이 있는 신체의 전형적인 색이라는 것이다. 그러나 킬너는 아우라의 채색된 정도보다는 그 형태를 바탕으로 하여 병 진단의 기초를 세우기를 더 선호하였다.

바그날

킬너의 연구는 바그날Oscar Bagnall에 의해 채택되어 광범위하게 확충되었다. 『인체 아우라의 기원과 특성』(*The Origin and Properties of the Human Aura*) 속에는 아우라를 볼 수 있도록 하기 위하여 따라야 하는 절차에 대한 상세한 설명과 함께 몇 가지의 주목할 만한 이론들이 전개되어 있다. 어떤 사람들은 조명이 희미한 방에서, 단지 사람을 응시하는 것만으로도 아우라를 관찰할 수 있을 지도 모른다. 그러나 바그날은 킬너가 썼던 방법에 따라 어떤 특수한 스크린을 이용하고 있다.

그는 아우라를 내부와 외부의 두 부분으로 나눈다. 내부의 아우라는 두께가 대략 3인치이며, 맑은 광채와 곧게 뻗어 나가는 자기선으로 특징을 이룬다. 이러한 아우라는 거의 모든 사람들에게 있어서 대체로 동일하다. 이 아우라는 또한 신체의 여러 부분에서 발산되는 특유의 빛 다발로 보충되며, 이는 신체 다른 부위의 빛들과 반드시 평행을 이루지는 않는다. 더 엷은 외부의 아우라는 나이가 듦에 따라 확장되고 남성보다는 여성의 경우에 일반적으로 그 체적이 더 크다. 외부 아우라의 평균 폭은 대략 6인치 정도이다. 색이 여기서 가장 잘 보이며 푸르스름한 색이거나 회색 빛을 띤다. 더 푸른 색을 띨 수록 더욱 총명하고, 회색에 가까울수록 지력이 더욱 아둔하다. 외부의 아우라는 기분이나 질병으로 인하여 급격하게 변하기 쉽다고 한다. 바그날은 또 죽은 자에게서는 아무런 아우라도 발산되지 않는다고 단언하고 있다.

아우라를 연구할 때 어떤 특수한 푸른 색 필터를 통해 하늘을 봄으로써 먼저 눈에 감광성感光性을 준다. 그 다음 관찰자는 창문에 등을 지고 앉는다. 아주 희미한 조명만이 방에 들어오도록 한다. 옷을 벗은 환자는 흐릿한 회색 스크린 앞에 선다. 바그날에 의하면 아우라의 빛은 가시광선 스펙트럼의 영역을 벗어난 어떤 특정한 파장을 갖는다. 파란색과 보라색 광선이 눈의 원추체(cones-주로 색을 느끼는 시각 세포로서 형태가 원추형임: 옮긴이 주)보다 간상체(rods-주로

명암을 느끼는 시각세포로서 형태가 막대모양임: 옮긴이 주)에 의해 더 잘 보이기 때문에. 파란색 필터는 파장이 더 긴 빨강 빛과 주황 빛을 제거하고 보라 빛을 강조하려는 경향이 있다. 노란색 종이가 붙여져 있는 영역을 먼저 응시함으로써 눈에 감광성을 얻을 수 있다. 왜냐하면 노란색이 빨간색과 녹색에 비하여 시신경을 더 피로하게 하고 동시에 파란색에 대하여서는 더욱 강하게 반응하게 하기 때문이라는 것이다.

　　바그날에 의하면 개체의 질병은 내부 아우라에 영향을 미치는 것처럼 보인다. 인체에서 방사된 빛이 그 광채를 잃어버리고, 탁해지거나 투명하게 나타나 보일 수도 있다. 지능의 이상이나 신경 이상이 생겼을 때, 사춘기 · 생리 주기에는 외부의 아우라에 영향을 미치는 것처럼 보인다. 질병이 생기면 어두운 반점들이 나타날 수 있다. 하지만 아우라의 일반적인 형태에 대해 언급해 보면 다음과 같다. 허벅지 부근에서 아우라가 급격하게 사그러들면 이것은 그 사람이 신경 질환을 앓고 있다는 것을 암시하는 것이다. 아우라가 등뼈로부터 외부로 뻗쳐 나오는 것은 히스테리의 전형적인 징후다. 신경 과민증 환자들은 일반적으로 외부의 아우라가 여리고 내부의 아우라는 흐릿하다. 육체적인 장애는 아우라의 밝기에 영향을 미치는 듯하다. 신경의 상태는 아우라 색의 질에 영향을 끼치는 것처럼 보인다. 바그날은 임신을 다음과 같이 진단한다. 가슴 위에서 아우라가 더 넓어지고 깊어진다. 배꼽 바로 아래 부분에서 아지랑이처럼 아우라가 퍼져 나간다. 임신이 진행됨에 따라 변화하는 현상으로 파르스름한 빛의 선명함이 약간 흐려진다. 바그날은 임상 연구를 더욱 진행해 감으로써 내과의학과 외과의학이 공히 도움을 얻게 될 것이라고 생각한다. 신체로부터 나오는 이러한 아우라의 방사는 확실히 중대한 의미를 가진다. 이러한 관점과 가정은 이 다음에 논의되고 있는 것처럼 최근에 지지를 얻고, 또 입증되고 있다.

인체 아우라

인체 아우라는 과거의 신비주의가 현대에 와서 놀라운 승리를 거둔 한 영역이다. 많은 회의론자들이 한때 난해하게 추측한 것들이 현재는 명확한 사실이 되었다. 아우라는 전자기 에너지가 존재한다고 알려지기 몇 세기 전부터 보여지고 믿어져 왔다. 오늘날 인간의 아우라 방사(더욱이 열 · 냄새 · 습기)를 의심하는 사람들은

과거의 테두리 속에 살고 있는 것이다. 사람의 몸은 일련의 전기장 또는 자기장을 내보낸다. 그 방사는 뇌파를 측정하는 EEG(electroencephalograph)같은 현대적 장비에 의해 측정되어질 수 있다. 에너지는 몸의 모든 기관과 피부 자체로부터도 나온다. 고대의 신비주의자와 현대 과학자들이 같은 실험실에 함께 모인 것이다.

키를리안의 사진

키를리안Kirlian의 사진이라고 알려진 것으로부터 이야기를 시작하자. (만약 독자들이 이 영역에 대해 잘 알고 있다면 이 요약에 대해 양해 해주기 바란다.) 오늘날에는 신체의 전기적 활동이 인간의 생각과 느낌에 관한 정보를 상호 교환하는 '피부 대화'에 대한 논문과 책들이 나오고 있다. 키를리안의 사진술은 아우라를 찍는다. 그리고 바이오피드백 기술은 색에 대한 감정적이고 생리적인 반응을 나타내고 있다.

　　신비주의자들이, 화려하고 상상력이 풍부한 용어로 색에 대해 말하는 동안 그리고 좀 더 정신이 온전한 사람들이 다소 애매 모호한 과정에 대해 쓰고 있을 동안에 1958년경 러시아의 샘욘Semyon D.과 키를리안Valentina Kirlian은 생물과 무생물의 '불꽃 형태'를 촬영하기 위하여 고압 방전을 이용하는 방법을 기술했다. 이런 방법은 이전에 꽤 성공적인 시도가 있었고, 그 후 비슷하게 성공한 시도가 있었다. 오늘날 키를리안의 사진 기술이라고 알려진 방법에 의하여 아우라는 만질 수 있고 볼 수 있는 기록이 되었다. 세계는 현재 전기 역학과 생체 역학의 시대로 들어서고 있다. 여기에 대한 좋은 참고 자료는 스텐리 클리퍼너 Stanley Krippner와 다니엘 루빈Daniel Rubin의 공저 『키를리안 아우라』(The Kirlian Aura)가 있다.

　　무엇이 보이는가? 오스트랜더와 쉬뢰더의 말을 인용해 보면 "원판을 사용해서 다중층 칼라 필름 위에 사진을 찍으면 살아 있는 사람 피부의 여러 다른 부분들이 각기 다른 색으로 전환된다."는 것에 주목하여야 한다. 예를 들면 심장 부분은 강한 파랑, 팔뚝은 녹색을 띤 파랑, 허벅지는 올리브색 … 예상할 수 없는 감정(예를 들면 공포 그리고 통증)을 겪을 동안에는 부분적으로 타고난 색이 변한다고 생각할 이유가 있는 것이다. 이러한 특성의 발현은 질병의 조기 발견을

위한 의학에서의 진단적 가치를 위해 진지하게 연구할 만한 것으로 보인다. 살아 있는 사람의 피부에서 관찰되는 몇 가지의 전기적인 발견에 대한 논의는 이제 그만두도록 하자. 가시적인 영역에서는 피부 구성의 이면에 다양한 특성과 함께 방전 경로가 보인다. 점, 코로나, 빛을 빌하는 덩어리의 형태로서 불꽃 등이다. 이러한 것들은 색이 각기 다르다. 즉 파랑·라벤더lavender 그리고 노랑 등이다. 또 이것들은 밝거나 어둡던지, 강도가 일정하거나 변하든지, 또 주기적으로 번쩍이거나 끊임없이 번쩍이든지, 움직이거나 움직이지 않는 것 등으로 다양하다. 피부의 어떤 부분에서는 푸른 색과 황금 빛의 점들이 갑작스레 활활 타오르듯 한다. 그 독특한 특성은 섬광과 부동성의 리듬이다. 그 덩어리의 색은 우유 빛을 띤 파란색 연한 라일락lilac색 회색·또는 주황색인 것 같다."

키를리안의 사진 또는 방사장 放射場의 사진을 제작하는 방법은 존슨 Kendall Johnson이 쓴『살아 있는 아우라』(*The Living Aura*)라는 책에 자세히 기술되어 있다. 『Psi 발견의 편람』(*Handbook of Psi Discoveries*) 속의 오스트랜더와 쉬뢰더 역시 키를리안의 사진술과 방법에 대해 자세히 묘사하였다. 고압 방전(렌즈나 카메라를 사용하지 않은)을 통한 방사 사진들에 대해서도 기록되어 있다. 사진술과 장비들에 대해서 기술하는 것은 키를리안의 전자 사진기술 장치가 1976년 뉴저지에 있는 어떤 회사를 통해 판매 중이기 때문에 불필요해졌다. 손가락의 전자 사진을 통해서 몇 가지의 흥미로운 결론에 도달했다. "휴식·긴장·완화·편안한 느낌·폭 넓고, 밝고, 부드러운 코로나와 관계가 있는 것 같았다. 공포감이나 불안감은 얼룩이 진 약하고 끊어진 모습의 코로나를 만들어 내는 경향이 있다.

키를리안 사진이나 방사장의 사진은 신체 전반에 대해 제작되지는 못하고 있다. 옛날 신비주의자들에 의해 기술되었고, 또 최근에 와서 킬너와 바그날에 의해 기술되었지만, 머리부터 발끝까지의 인간의 아우라는 어떤 거대한 사진 필름이나 감광판 위에 기록되어야 한다. 이것은 꼭 필요한 것이 아닐지도 모르겠다. 왜냐하면 뛰어난 장비를 이용하여 뇌파와 피부반응에 대한 연구를 하여 인간의 육체적 감정적 구성에 대하여 많은 것이 알려져 있기 때문이다.

진단에 도움을 주는 새로운 사실

아우라에 대하여 계속해서 살펴보면, 그 이동과 변화가 개인의 생리적·심리적 제조건들을 실제로 나타내고 예견해 준다는 분명한 표시가 있다. 정신 신체 의학의 측면에서 보면 환경적인 요인들이 긴장·공포·우울증으로 나타날 수 있으며, 이러한 것들이 이번에는 수많은 생리적 질병을 유발하기도 하는데, 아우라의 연구가 진단에 크게 도움이 될 수 있다는 것이다. 감정 상태는 여러 가지 방법으로 알아낼 수 있다. 예를 들어 호르몬의 산출량, 동공의 확장 정도, 손가락의 압력도, 손바닥의 전도계수(傳導係數) 등 뿐만 아니라 뇌파 기록 장치로도 감지할 수 있는 것이다.

아우라가 존재한다는 바로 그 사실이 심령치료를 설명하는데 도움을 줄 수 있으며, 아니면 적어도 심령 치료를 확인하는데 도움이 될 것이다. 이런 심령 치료로 어떤 소수의 사람들은 '손을 없는 것' 만으로도 인간의 어떤 고통을 덜어 줄 수도 있을 것이다. 키를리안의 사진술을 통하여 보면 인간과 그 환경 사이에 에너지가 흐르거나 내지는 상호작용을 한다는 가시적인 증거가 있다는 것과 그리고 심령치료사에 관하여, 그 치료사의 코로나가 치료받는 환자 속으로 흘러 들어갈 수 있다는 것을 믿는 인정받은 연구자들이 몇몇 있다. 이것은 마치 억지인 것 같지만, 그러나 편견 없는 정신 신체 의학은 그러한 '기적'을 전적으로 부인하지는 않는다. 델마 모스Thelma Moss는 그녀의 뛰어난 책 『불가능에의 도전』(*The Probability of the Impossibile*)에서 키를리안의 사진에 대해 잘 설명하고 있다. 치료에 대해 그녀는 다음과 같이 쓰고 있다. "나는 키를리안의 사진이 에너지가 치료사로부터 환자에게까지 전해질 뿐만 아니라, 환자로부터 치료사에게도 전달될 수 있다는 것을 보여주는 것이라고 믿는다." 사람과 그 환경 사이에도 역시 에너지의 흐름이나 상호작용이 있다. 폭넓은 코로나를 가진 치료사는 폭이 좁은 코로나를 가진 사람에게 에너지를 전해 주는 것 같다. 더욱이 성경에서는 심령적 치료에 대한 언급이 40군데나 나와 있다.

침술

많은 전자장치들이 침이 인체에 주입될 위치를 알아내기 위하여 개발되고 있다.

러시아인들은 토비스코프 tobiscope를 가지고 있는데, 켄달 존슨 Kendal Johnson은 자신의 발명품 하나를 설명한 바 있다. 러시아인의 토비스코프는 침 끝이 신체에 닿을 때 불이 켜지는데, 그것은 침술 전문가들에게 유용한 장치이다. 의학 교수들이 침술을 받아들이든지 않든지 혹은 거절하든지 간에 중국인들은 몇 천년 동안 그것을 인정해 오고 있다는 사실을 잊어서는 안될 것이다. 중국을 방문한 적이 있는 아이젠하워의 주치의 화이트 Paul Dudley White는 다음과 같이 현명한 글을 썼다. "만약 그것이 쓸모가 없었다면, 그것은 몇 천년 전에 없어졌을 것이다. 거기에는 무엇인가가 있지만, 그것이 무엇인지 말하기는 어렵다." 침술은 그를 뒷받침할 신앙과 신비주의를 필요로 할 것인가?

생체 에너지

아우라의 코로나 발산으로는 피부 온도, 피부 유전기流電氣 반응, 전기나 자기장, 발한發汗을 충분히 규명할 수는 없는 것 같다. 물리적인 이론으로서는 예측하고, 설명할 수 없는 다른 에너지 현상이 당연히 존재할 것이다. 그것은 생체 에너지 또는 다른 어떤 용어로 명명할 수도 있겠지만, 과학은 틀림없이 한층 더 깊이 신비스러운 발산체를 얻어서 이해하고 기록하게 될 것이다.

예일대학의 헤럴드 색슨 버어 Harold Saxon Burr는 다음과 같이 주장하고 있다. 만약 발산체가 자성磁性을 띤다면, 신체 내부의 전자기장은 우주 속의 더 큰 장場에 의해 영향을 받게 된다. 그래서 대우주 속의 소우주에 대한 신비주의자들의 개념은 확고해 진다. 버어의 독특한 저서는 러셀 Edward W. Russell의 『운명을 위한 디자인』(Design for Destiny)에서 설명되고 있다. "모든 생명체들은, 즉 그들이 인간 · 동물 · 수목 · 식물이든지 그보다 더 하등 생명체이든지, 전자기장에 의해서 지배되고, 조절된다." 발산이 신비스러운 초능력(ESP)으로 설명되어지는 것은 당연할 것이다. "과학의 혜택이 없다고 해도, 사고의 전이는 인류 역사 이래로 수많은 사람들에게 있어 실험적으로 증명된 사실이다. 그것은 상호간에 공감대를 형성하고 있는 남편과 아내, 부모와 자녀 그리고 그 밖의 사람들 사이에서 이루어지는 흔히 있는 일로 받아들여지고 있다."

데이비드 코헨 David Cohen은 그의 논문 「인체의 자기장」(Magnetic Fields of the Human Body)에서 메즈머의 글을 인용하고 있으며, 오늘날 인체

자기장을 조사하는 방법을 설명하였다. "신체의 자기장은 최소한 10개의 실험실에서 현재 측정되고 있으며, 8가지 박사 논문의 주제이고, 약 50 개의 논문으로 출판되었다." 인체는 사실상 '자기장의 원천'이며, 이 자기장은 메사추세츠 과학 기술 연구소의 특별하게 격리된 방에서 기록되고 있다. 코헨은 "심장·뇌 그리고 폐에서 얻어진 측정치가 임상적인 진단과 생리학적인 연구에 있어서 잠재적인 가치가 있다"고 말하고 있다.

스텐리 R. 딘 Stanley R. Dean에 의해 출판된 『정신의학과 신비주의』(*Psychiatry and Mysticism*)에는 왕립 에딘버러대학 정신 의학부의 샤피카 카라굴라Shafica Karagulla와 정신과 개업의이며, 뉴욕 생체 에너지 분석 연구소의 소장인 존 C. 피에라코스John C. Pierrakos가 쓴 뛰어난 글들이 포함되어 있다. 카라굴라박사는 아우라의 세 가지 장을 설명하고 있다. 첫째는 생명에너지 장이다. 이것은 사람의 몸에서 3-5cm 정도 위로 퍼져 나오는데 푸른 빛의 아지랑이와 같다. 두 번째 장은 색의 패턴이 바뀌는 것으로 사람의 감정을 나타낸다. 세 번째 장은 정신적인 것으로 "개인의 마음과 사고의 질을 드러내는 것"이다. 네 번째는 통합된 장이다. 카라굴라박사에 따르면 이러한 장들은 진단의 목적으로 사용될 수 있다. 건강한 사람은 목구멍에 에너지 선회부가 연한 파란색이나 자주색이다. 빨간색이나 주황색은 갑상선의 이상을 사전에 알려주는 것 같다.

몇몇 천부적인 재능을 가진 의사들은 그들의 환자들에게서 아우라를 보게 되고, 그 어떤 의학적 견해에 의존하지 않고 그 아우라로부터 진단을 내린다고 알려져 있다. 일부 정신과 의사들은 신경증의 징후를 보이는 사람들이 독특한 내음을 가지고 있다고 주장한다. 피에라코스박사는 아우라와 아우라를 측정하는 장비를 설명하고 있다. 그는 3개의 층 혹은 장에 대해 언급하고 있다. "3개 층의 주요한 움직임은 신체로부터 퍼져 나오는 파도와 같다고 설명할 수 있다… 나는 그 장이 기본적으로 사람들의 모든 양상, 즉 신체적·정서적·심리적·정신적인 것들을 망라하여 표현하고 있는 것이라고 생각된다." 이것은 신비주의자가 아니라 정신과 의사의 진술인 것이다! 그는 덧붙여 다음과 같이 쓰고 있다. "인간은 마치 끊임없이 색상을 변화시키며 아른아른 빛나고 끝없이 움직이는 찬란한 색으로 리드미컬하게 엷은 빛깔을 띤 유동적인 바다에서 헤엄치는 것과도 같다. 사실상, 살아 있다는 것은 다채로우며 율동하는 것이다." 그는 병에 걸렸을 때의 다양한 변화를 주목했다. 두려울 때는 그 율동이 무딘 인상을 주었다. 정신분열증 환

자의 율동 양식은 심한 동요를 나타내었다.

피부

'피부 이야기 skin talks'에 대해 수많은 논문과 적어도 한 권의 책(그 책은 애쉴리 몽테규Ashley Montagu가 쓴 『접촉: 인간의 피부의 중요성』(*Touching: The Human Significance*)이다)이 쓰여졌다. 사실상, 모든 사람들은 얼굴이 붉어지고, 손이 끈적끈적해지며, 겨드랑이가 축축해지는 것을 경험한다. 피부의 전도는 거짓말 탐지기(폴리그래프)로 쉽게 기록되고 표시된다. 일정 불변하게는 아니지만 일반적으로, 사람의 감정은 놀랍게도 전기적인 충동의 기록으로 나타난다는 것이다. 그 기계는 사람의 감정에 관한 정보를 교환할 수 있다. 융은 그것으로 실험을 하고 피부의 전기적인 활동이 심지어 단어 연상에 의해서도 영향을 받는다는 것을 주목했다.

바바라 B. 브라운Barbara B. Brown은 그녀의 뛰어난 책 『새로운 정신, 새로운 신체』(*New Mind, New Body*)에서 "피부는 천연색으로 보인다."고 기술하고 있다. 즉, 피부의 색이 여러 색 중에서 구별될 수가 있다는 것이다. "피부는 역시 훌륭한 색 탐지기이며, 뇌신경단위 뉴런이 색채정보를 전달하는 방법을 반영하고 있는 것 같다. 색채에 대한 신체 반응을 증명하는 여러 가지 실험들이 각기 다른 색에 따라 독특한 감정 상태를 불러일으킨다는 일반적인 믿음을 뒷받침해주고 있다." 여러 가지 색들이 스크린에 투영되었을 때 폴리그래프의 화면상에는 녹색에 대해서 보다 빨간색에 더 강한 반응을 보이며, 또한 녹색에 대해서 보다는 보라색에 더 큰 반응을 보였다. 눈을 통하여 뇌는 명백히 기록된 정보를 수집하고, 그런 다음 피부로 전기적인 반응이 표현된다. 여기에는 아우라가 분명히 관여하고 있는 것이다.

뇌파

오른슈타인Robert Ornstein과 스페리Roger Sperry는 뇌의 두 개의 반구는 각기 다른 기능을 갖고 있다는 이론을 전개하고 있다. 두 사람은 바이오피드백 기술과 뇌파 반응에 관심을 가졌다. 간단히 말해서, 뇌의 왼쪽 반구는 논리적인 것

에 좋고, 반면에 오른쪽 반구는 보다 직관적이다. 변호사는 왼쪽 반구가 더 활동적인 것 같고, 반면에 예술가들은 오른쪽 반구가 더 활동적인 것 같다.

피부 반응을 측정하는 폴리그라프에서부터 뇌파를 측정하는 뇌파 전위 기록 장치EEG에 이르기까지 아우라가 여전히 빛을 발한다. 바로 인체의 모든 부분에서 전기적인 흐름이 발생된다. 이것은 뇌에서 특히 더 그러하다. 만약 적당히 증폭시킬 수만 있다면, 전기 에너지는 불을 켜고 끄며 그래서 장난감 전기기차도 움직이게 할 수 있도록 충분히 개발할 수 있을 것이다. 소위 바이오피드백은 일반 대중에게 크게 호응을 얻으면서 개발되고 있는 중이다. 바이오피드백 연구 협회가 결성되어 있고 수많은 연구자들과 연구 보고서들이 그러한 현상의 연구에 몰두하고 있다. 일찍이 키를리안 사진장비 제조업체로 거론된 에드먼드 과학 기기 회사는 바이오피드백 모니터와 알파파alpha-wave 감지기를 이용하고 있다(1976). 한 때는 과학 개발품이던 것이 불행하게도 모조 과학 장난감이 되어 버렸다. 또한 GSR모니터가 빛 · 접촉 · 음악 사람의 목소리 · 담배 연기에 대한 식물의 반응을 조사하기 위해 만들어졌다.

개인적인 신체 반응에 의한 알파파의 조절을 통하여 말하자면 내부의 것을 바깥으로 조정되게 할 수 있다. 명상에 도움이 되게 알파파를 통제함으로써 고혈압 · 편두통 · 불면증 · 천식 · 마약중독자의 갱생과 같은 문제를 해소하기 위하여 정신 신체 의학을 운용할 수 있는 전망이 비치고 있다. 그것은 또한 심리적인 공포 긴장 좌절 등에 대처할 수 있다.

색에 있어서, 바바라 브라운Barbara Brown은 "색에 대한 느낌이 뇌파를 바꾸어 놓는지 혹은 먼저 뇌파가 색의 영향을 받아서 그 느낌이 나중에 발전된 것인지"를 판단하기 위해 노력했다. 뇌파의 활동이 기록된 것은 여러 가지 색에 접촉했을 때 였다. 그녀는 "색채와 감정상태 사이의 연상 그리고 색채와 뇌파 사이의 연상을 오우버랩 해보면…. 색채와 관련된 주관적인 활동은, 뇌파와 마찬가지로 그 저변에는 신경조직의 전달 과정과 똑 같은 방법으로 시작될 것이라는 점을 시사하고 있다… 나는 뇌세포의 신경단위가 색채에 반응한다는 개념을 먼저 내세우고자 한다. 왜냐하면 나와 또 다른 사람들의 연구에서 보면 두뇌의 빨간색에 대한 전기적 반응은 경계 내지는 각성 중의 하나이며, 반면에 파란색에 대한 뇌의 전기적 반응은 이완이기 때문이다. 이것은 인간과 마찬가지로 동물에게도 일어난다."라는 결론을 내렸다. 이 글로 인해서 바이오피드백 기법은 그 매력을 얼

마간 상실했다. 그리하여 많은 개업의들, 임상 치료 단체들, 국부적이고 지역적인 모임들이 와해되었다. 그러나 아직도 바이오피드백 기법은 진단의학과 치료의학 분야의 지대한 관심 거리이며, 앞으로도 연구가 계속될 것이 틀림없다.

아우라 · 피부 반응 · 뇌의 반응 그리고 또한 심장 박동 · 호흡 · 혈압은 진기적 자극을 통하여 색채와 관련되어 있는 것 같다. 고대의 신비주의자나 무당 · 신앙 치료사 · 현대 정신과 의사 그리고 임상 심리학자 등 모두가 주위를 둘러싼 무지개 같은 화려한 색채와 관련되어 있었으며 또한 그래야 한다. 우화는 사실이 뒷받침하고 있다. 세계는 안이나 바깥이나 색채로 풍부하다.

위는 대 브뤼겔이 그린 로마식 건축물 〈바벨탑〉의 상상화.
실제 탑의 형식과는 아주 다르며, 상징적으로 채색되어 있다.
보이만스 판 보닌헨 박물관 제공
아래는 브뤼겔의 동판화, 〈멜리엄의 마법사〉,
마을의 돌팔이 의원을 풍자한 것. 메트로폴리탄 미술관 제공

이 사진은 1922년 미국 제너럴 일렉트릭사의 제조공장 모습.
사진의 오른쪽 사람이 마르코니이다. 1901년 대서양을 건너 전송된
그의 최초의 '무선' 전파는 전자기파 스펙트럼 내부에 무수히 많은 파장을 가진
전자 통신을 폭넓게 확산시키는 출발점으로 기록되었다. UPI사진 (2장 참조)

레이저는 우주 비행 때 고도계로 이용된다.
계량計量(metric) 사진기로 쌍으로 복제되어 우주비행사가
이를 통해 달 표면의 세세한 모습을 그려낼 수 있다. UPI사진 (2장 참조)

위 사진은 눈의 이상을 치료하는 데 레이저 빔을 이용하는 것을 보여준다.
의사는 눈 조직의 미세한 단층 부위를 선택적으로 변경시킬 수 있다.
맹인 예방 연구소 제공(2장 참조)
아래 사진은 암의 치료에 사용되는 선형 입자가속기를 보여준다. 미국암협회 제공 (2장 참조)

식물들은 가시광선에서 무성하게 자란다.
특히 빨강과 파랑의 파장에서 좋은 반응을 한다.
실내에서 사용될 수 있는 특수 형광등을 이용하여 햇빛의 도움 없이
꽃을 재배하는 즐거운 취미 생활을 누릴 수 있고 기업으로
발전시킬 수도 있다. 듀로-라이트 사진(2장 참조)

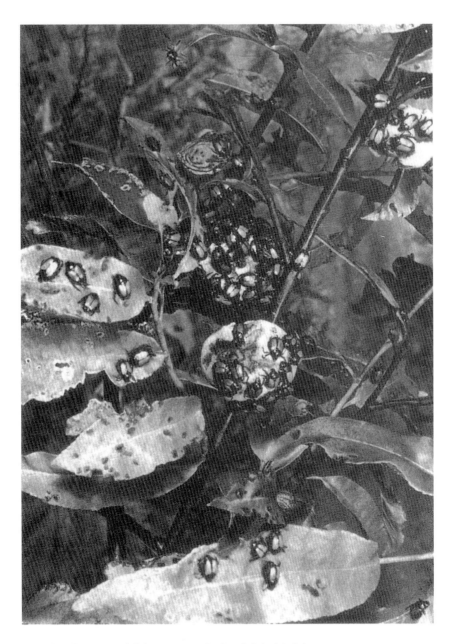

딱정벌레와 같은 곤충은 인간의 눈으로는 볼 수 없는 파장에 반응한다.
일반적으로 적색 파장에서는 발견되지 않고 반면에 청색과
보라색 파장은 아주 좋아한다. 곤충의 시각은 인간의 눈으로 볼 수 없는
자외선과 그보다 더 짧은 단 파장에까지 확장되어 있다.
미국 자연사 박물관 사진 (2장 참조)

테드 시리어스는 사진기를 응시하여 여기 보인 것들과 같은
영상들을 만들어 내었다. 이것은 '소트그라피thoughtography' 현상으로
나타난 것이다. (위 사진을 제공한 줄 아이젠버드 박사의 설명은 3장을 참조)

60년대 후반과 70년대 초는 LSD의 유행으로 환각제 시대가 생겼고,
호화찬란한 색채가 주도적인 역할을 했다. 새로운 색의 세계가
인간 정신의 내부에서 발견되었다. 그리고 곳곳에서 디스코텍이 생겨나고,
이들은 색채와 음향과 번쩍이는 조명들이 그 특징이었다. 이 사진은 1970년 11월
뉴욕의 이스트 빌리지에서 열린 전자 서커스의 한 장면이다. UPI사진 (3장 참조)

세실 스톡스가 정신적으로 우울한 환자를 치료하기 위해 오로라 톤의
율동적 화면으로 음악과 결합하여 이용한 추상적 색채 효과의 유형.
두 가지 감각에 호소함으로써 회복될 수 있는 분위기를 유도한다. (4장 참조)

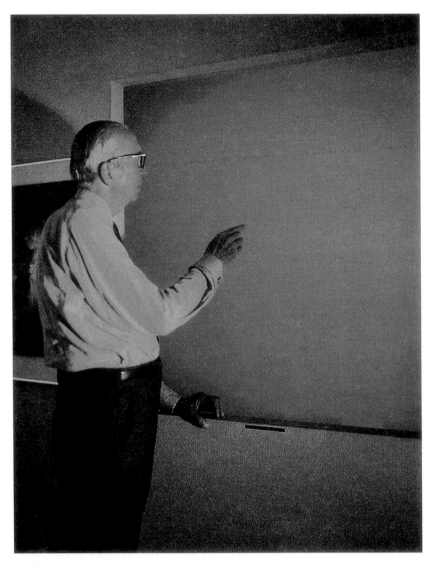

빨강과 그 밖의 따뜻한 색의 자극으로 혈압·맥박·호흡이 증가되는
경향이 있다. 피부 반응(손바닥 전기전도력)과 뇌의 활동성이 더 커지며,
외부 환경에 주의를 돌리게 된다. (3장 참조)

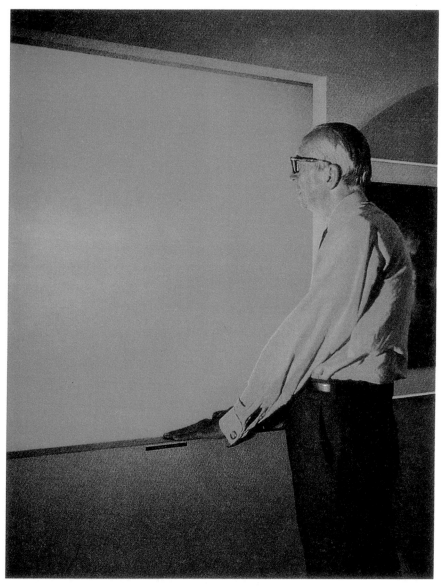

녹색과 파랑은 생리적으로나 심리적으로 긴장을 풀어 주는
효과를 나타내는 경향이 있다. 신체 기능의 정도는 낮아지고,
주위 환경으로부터 주의가 산만해지지 않으므로 내적인 집중력은
더 커지게 될 것이다. (3장 참조)

캘리포니아의 모스의 실험실에서 나온 방사선장放射線場을
보여주는 사진(키를리안 효과). 위의 것은 손과 이마에 높은
전압이 방전된 것을 나타낸다. 아래 왼쪽은 정상 팔꿈치에서 나온
코로나이고, 오른쪽은 갑작스런 충격을 받은 팔꿈치이다.
이러한 생체 에너지 장의 분석을 통하여 인간의 감정을 밝힐
가능성이 있으며, 의학적 진단을 위해서도 중요한 새로운 사실들을
제공받을 수 있을 것이다. (6장 참조)

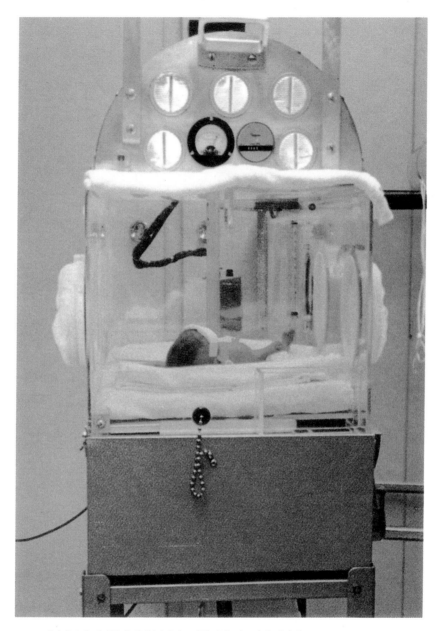

신생아들의 병리학상 황달(과빌리루빈혈증)을 치료하기 위하여
청색광을 사용하고 있는 광치료 장치. 이것은 효과적 가시광선의 예이며,
그 응용 범위를 더욱 넓혀가고 있다. (7장 참조)

정신박약아를 위하여 색채를 응용한 시설.
시선을 편안하게 하고 정서적으로 즐거운 환경을 만드는
것은 유용한 일을 하고 노임을 벌어들일 수 있는 장애인들의
작업 능률을 향상시킨다. 다양한 색채는 또한 단조로움을
타파하고 기분을 유쾌하게 한다. (8장 참조)

해군 조선소에서 안전 색의 사용.
1970년 직업안전보건법에 의해 전 미국의 산업체의
지정된 곳에 특정한 색을 사용하도록 의무화하였다. (8장 참조)

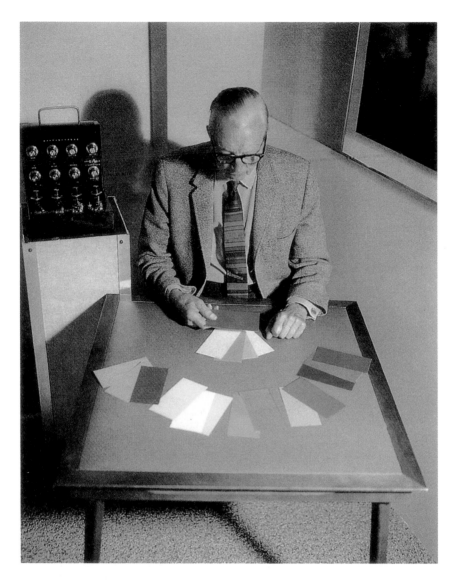

빨강과 파랑, 그 다음으로 녹색과 노랑 같은
단순한 색을 좋아하는 것은 정상이다. 색채 기호嗜好가
갈색·회색·검정·흰색과 같은 무채색으로 바뀌는 것은
정신적인 고뇌를 나타내는 것 같다. (9장 참조)

위의 그림은 이집트의 사자의 서(死者의 書)에 나오는
오시리스(좌상), 그의 아들 호루스 그리고 호루스의 네 아들이다.
색은 상징적으로 사용되어 있다. 영국 박물관 사진.
아래는 기원전 1450년 경에 벽 장식에 사용하던 물감 상자이다.
메트로폴리탄 미술관, 로저스 펀드 제공, 1948년

웨스톤의 상상으로 그려진 인간의 두뇌에서 방출되는
정신(精神, odic)의 색, 1878년 베비트의 유명한 책에 소개되었다.
색은 사람마다 다양하게 방출되며, 인간의 정신적 특질을 드러낸다. (6장 참조)

위대한 메즈머가 유럽 귀족들 뿐 아니라 천민들의 질병까지
고치기 위해 자력磁力을 끌어 모으는 것을 풍자화한 판화.
1784년의 동판화. 그는 당대에 큰 명성을 얻었지만 평판은 불확실했다.
(6장 참조)

위는 생리적 반응을 측정하는데 폴리그래프를 이용하는 것을 보여준다.
미국 폴리그래프협회 제공.(6장 참조)
아래는 뇌의 파장을 측정하기 위해 뇌파 전위 기록 장치(EEG)를 이용하는
것을 보여준다. 베크만계기제작회사 제공.(6장 참조)

왼쪽은 징표를 들고 있는 유마틸라 마법사.
오른쪽 위는 몸에 칠을 한 아프리카 원주민.
오른쪽 아래는 알래스카의 틀링기트족 인디안 의사의 머리 장식이다.
이들 모두 색채 상징성을 띠고 있다. 미국 자연사 박물관 사진(7장 참조)

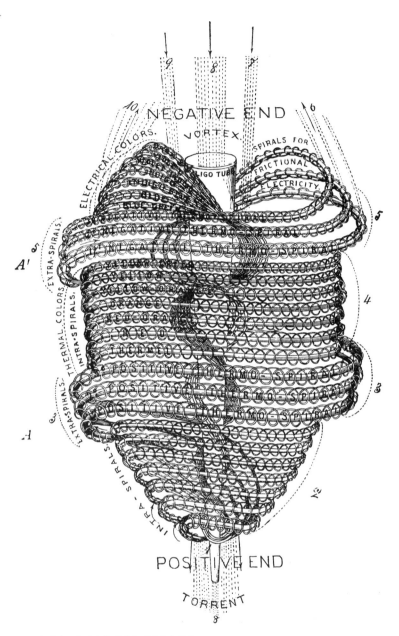

1878년 베비트가 상상한 원자의 일반적인 형태.
그는 놀랍게도 원자 에너지와 관련된 엄청난 힘을 예언하였으며,
색채요법뿐 아니라 원자력에 관해서도 많은 기록을 남겼다.
(7장 참조)

이것은 초월 명상 동안 일어나는 생리적 변화에 관해
컴퓨터 연구 장비를 이용하는 것을 보여준다.
명상은 유익한 점이 많지만, 역시 위험을 내포하고 있다.
UPI 사진.(8장 참조)

색채는 개성적인 표현을 나타내는데 손쉽게 사용된다.
제일 위는 왼쪽에서 오른 쪽으로 녹색·빨강·자주일 것이며,
중간은 왼쪽이 노랑, 오른쪽은 파랑이며, 아래쪽 그림의
왼쪽은 주황, 오른쪽은 갈색일 것이다. 이 초상들은 기원전 4세기에
살았던 아리스토텔레스의 제자 데오프라스투스가 쓴
'여러 가지의 성격'을 19세기에 해석한 것이다.

제 7 장

신체 치료를 위한 색채

제7장·신체 치료를 위한 색채

사람들은 역사 이래로 아마 그 이전부터일지도 모르지만, 색이 병을 치료하는 힘이 있다고 믿어 왔다. 이유는 꽤 간단한 것 같다. 모든 생명은 햇빛으로 유지되며 햇빛 없이는 죽음만이 있기 때문이다. 완전한 어둠 속에서 살 수 있는 생물체일지라도 양지에서 자란 음식을 필요로 한다. 이 책의 첫 장에 나오는 색채와 관련된 고대의 전통, 상징주의, 신화 그리고 미신들을 돌이켜 보자. 이 장은 고대와 최신 치료술에 대하여 특별히 유의하여 기술하고자 한다.

원시 시대

치료에 있어서 색채 사용 방법은 수세기를 거치는 동안에 부침浮沈이 있었다. 색채를 숭배하던 고대 의사들은 색의 치유력을 믿고 그것을 통해 진단하고 처방을 내렸다. 계몽주의 시기에 색채 요법은 거의 신비주의적인 요소로만 남아 있었다. 현대 의학은 그 후에 색채 요법을 포기했었으나 그리 오래 가지 않았다. 왜냐하면 최근 들어 그 효과의 장점이 다시 드러나고 있기 때문이다. 그러므로 이 장에서는 그 장점을 설명하고자 한다. 공인된 광생물학에서는 생명의 여러 가지 질병에 대한 새로운 치료법과 새로운 접근 방법에 대한 전망이 생겨나게 되었다.

　태양과 빛에 대한 숭배는 인간에게 영원한 흥밋거리이다. 신체를 떨리게 하고, 통증과 열을 일으키고, 전염병으로 확산되어 드디어는 죽음을 초래하는 질병의 본질은 단지 그 세균과 병원체의 존재가 알려져 있지 않다는 이유 때문에 알 수가 없었다. 이는 그들을 확대하여 드러나게 할 수 있는 장비가 없었기 때문이다. 그리하여 화학 물질에서 유기물에 이르기까지 그리고 무기 물질의 약에서 부적에 이르기까지 또한 더 나아가서 신에게로 향한 탄원, 희생의 제공 그리고 기원에 이르기까지 온갖 치료 방법이 동원되었던 것이다.

　기원전 1500년부터 이집트의 파피루스 에버스에는 공작석孔雀石과 빨간

색·노란색의 찰흙과 같이 색깔이 있는 광물에 대하여 수없이 많이 언급되어 있다. 또한 검은 눈을 위한 생고기 습포제, 변비에 사용되는 빨간 케이크, 염소의 지방과 꿀을 혼합하여 만든 상처에 바르는 주홍색 고약들이 언급되어 있다. 고대 페르시아의 조로아스트교도들은 빛의 방사에 근거를 둔 일종의 색채 요법을 행하였다.

원시적 관점

위대한 히포크라테스Hippocrates와 함께 시작한 현대 의학의 실제에 대해 살펴보기에 앞서, 먼저 마법사·주술사·무당·오늘날에도 여전히 행해지고 있는 마술 치료사들에 대해 알아보고 그리고 실제 서양의 문명국에서 의학 교육을 이수한 수많은 사람들에 대해 차례대로 언급해 보자.

샤머니즘은 북·남미 에스키모, 산간 분지의 원시인 그리고 극동 남태평양의 원주민과 동일시되어진다. 그들은 성직자·무당·예언자·의사로서 역할을 하며, 사혈瀉血(정맥을 절개하고 피를 뽑는 일: 옮긴이 주)·안마 시술·최면술 등을 행한다. 그들은 약초·가전비방약家傳秘方藥·부적을 사용하며, 키니네와 같은 치료제와 페이오테 peyote 같은 마취제 등에 정통하다. 그들은 곰·독수리·비버·사자·호랑이와 같은 동물 가죽으로 장식된 화려한 의상을 입는다. 그들은 염주구슬·방울·지팡이를 지니고 있으며, 신의 권능을 행사한다. 고고학자들은 샤먼 shaman(주술사呪術師: 옮긴이 주)에 관하여 기록하고 있으며, 제임스 조지 프래처경 Sir James George Frazer의 『황금 가지』(*The Golden Bough*)와 같은 작품에는 색채에 관해 전승되어 온 지식이 풍부하게 실려 있다.

병은 악령의 사악한 저주여서, 주술사들에 의해 마법 뿐 아니라, 자연에서 얻은 약으로 몰아내야만 했다. 그들은 몸을 비틀고, 방울을 흔들며, 병자의 얼굴을 불어 대기도 한다. 나바호 인디언들은 흰색·빨강·노랑·파랑·검정 물감을 환자들을 치료하는 데에 사용했다. 몇몇 주술사들은 능숙한 예술가였으며, 신의 은총을 구하기 위해 아주 아름다운 모래그림을 그렸다. 그것은 탄생·죽음·결혼·사람이나 동물을 죽이는 일·기우제·기청제祈晴祭와 관련하여 색채를 결부시킨 정성들인 의식이었다.

장신구와 부적

질병은 자연으로부터 생겨난 불가사의한 것이기 때문에 색채를 포함한 자연에서 나온 물질들이 질병과 싸우는데 필수적인 것으로 생각되었다. 오늘날에 단순히 보석류로 여겨지는 것이 옛날에는 장신구로 뿐 아니라 필시 신체를 보호하는 부적으로 생각되었을 것이다. 터키옥 · 파란색 구슬 · 이마에 빨간색이나 검은색을 칠하기 · 빨간 리본 · 산호 조각들은 사악한 눈으로부터 주의를 딴 데로 돌리거나 저지할 수 있었다. 월리스 버지 E. A. Wallis Budge는 그의 저서 『부적과 미신』(Amulets and Superstitons)에서 다음과 같이 기록하고 있다. "카이로와 탄타 Tanttah(카이로 북부 약 100Km 지점에 위치한 도시: 옮긴이 주)시장에서 직경이 반인치는 넉넉히 되는 파란색으로 번쩍거리는 커다란 도자기 구슬이 대상隊商들에게 흔히 팔리곤 했다. 그들은 사막 횡단 여행길에 오르기 전에 구슬의 그물 끈을 만들어 낙타의 이마에 묶어 두었다. 원주민들은 이 구슬이 악마의 불길한 눈길을 끌어당겨, 동물들이 그 눈길의 위험을 피할 수 있으리라고 믿었다. 합승마차나 짐마차를 끄는 말의 마구에 쓰였던 놋쇠 돌기장식과 장식품들은 말의 목테에 달렸던 커다란 놋쇠뿔과 마찬가지로 원래는 말이 악마의 사악한 눈에 띄지 않도록 보호하려는 의도로 부착되었다는 것은 거의 틀림없다. 그러나 이러한 사실은 잊혀져 왔으므로 이제는 부적이 단순한 장식품으로 전락해 버렸다."

　　나의 다른 책에는 보석을 중심으로 오랜 미신을 기록한 목록이 있다. 호박珀(Amber)은 귓병이나 눈병을 치료하는데 쓰였고, 호박구슬은 열병 · 류마티스 · 치통 · 두통에 사용되었고, 자수정(Amethyst)은 통풍에, 옥수玉髓(Carnelian)는 뇌출혈을 억제하고, 홍옥수(Chalcedony)는 담석에, 취옥翠玉(Emerald)은 눈병에, 석류석(garnet)은 피부 발진에, 비취(Jade)는 수종증과 출산을 쉽게 하기 위해, 흑옥黑玉(Jet)은 간질을 위해, 물에 적신 홍옥(Ruby)은 복통에 사용되었다. 1948년에 국제연합(UPI) 통신원은 인도의 히드라바드 Hyderabad시에 있는 어느 병원의 '조제술'에 대해 보도했는데, 그것은 금 · 분말 진주 · 취옥 · 홍옥 등과 관련된 처방에 대한 것이었다. 그 병원의 한 의사는 이렇게 발표했다. "우리는 수세기에 걸쳐 성공적으로 증명된 의학 비법을 이용한다. 우리의 이론은 무갈인(16세기에 인도를 정복한 몽고계 사람 및 그 자손: 옮긴이 주) · 페르시아인 · 그리스인 · 로마인 · 이집트인 · 인도인 · 아랍인들의 의

학 지식에서 면밀히 조사하여 얻어진 것이다. 우리는 왜 우리의 약재가 효력이 있는지 항상 설명할 수는 없다. 하지만 그것들은 수세기 동안 효력이 있었던 것이다. 무덤균(무덤에서 나온 버섯)·풀 이슬·냉혈동물과 온혈동물의 기관·잎이 손처럼 생긴 식물(손 치료를 위한) 또는 이빨 모양의 식물(이빨 치료를 위한)들이 또한 약재로 처방되었다. 오늘날에도 인삼을 파는 상당히 큰 시장이 있는데, 인삼이 수명을 늘이고, 특히 놀라운 것은 최음제催淫劑로 사용된다고 알려져 있다.

오늘날의 미신

오늘날에도 검은 고양이와 극장에서 비치는 노란 빛을 무서워하는 사람, 파란색 의상을 입는 신부新婦가 있으며, 영어에는 색채와 관련된 용어들이 가득 차 있다. 예를 들면 blackguards(불량배)라든지 red-letter days(기념일), blue gloom(우울함) 등의 용어가 있으며, 질투는 녹색, 분노는 자주, 입맛은 갈색, 이교도는 노랑 등을 상징하는 등등이다. 몇 년 전에 어떤 의사들은 주홍색 소매 없는 망토를 입었다. 빨간 플란넬 천은 성홍열과 인두염에 사용되었다. 버지Budge의 말을 인용하면 다음과 같다. "빨간 벽옥, 빨간 파양스faience 도기, 빨간 유리로 만들어진 상당수의 고리가 이집트 무덤 속에서 발견되었다. 이들 모두에는 새겨진 글은 없었고 구멍이 하나씩 뚫려 있었다. 어떻게, 왜 그것이 사용되었는지 알려지지 않았지만, 그것들에 대한 최근의 견해로는 적과 싸워야 할 일이나, 의무를 지닌 군인과 많은 사람들이 부상을 방지하고, 만약 상처를 입었다면 피를 멈추게 하는 부적으로 착용했다고 보는 것이다. 여자들이 하혈을 막기 위해 그것들을 착용했을 수도 있다."

현대 의학의 기원

현대 의학에서는 대개 히포크라테스Hippocrates(기원전 460?-370?)를 그 창시자로 보는데, 그는 신비로운 면보다는 인간의 습관과 식성, 심장의 박동 그리고 피부의 혈색에 더 관심을 보였고, 그리하여 인간의 질병들에 대해 진단적이고, 과학적인 태도를 확립하기에 이르렀다. 오늘날에도 여전히 수많은 의과대학 졸

업생들은 히포크라테스의 선서를 맹세한다.

서기 1세기경에 아우렐리우스 코넬리우스 셀수스 Aurelius Cornelius Celsus는 의학에 관한 8권의 책을 저술했다. 그의 색에 관한 태도는 비술적秘術的이라기보다는, 실용적이고 합리적이었다. 약은 색을 염두에 두고 처방되었다. 제비꽃·붓꽃·수선화·장미·백합과 같이 다양한 꽃과 검정·녹색·빨강·흰색의 고약들이 색에 따라 처방되었다. 그는 빨강에 대하여 "거의 모든 빨간색의 고약은 환자의 상처를 보다 빨리 아물게 한다."라고 기록했으며, 노랑에 관해서는 "배부분에 주로 사용되는 붓꽃 기름을 섞어 만든 샤프란 꽃가루 연고는 수면을 유도하고 정신을 안정시키는데 작용한다."라고 했다.

갈랜 Galen(130?-200?)은 유명한 로마인들 가운데서도 마르크스 아우렐리우스 왕실의 의사였다. 그는 약 500여 개의 논문을 썼으며, 강연과 교수, 실험과 해부를 했다. 사실상 의학계에서 그의 권위는 수세기 동안 논쟁의 여지가 없는 것이었다. 갈랜은 색에 흥미를 가졌으며 다음과 같이 선언하였다. "나는 생명의 나무에서 만든 흰색의 연고를 발라 치료해 왔다." 색의 변화는 질병의 진단에 매우 중요하였다. 다음은 그가 던진 질문 중하나이다. "피가 뼈로 바뀌기 위해서는 우선 피가 가능한 한 진하게 되고 하얗게 되지 않는다면 어떻게 뼈로 바뀔 수 있단 말인가? 또 빵이 피로 바뀌기 위해서는 단계적으로 빵의 흰 색소를 분해시켜서 빨간 색소를 얻지 못한다면, 어떻게 피가 될 수 있겠는가?"

중세 암흑시대에는 의학 발전의 중심지가 로마로부터 이슬람 세계로 건너갔다. 삶의 대부분을 페르시아에서 보낸 아라비아인 아비세나 Avicenna(980-1037?)는 그 시대의 걸작이라 일컬어지는 『의학의 규범』(Canon of Medicine)을 저술했으며, 그 책으로 인해 그는 중세까지 대단한 명성을 누리게 되었다. 우리는 그의 저서 곳곳에서 색에 관한 내용을 찾을 수 있다. 머리카락과 피부색·눈동자·소변·배설물의 색깔은 질병의 진단에 매우 중요했다. 그는 색채와 인간의 기질·신체의 건강상태와 관련시킨 도표를 개발하였다. 그는 이전의 다른 의사들과 마찬가지로 체액, 곧 몸 속의 유동체에 많은 관심을 가졌는데, 그는 "심지어 상상력·감정상태 그 밖의 인자들에 의해 체액이 움직인다. 그리하여 빨간색 물체를 열심히 응시하게 되면 이것은 피를 함유한 체액을 움직이도록 유도하게 되는 것이다. 코피를 자주 흘려 고생하는 사람에게 빨간색 물체를 보여주는 것이 좋지 않은 것도 바로 이 이유 때문이다."라고 기술하고 있다. 파란색은 체액

의 흐름을 진정시킨다. 선대先代의 셀서스와 마찬가지로, 그는 치료 방법을 연구하는데 꽃을 자주 사용했다. 빨간 꽃은 혈액에 관한 병을 치료하는데 쓰였고, 노란 꽃은 간장의 병을 치료하는데 사용하였다.

신비에로의 회귀

질병에 대해 객관적이고도 순수하게 과학적 증거를 밝히기 위한 연구라고 할 수 있는 히포크라테스, 셀서스, 갤런, 아비세나의 논리는 중세 동안에는 빛을 보지 못하였다. 대신에 신·철학·자연법칙의 신성한 힘과 조화에 관하여 말하는 신비주의자와 연금술사 부류들이 전면에 나서게 되었다.

의학사에서 색에 대한 짧은 역사에 적절한 인물은 파라셀서스Paracelsus (1493 -1541) 일 것이다. 그는 공개적으로 갤런과 아비세나의 연구 업적들을 불태워 버리고, 질병이 자연과의 부조화 때문에 생긴다고 선언했다. 인간은 물리적인 육체와 도덕적인 몸, 영체(사람의 몸 속을 자유로이 출입할 수 있고 죽은 뒤에도 살아남는다고 함: 옮긴이 주), 자아 그리고 초자아로 구성되어 있다는 것이다. 태양은 심장을 통제하고, 달은 두뇌를, 토성은 지라를, 수성은 폐를, 금성은 신장을, 목성은 간을, 화성은 쓸개를 통제한다. 인간의 몸은 염분·유황·수분 등이 혼합되어 있으며, 만약 이들의 균형이 깨질 경우 질병이 곧 뒤따르게 된다. 파라셀서스의 천재성과 권위는 곧 유럽 전역에 퍼지게 되었다.(그는 여전히 오늘날 신비론자들 중의 한 사람으로 존경받고 있다.) 그는 기도·음악 요법·색채 요법·부적·허브 열매를 사용한다든지, 식이 요법 또는 사혈을 한다거나, 하제 下劑를 사용함으로써 환자를 치료하였다.

철학가들의 핵이었던 연금술은 불로장생의 영약靈藥과도 같은 이야기였다. 현대 과학의 시초라고 할 수 있는 연금술에 관한 대표적인 연구자로서는 로저 베이컨Roger Bacon·벤 존슨Ben Johnson·알베르투스 마그누스Albertus Magnus·토마스 아퀴나스Thomas Aquinas·니콜라스 프라멜 Nicholas Flamel·레이몬드 룰리Raymond Lully·야곱 뵘 Jacob Bohme 그리고 앞서 말하였던 파라셀서스를 꼽을 수 있다. 연금술은 금속을 변화시키는 것에 주력을 두었는데, 그것은 어쨌든 신화적이고 신비론에 근거를 둔 '과학' 이었다. 현자賢者의 돌(비금속을 금이나 은으로 바꾸는 힘이 있다고 믿어져 연금술사가 찾아다

니던 영석靈石: 옮긴이 주)은 이교 정신과 기독교 신앙의 혼합체인 그리스도에 비유될 수 있으리라. 오늘날 연금술에 대한 뛰어난 필사본과 대서적들이 남아 있는데, 이들은 칼 융의 구미를 당기게 했다. 왜냐하면, 그가 '집단 무의식'이라고 명명한 것과 관련 있는 심오하고 영적인 계시로 가득 차 있기 때문이다. 그것은 우주의 신비, 천국과 지옥 그리고 인류의 재생과 같은 것이다.

연금술에는 색에 관한 자료가 매우 풍부하다. 주요 색상으로는 검정 · 흰색 · 금색 그리고 빨강이다. 독수리 · 도롱뇽 · 사자 · 까마귀 · 비둘기 · 백조 · 공작 · 꽃 뿐 아니라 7개의 행성과 관련된 7가지 금속이 있는데, 그들은 모두 아름다움과 상징성을 더하고 있다. 그러나 연금술사들의 언어는 은유적으로 표현되어 있어, 그 의미는 단지 그 비법을 전수 받은 사람들에게만 알려져 있다. 모든 성취 업적 중에 가장 위대한 것은 진정한 불로장생의 영약 · 붉은 돌 · 황금의 음료일 것이며, 이러한 것들은 영원한 생명을 제공할 수 있을 것이며, 질병으로부터의 해방을 가져올 수 있다는 것이다. 오늘날 연금술사들의 꿈은 플라스틱과 귀금속이 만들어지고, 전기에너지와 원자핵 분열 에너지의 놀라운 응용으로 점차 현실화되어 가고 있다.

전설적인 베비트 박사

르네상스 시대를 거쳐 셀서스, 갤런, 아비세나, 히포크라테스의 확고한 원칙을 충실히 지켜 오늘날과 같은 의학의 시대가 도래했다. 즉 베잘리우스Vesalius · 하비Harvey · 뢰벤후크Leeuwenhoek · 파스퇴르Pasteur · 코흐Koch · 플레밍Fleming, 현미경 · 전자 현미경 · 엑스레이 · 라듐 · 레이저 · 진단 컴퓨터 등이 그 주역이다. 에드윈 베비트Edwin D. Babbit는 문명화된 의학과 외과 의술의 발전에 있어서 방해 요인은 아니더라 해도 막간의 촌극 역할은 했다. 베비트는 색채 치료법을 연구한 사람 중 가장 특이한 사람으로 알려져 있다. 그는 천재 의사이기도 했지만, 한편으로는 돌팔이 의사이기도 했다. 또 그는 합법적인 전문의들에게 공격당하고, 버림받고, 논박을 받았지만, 신비주의자들에게는 존경받았다.

베비트보다 앞선 빅토리아 시대에는 필라델피아의 플리상톤A. J. Pleasanton장군이 1876년『청색과 햇빛』(*Blue and Sun-Light*)이란 책을 저술했는데, 그 책에는 청색과 깨끗한 유리창 온실에 대하여 묘사되어 있었다. 그는

포도 재배량이 늘어난다고 주장했으며, 돼지의 몸무게를 늘이는 실험도 하였다. 그에게는 파란 하늘이, 많은 생명에 대한 비밀을 품고 있는 것이었다. "파란 하늘은 탄산가스에서 산소를 제거하여 식물에 탄소를 공급하고, 그 산소로 동식물은 생명을 유지한다."

1년 후 판코스트 S. Pancoast는 『청색광과 적색광』(*Blue and Red Light*)이라는 책을 펴냈는데, 그는 그 시대의 의사들을 반박하고, '고대의 현인들'을 칭찬했다. 그리고 그는 태양 광선을 빨간색이나 파란색 유리를 통과시킴으로써 행하는 기적 같은 치료법을 귀하게 여겼다. "인생이 개화할 때는 검정에서 빨강으로 그 과정이 진행되며, 빨강은 인간의 최고 정점인 것이다. 인생의 쇠퇴기에는 그 과정이 빨강에서 검정으로 진행된다. 그리고 흰색은 인생의 전개과정과 쇠퇴과정 전반에 걸쳐, 즉 건강하고 탄력적인 최초의 성숙기로부터 중년을 거쳐 노년에 이르는 동안 내내 함께 진행한다."

이듬해 베비트의 『빛과 색의 원리』(*The Principles of Light and Color*)라는 책은 비록 대단한 것은 아니지만, 범세계적인 색채 치료 기술의 변혁을 가져왔다. (물론 나는 베비트의 이론에 찬성하는 것이 아님을 밝힌다. 단지 나는 그에 관해서 글을 썼고, 1967년에 그의 책을 편찬했으며, 그를 색채의 광범위하고 일반적인 분야에서 가장 경력이 화려한 인물 중의 한 사람으로 여기고 있을 따름이다.) 베비트는 1828년 2월 1일 뉴욕 햄덴에서 국회의원의 아들로 태어났다. (그는 1905년에 사망했으며, 휴머니즘 작가이자 하버드 교수였던 어빙 베비트의 아버지였다.) 그는 성년의 삶을 교사로써 시작했으며 펜습자 교본을 펴내기도 했다. 또 베비트는 종교와 '영혼의 진리'에 관해서도 지극한 관심을 보였다. 중년의 베비트는 그 자신이 스스로 자기磁氣 학자이자 정신 물리학자라고 주장하였다. 그는 『빛과 색의 원리』를 기술하는데 여러 해를 소비했음에 틀림없다. 이 책은 약 200,000개의 단어와 560페이지로 구성되어 있다. 1878년에 그 책이 출간되자마자 그는 즉시 유명 인사가 되었다. 곧 그는 뉴욕 자기학 학회의 회장이 되었다. "색채 치료법은 영구 불변의 진리에 근거한 것이며, 어떠한 위대한 진리도 빨리 채택될수록 관련된 모든 것에 더욱 좋다." 이 때는 신앙 요법을 행하는 자들의 시대이고, 가전약家傳藥·자석·벨트·뱀 기름 등의 수없이 많은 마술적 비법의 시대였다. 베비트는 곧 색채 치료 사업에 착수했고, 책도 판매했으며, '색 원반Chromo Disks'과 '색 플라스크Chromo Flasks', 색치료에 사용하는 '광열기

Thermolume 상자', 색유리와 색필터 그리고 144.78×53.34cm의 스테인드글래스 창으로 만들어진 아름다운 '크로마륨Chromalume' 들이 남향 주택에 설치되었으며, 그 안쪽에서 사람들은 건강에 좋은 색채 치료에 흠뻑 빠져들 수 있었다.

베비트는 색과 원소, 색과 광물 사이의 일련의 환상적인 관계를 정립하고 열색熱色(thermal colors)과 전자색(electrical colors) 같은 것들에 대해 언급했다. 그 자신의 말을 옮겨 보자. "각 색의 특이한 효능에 대하여 몇 가지 구분을 해 보기로 하자. 신경을 진정시키는 전기적 작용의 중심과 그 정점은 보라색에 있고, 혈관계를 가라앉히는 전기적 작용의 정점은 파란색에 있으며, 광휘의 정점은 노란색에 있다. 그리고 열도熱度의 정점은 빨간색에 있다. 이것은 색의 성질을 가상적으로 나눈 것이 아니고 실제적인 구분이다. 불꽃 같이 빨간색에는 그 자체에 따스함의 요소가 내포되어 있고 파란색과 보라색은 차가움과 전기적인 요소를 지니고 있는 것이다. 이와 같이 우리는 색상 빛과 그림자, 섬세함과 조잡함, 전력電力, 광력光力, 열력熱力 등의 진행 과정을 포함하는 다양한 형태의 색채 작용을 볼 수 있다."

색채 요법에 관해 그는 다음과 같이 서술했다. "적색광은 빨간 물약과 같은 것으로 햇빛 중의 따뜻한 요소이므로 특별히 혈액순환에 놀라운 효과가 있으며, 이것은 특히 적색광 뿐 아니라 황색광도 투과시키는 몇 겹의 빨간 색유리를 통과하여 여과되었을 때 효과가 있으며, 또 어느 정도 신경계에도 효과가 있다. 그리하여 마비 증세(중풍)와 다른 잠재하고 있는 고질적인 질환에 효과가 있다는 것이 입증되고 있다." 노랑과 주황은 신경을 자극한다. "노랑은 신경의 중추가 되는 뇌를 흥분시키는 요인일 뿐만 아니라 신경계를 자극하는 중심 요인이다." 그것은 완화제요, 구토제이며, 하제下劑였다. 베비트는 이것을 변비, 기관지 계통의 질병, 치질 등의 치료에 이용했다. 빨강이 상당히 섞인 노랑은 이뇨제로 이용되고, 약간 섞인 것은 대뇌 흥분제로, 또 빨강과 노랑이 반반씩 섞인 것은 강장제로 사용되어 신체 조직 전반에 걸쳐 도움이 되게 했다. 파랑과 보라는 "차갑게 하고, 자극적이고, 수축시키는 효능을 가졌다." 이런 색의 빛은 염증이 생기거나 신경증적인 증상이 두드러진 그런 모든 신체 조직을 진정시키는 작용을 하므로 좌골 신경통·폐출혈·뇌척수·뇌막염·신경성·두통·신경쇠약·일사병·신경통 등의 치료에 이용된다는 것이다. 파랑과 백색광은 특히 좌골 신경통·류머티즘·신경쇠약·탈모증·뇌진탕 등에 효능이 있는 것으로 알려졌다. 아주 보기

드문 통찰력으로 그는 원자를 묘사했고 그의 저서에서 다음과 같이 주목할 만한 진술을 하고 있다. "만약 그러한 원자를 뉴욕 시 한가운데 떨어뜨리면, 엄청난 회오리 바람을 일으켜, 뉴욕 시의 호화로운 건물·배·교량 등과 주변 도시 그리고 200만 인구를 한낱 재로 허공에 날려 버릴 것이다."

　　100년이 지난 오늘날에도 베비트의 색채 요법이 여전히 잔존하여 실행되고 있다. 그의 이론에 입각한 서적들이 아직까지 출판되고 있으며, 또 교과과정·강의·모임·색채 학교 등이 모두 베비트를 그 뿌리로 하여 개최되고 있다. 그의 실험 장비·고안물·처방 등은 미국에서는 합법적으로 제작되거나 사용될 수 없지만, 영국에서는 그의 색채 요법이 여전히 살아 있는 '과학'이다. 만약 독자가 마술과도 같은 새로운 기술에 관심이 있다면 콜빌 W. J. Colville · 해린 Corrine Heline · 해시 J. Dodson Hessy · 헌트 Roland Hunt · 아이레델 C. E. Iredel(『색채와 암』) · 오슬리 S. G. J. Ouseley · 샌더 C. G. Sander와 같은 사람들이 쓴 도서를 참조하는 것이 좋을 것이다. 오슬리의 『빛의 힘』(The Power of the Rays)은 1951년에 초판이 발간된 이래로 1975년까지 9판에 걸쳐 인쇄되었다. 오슬리는 그 책에서 베비트를 찬양하고, 천식으로부터 간질·당뇨병·류마티즘·폐렴·정신 질환에 이르기까지 여러 질병을 위한 색채 치료법을 처방하기를 조금도 주저하지 않고 있다.

경계 선상에서의 실제

아마도 의학적으로 심리적인 것과 육체적인 것을 명확히 구분하기는 어려울 것이다. 이 책의 다른 곳에서 밝혀진 바와 같이 질병은 순수하게 육체적인 요인 뿐 아니라 정신적인 요인과도 관계가 있다. 인간의 정신과 영혼 그리고 정서에 관여하고 있는 정신과 의사는 인간의 신체에 관여하고 있는 동종同種 요법을 쓰는 내과 의사나 외과 의사와 마찬가지로 꼭 필요하다.

　　눈에 보이는 색을 사용하는 색채 요법의 몇몇 경계 선상의 예를 언급해 보면 빨간 빛은 단독丹毒·성홍열·홍역·습진 등에 사용되어 왔다. 아마도 머큐로크롬의 빨간색이 부분적으로는 파란 빛을 흡수하기 때문에 상처를 치료하는데 효과가 있을 것이다. 빨간색은 수술 후에 생긴 상처의 고통을 감소시키고, 염증과 자외선에 노출되어 입은 화상을 치료해 준다고 말한다. 적색광(그리고 적외

선)은 조직 속에 열을 발생시키고 혈관을 확장시켜 준다. 그것은 류마티즘·관절염·신경염·요통의 고통을 덜어 주는데 도움을 줄 것이다. 청색광은 나중에 설명하겠지만 최근에 활발하게 사용되고 있다. 그것은 아마도 심리적으로 안정시키는 효과를 가져오기 때문에 두통·고혈압·불면증에 처방되고 있는 것 같다. 눈에 활기를 주는 색인 황색광은 식욕을 자극한다고 한다. 그 빛은 빈혈·신경쇠약증·무력증(아마도 정신적으로도, 육체적으로도)과 연관된 저혈압을 일으키는 것으로 알려져 있다. 녹색광은 대체적으로 보아 중도적이다. 다른 곳에서 이야기한 것처럼, 식물에 대한 효과는 중간 정도이며, 아마 인간에게 미치는 효과도 그러할 것이다.

현대 의학에서의 실제

현재 미국과 세계 전역에 걸쳐 합법적으로 인정받고 있는 의학에 비추어 보면 신비적이고 의문시되는 치료법에서 눈을 돌려 의과대학 학위와 국가 공인 면허증을 소지한 의사와 개업 의사들에게로 관심을 기울여 보자.

베비트와 색채 치료를 한다고 하는 그럴듯한 사기성이 농후한 집단 때문에 현대 의학 전문직에 종사하는 사람들은 색채 요법을 경멸하게 되었다. 무관심하다기보다는 철저한 적개심을 가지고 있었다. 미국 의학협회와 미국 체신국은 색채 치료사들을 고발하였으며 그들 중 몇몇을 영업 중지시켰다. 그러나 오늘날 빛과 색은 다시 의학 분야로 되돌아가 그들 나름대로의 연구가 이루어지고 있다. 광생물학으로 알려진 과학 분야로서 가시적이거나 비가시적이거나 간에 빛의 기이한 효과에 대해 연구가 이루어지고 있다. 이는 그것이 화학물질·생물·미생물·식물·동물 그리고 인간에게 좋은 쪽이든 나쁜 쪽이든 영향을 끼치고 있기 때문이다. 나는 뒤떨어지지 않는 조사를 하기 위해 최선을 다해 왔으며, 여기서 내가 발견한 것 중 일부를 자세히 열거하게 되어서 다행으로 여긴다.

현대 의학은 적외선의 가치에 대해 인정해 왔다. 예를 들면 적외선은 어떤 고통과 아픔을 덜어 주는데 유용하게 사용된다. 자외선의 장점도 역시 인정되고 있으며, 뒤에 설명이 되겠지만 치료에도 사용되고 있다. 또 이와는 달리 전자석 스펙트럼의 영역에서도 즉 단파장의 X선·라듐광선 그리고 투열요법에 응용되는 장파장 광선 등에 대하여서도 그 치료적인 용도가 발견되고 있다. 그러나 눈

으로 볼 수 있는 가시광선(빨강·노랑·녹색·파랑)에 대해서는 어떠한가? 이에 대한 몇 가지 글을 인용해 보자. "질병을 치료하는 매개체로서 가시광선이 중요하다고 생각되는 것은 거꾸로 생각해 보면, 이와 비례해서 생물학적으로 가시광선이 인류에게 널리 중요성을 갖고 있다는 말이 된다."(프리드리히 엘린거) "자외선이나 적외선만큼 많은 가시광선은 상당한 생물학적 효과를 발휘할 수 있는 능력을 갖고 있다. 가시광선을 의학적으로 사용하는 일은 사실상 지난 90년 동안 외과 의사들에 의해 무시당해 왔다."(토마스 시슨) "가시광선은 모든 포유동물의 조직 속에 상당한 깊이까지 침투할 수 있다. 그것은 심지어 살아 있는 양sheep의 뇌 속까지 스며들어가 있었다." (리차드 우르트만)

일광욕 요법

치료의 매개체로서의 빛과 색은 인류 초기부터 시작되었다. 프리드리히 엘린거 Friedrich Ellinger는 다음과 같이 설명하고 있다. "빛이 치료 작용을 한다는 것을 알게 된 것은 인류의 가장 오래 된 지식 중의 하나이다. 물론 최초의 경험은 자연 고유의 빛, 즉 태양으로부터 얻은 것이다. 일광욕은 아시리아·바빌로니아·이집트인들에 의해 아주 오래 전부터 행해져 왔으며, 고도로 발전된 일광욕과 공기욕 의식은 고대 그리스와 로마에서부터 존재해 왔다. 고대 게르만족은 태양광의 치료 능력을 매우 높이 인정하고, 솟아오르는 태양을 신처럼 숭배하였다. 남아메리카의 잉카 문명도 태양 숭배 의식을 행하였다."

그러나 의학의 과학적인 발전과 함께 새로운 진단 기술과 장비 새로운 화학약품·의약품·항생물질의 이용으로 인하여 일광요법이라는 오래된 치료기술이 도외시되었다. 그러나 19세기 현대의 개척자가 등장하여 광光치료법은 새로운 출발을 하게 되었다. 덴마크인 닐스 핀센Niels R. Finsen은 빛에서 마술을 발견했다. 그의 연구 초기에는 피부의 흉터를 막기 위하여 적색 가시광선으로 천연두를 치료하는 방법을 모색했다. 1896년경에 그는 화학작용을 하는 햇빛의 속성을 기록하였으며, 결핵을 치료하기 위한 광 학회를 창설하였다. 이러한 이유로 그는 1903년에 노벨상을 수상했다. 햇빛은 결핵의 중요한 치료 요소가 되었으며 그리고 세계 곳곳의 요양소가 태양열 지붕·태양열 거실·태양열 판과 같은 구조물을 가진 건축 특성을 갖게 되었다.

자외선은 인간의 복지 후생에 필수적이다. 자외선은 구루병(골경화증으로 등뼈나 가슴뼈 따위가 굽는 병, 곱사병: 옮긴이 주)을 막아 주고 비타민 D를 형성하도록 자극하고, 살균을 하며, 신체 내부에 많은 변화를 일으킨다. 그러나 너무 많이 쬐게 되면 피부암을 유발할 수 있다. 생화학자인 루미스W. F. Loomis에 따르면 구루병은 '최초의 공기 오염으로 인한 질병'이다. 산업 혁명 기간 동안에 검은 연기가 하늘을 가렸으며, 구루병은 영국과 유럽의 대도시에서 유행하는 고통의 소산이 되었다. 한때 영양실조의 탓으로 생각했지만, 태양 자외선 결핍증으로 나타난 것으로 증명되었다. 가을에 태어나는 아이들은 봄에 태어나는 아이들보다 구루병에 걸리기가 더 쉬운 것 같다.

일정량의 자외선이 인공적인 환경에 필요한 것은 의심할 여지가 없고, 그것을 방출하는 자원이 만들어지고 있다. 러시아인들은 몇 년간 학교와 병원 그리고 사무실에 일반 형광등에서 방출되는 빛을 보충하기 위해 자외선을 사용해 왔다. 학교에서는 아이들이 평소 보다 더 빨리 자랐고, 일의 능률과 성적이 향상되고 목 감기의 감염이 적어졌다. 러시아 광부들은 자외선의 치료를 필요로 한다. 무슨 일이 생겼는가? 국제조명위원회의 보고서에 따르면 다음과 같다. "자외선의 작용은 신진대사 과정의 효소를 증대하며, 내분비계의 활동을 증가시키고, 신체의 생리적 면역 반응을 촉진하며, 중추신경과 근육조직의 건강상태를 향상시킨다." 이것은 대단한 것이다. 특히 주목할 만한 일은, 자외선은 생명체의 건강에는 유익하겠지만, 미술작품 · 그림물감 · 염료 · 직물에는 손상을 줄 수 있다는 것이다. 그래서 자외선이 학교에서는 좋겠지만 미술관과 박물관에는 좋지 않을 것이다. 사실상 자외선을 방출하지 않는 백열등이 더 좋다. 자외선과 조화된 빛에 대한 더 이상의 설명은 제2장에 기록되어 있다.

감광성

만약 자외선이 살갗을 태우고, 피부에 홍반을 유발시킨다면, 가시광선 또한 어떤 효과를 나타낼 수 있을 것이다. 예를 들어 눈에 보이는 가시광선을 쬐는 것이 눈에 보이지 않는 자외선으로 입은 손상을 치료하는데 도움을 줄 수 있다는 것은 기이한 사실이다.

'햇빛 두드러기 urticaria solare'로 알려진 드문 알레르기 증세가 나타나는

어떤 운 나쁜 사람이, 만약 청색과 자색 가시광선에 노출되면 피부 발진으로 발전하게 될 것이다. 그 이유를 해롤드 블룸Harold F. Blum은 다음과 같이 설명한다. "스펙트럼의 청색과 보라색 영역에서 흡수하는 광활성 물질의 존재로 인하여, 그렇지 않으면 외견상으로는 정상적으로 보이는 피부에 이런 반응이 나타난다고 말할 수 있을 것이다."

　　햇빛에 노출되어 발생하는 피부 발진은 화장품·향수·면도 후에 바르는 로션이나 딸기나 메밀 케이크의 섭취에 의해 발생할 수도 있다. 어떤 산업용 가스에 노출되거나 아메리카 방풍나무·무화과·코울타르 제품 등과 접촉한 노동자들이 갑자기 피부 발진을 일으킨다고 알려져 있다. 어떤 동물들은 맥아즙 같은 식물을 먹고 햇빛에 노출된 후 치명적인 '화상'을 입을지도 모른다. 이에 대해 아더 기제Arthur C. Giese는 다음과 같이 기록한다. "이탈리아의 어느 지역에서는 검은색 양sheep 밖에 기르지 못하고, 아라비아의 어느 지역에서는 단지 검은색 말밖에 기르지 못한다. 검은색 말의 흰색 반점은 검정 물감으로 칠해야 한다."

　　이상과 같은 대부분의 효과들은 원하지 않는 것이며, 해로운 것이지만 오늘날에는 광 치료법으로써 빛의 감광성을 의도적으로 생기게 하여 치료에 응용하는 방법을 모색하고 있다. 햇빛의 자외선이나 남색 가시광선에 민감한 몇몇 사람들에게는 원하지 않는 광선을 효과적으로 차단하고 맑은 날 야외 생활을 즐길 수 있는 약을 처방할 수도 있다. 마른버짐은 국부적으로 색소를 사용해 치료할 수 있다. 입술 헤르페스(입 언저리 단순포진疱疹: 감기나 열병 때문에 입 언저리에 생기는 일종의 발진: 옮긴이 주)로 알려진 발진이 생기면, 환부에 색소를 칠하고 나서 가시광선을 쪼이는 것이 일반적인 치료 방법이 되었다. 자체적으로 화학적 변화를 일으키지 않는 다양한 안료의 색상을 사용해 보았다. 그 중 황색chrome yellow 안료는 특별한 효과를 나타냈다. 죠셉 멜니크Joseph L. Melnick의 논문을 인용해 보면 다음과 같다. "현재 사용되고 있는 치료법은 먼저 살균된 바늘로 소수포小水胞의 상처 자리를 터트리고, 헤르니아의 소수포를 터뜨린 자리에 프로플라빈 색소 용액을 바른다. 그리고 특수한 파장(프로플라빈의 450nm)과 충분한 강도의 빛에 30분 동안 노출시키는 것이다. 그 후 이틀 동안 네 번 반복해서 빛을 쬐도록 권한다. 만약 새로운 수포로 진행된다면 같은 절차를 반복한다." 450nm의 파장으로 된 빛의 색은 남색이다. 프로플라빈의 색은 노란색이다.

　　　　『광화학과 광생물학』지誌(*Photochemistry and Photobiology*, 1977. 4)

에 나오는 최근의 논문들은 '단순 헤르페스Herpes simplex' 바이러스를 위한 색소의 사용 방법에 대해 많은 부분들이 할애되고 있다. 이러한 병은 전염성이 강하다. 특히 임질과 같은 성병으로 인해 생기게 되는 생식기의 감염이 빨리 퍼지는 것이다. 미셸 자레Michael Jarrett는 그 문제에 대하여 중성적인 빨강과 프로플라빈proflavine 치료법의 효과에 대해 의구심을 표하고 프로플라빈 황산염을 더 선호했다. 이것은 누르스름한 색이며 가시 스펙트럼의 남색 영역에서 높은 흡수율을 보인다. 그가 선택한 빛은 형광등 불빛 위의 좁은 띠로 된 청색 필터를 통과하여 지나온 백열등의 빛이다. 그는 다음과 같이 논평한다. "헤르페스의 광역학 비활성도는 높은 온도에서 강화된다고 한다. 그러므로 가까운 범위에서 백열등에 의해 방출되는 열로 판단하건대 이론상으로 차가운 흰색의 형광 전구보다는 병상에 놓여지는 것으로는 백열등이 더 나은 선택이 된다."고 말하고 있다.

　　외견상으로 나타나는 암과 종기의 치료에 포르피린porphyrins을 사용하면 효과가 더 있다. 이반 디아몽Ivan Diamond과 그의 동료들은 미국 광생물학회(1973. 6)의 회의에서 다음과 같이 기록하였다. "악성 종양은 보통의 조직 보다 더 광범위하게 헤마토(혈액)포르피린을 흡수하고 보유한다." 종양에 관해, 예를 들면 감광인자(포르피린)는 종양에 감염된 부분에 축적되고 암이 퍼진 지역은 "가시광선에 노출되거나 자외선에 가까이 있을 때 심각하게 손상된다." 미래를 위해 "광역학 치료법은 뇌종양과 현존하는 치료요법에 저항하는 새로운 종양에 대한 새로운 치료법을 제공해 주고 있다." 색소 감광자의 다른 용도를 살펴보면 헤마토포르피린은 파란 빛에 노출될 때 빨간색에 대한 형광 현상이 나타난다. 『광학 소식』지誌(Optics News)의 기사에서 토마스 보글Thomas P. Vogl은 악성 종양이 있을지도 모르는 곳에 대해 다음과 같이 진술한다. "의심스런 부분으로, 예를 들면 구강口腔은 청색광에 노출된다." 그 부분은 형광 현상이 나타날 것이며, 아마도 "외과 의사들이 잘라 내야 할 조직이 어느 부위인지 알 수 있게 될 것이다." 색소·빛 그리고 피부의 상처 부위의 관계는 계속 연구 중이며, 아직도 회의적이라는 것은 인정해야 하겠지만, 세월이 가면 더 많은 것이 알려질 것 같다.

가시 청색광

최근 의학에서 색채 사용에 관한 놀라운 일 중의 하나는 신생아의 병리상의 황달

치료에 가시 청색광을 사용한다는 것이다. 고담색소혈증과 병리상의 황달은 신생아에게 흔히 나타난다. 그것은 조산아 중 17% 정도의 비율로 높게 나타난다. 적혈구는 황달로 인해 부패된다. 황색 물질이 축적되고 아기는 노란색으로 변한다. 이것은 귀머거리 · 뇌의 손상 그리고 정신적 · 육체적 반응의 약화를 야기할 수도 있다. 게다가 대뇌의 마비증을 초래하며 심지어 죽음에 이르기까지 한다.

 이전에도 수혈과 같은 치료를 응용해 보았으나 거의 성공하지 못했다. 1958년 경, 영국인 리차드 크렘머Richard J. Cremer박사는 그의 동료와 간호사들과 함께 유모차를 창문 곁에 두고 키운 아기가 자연광으로부터 격리시켜 키운 아기보다 황달이 더 적다는 것을 밝혔다. 황달에 걸린 아기에게 햇볕에 적당히 노출시키면서 인공적인 빛으로 실험을 하였다. 연구소와 임상 시험을 통해 모든 빛 가운데 가장 효과적인 것은 청색이었다. 여기서 새로운 치료법이 개발되었다. 자외선으로부터 완전히 벗어난 좁은 스펙트럼을 방출하는 특수 청색등이 최상의 것으로 입증된 것이다. 요즘 그 방법은 미국과 유럽 등에서 폭 넓게 사용되고 있다.

 게다가 더 많은 연구가 행해지고 있다. 청색광의 세기를 어느 정도로 할 것인가? 얼마나 오랫동안 사용하며, 어느 정도의 횟수로 사용할 것인가? 빛의 사용을 일시적으로 중단할 수 있는가? 청색광은 다른 색보다 월등히 나은가? 토마스 시슨Thomas R. C. Sisson박사는 이 마지막 질문에 대하여 다음과 같이 말하고 있다. "가시 스펙트럼에 존재하는 다른 파장의 빛으로는 광치료 효과를 증진시킬 수 없다." 시슨박사는 두 가지 항목을 더 지적했다. 첫째, 아기의 눈은 과다한 빛에 대해 보호되어야 한다. 둘째, 병원의 신생아실에서 조산아에게 특수 청색등을 사용할 때 간호사들은 "불쾌감이나 구역질을 하소연하였다." 이러한 괴로움을 덜기 위해서 몇 개의 금빛을 내는 등이 처음으로 등장했다.

 아마도 이러한 일들은 새로운 시작일 것이다. 빛과 색채의 마술적 특성은 고대로부터 사람들에게 인정되어 왔으며, 여러 세기를 걸쳐 수용되었다가, 포기하고, 또 다시 수용된 것으로 영원한 매력을 지니고 있다. 그들이 이러한 강한 감정적 매력을 가지고 있다는 사실은 그 자체의 장점 때문이다. 그러나 동시에 이러한 사실은 회의를 불러일으켰다. 색채의 감정적이고 물리적인 양상은 오늘날에는 치료를 위한 잠재적 가능성을 지닌 것으로 인정되고 있다. 물론 그와 같이 정신적인 아름다움을 주는 색채가 또한 인간의 생리적 행복을 위해 세속적인 역할을 담당할 수 있다면 매우 기쁜 일 일 것이다.

제8장

마음의 평온을 위한 색채

제8장 · 마음의 평온을 위한 색채

내 생각으로는 버넌M. D. Vernon의 다음 진술은 인간의 환경에 색채를 적용하는 기본적인 법칙으로 수용될 수 있을 것으로 본다. "따라서 정상적인 의식 · 지각 · 사고는 오직 지속적으로 변화하는 환경 속에서만 유지될 수 있다는 결론을 내릴 수밖에 없다." 그는 계속해서 다음과 같이 말하고 있다. "변화가 없는 곳에는 '감각박탈' 상태가 일어난다. 즉 성인들은 집중력이 저하되고, 주의력이 산만해지며, 착오를 일으키고, 정상적인 지각능력이 저하된다. 환경에 대한 충분한 이해력을 갖추지 못한 유아들에게 있어서는 전 인격이 영향을 받을 수 있으며, 정상적인 환경으로 다시 적응하는 것은 어려울 지 모른다."

동물에게 있어서 감각박탈

의식 · 지각 · 사고와 관련된 버넌의 결론은 또한 신체의 건강에도 적용된다. 왜냐하면 시각적인 단조로움이 심화되면, 거꾸로 육체는 괴로워진다. 사람들은 점점 더 자신이 설계하고 통제하는 환경 속에서 살고 있다. 이런 서글픈 상태가 인간에게 점차로 보편화되고 있는 동안에 많은 동물들은 오랫동안 고립되어 왔다.

약탈자와 자연 속의 적들로부터 보호받는 우리에 갇힌 동물들은 안전하고 편안한 생활은 할 수 있지만, 행복감은 거의 없다. 갇혀 있거나 단조로움 때문에 동물들은 굶거나, 과식을 하고, 번식을 하지 않으며, 같거나 다른 종족들을 먹어치우거나 죽인다. 만일 원숭이를 혼자 남겨 두거나 밋밋한 벽으로 둘러싸인 곳에 둔다면, 그 원숭이는 정신분열 상태로 퇴행되고, 그 밖의 다른 동물들도 치명적인 무기력증에 빠질 수 있다. 동물원에서는 더 좋고, 더 넓은 환경을 신속하게 만들고 있으며 그 결과 놀라운 성과를 거두고 있다. 이전에 더 엄격하게 갇혀 있던 상태에서는 새끼를 낳아 기르기를 거부했던 어미들이 새끼를 낳고, 수명도 늘어나고 있다. 미래를 위해서 아주 중요한 교훈을 우리는 배우고 있다. 미래에는 인

간이 온전한 정신 상태를 유지하기 위하여 적절한 음식·햇빛·운동뿐만 아니라 유쾌한 볼거리와 색채를 필요로 하는 갇혀진 존재가 될지 모르기 때문이다.

빛과 조명의 영향에 대해서 존 오트 John Ott가 뉴욕의 시라쿠스에 있는 버넷 공원의 동물원에서 있었던 경험을 말하고 있다. 야성적인 기질로부터 보호하기 위해 투광 조명기가 설치되었다. 그 결과는? 봄이 오게 되었던 것이다! 동물원이 산부인과 병동으로 바뀌고 있었다. 퓨마가 다시 사랑에 빠지고 네 번째 새끼를 낳았다. 적어도 여덟 마리의 양이 태어났으며, 사슴은 스무 마리로 늘었다. 캥거루가 새로운 아기 캥거루를 낳았으며, 침팬지는 8월이 출산 예정일이다.

균형 잡힌 충분한 스펙트럼을 가진 빛은 상당한 효과가 있다. 텍사스주 휴스턴 동·식물원의 요제프 라즐로Jozef Laszlo는 파충류와 양서 동물에 대한 스펙트럼 형광 빛의 효과에 관해서 보고하고 있다. 어떤 뱀과 도마뱀은 수명이 짧았는데, 이는 햇볕에 노출된 시간이 적었던 것이 원인일 것이다. 라즐로는 약간의 자외선도 포함되어 있는 모든 스펙트럼을 잘 방출하는 형광 튜브를 설치했다.(그 튜브는 뉴저지 듀로Duro-Test회사에서 만든 비타 라이트Vita-Lite였다.) 라즐로는 동물들이 전 보다 더 활동적으로 되었다는 것을 알게 되었다. 오랫 동안 굶어 오던 뱀 중의 일부가 먹이를 먹기 시작했다. 먹기를 거부했던 한 마리는 2주일 이내에 식욕을 회복했다. 그는 다음과 같이 논평했다. "이러한 시도의 결과로 우리는 중·장파의 자외선, 즉 일그러진 가시 스펙트럼 램프에서 나오는 자외선보다 자연 빛에 가까운 가시 스펙트럼 램프에서 나오는 복사선과 조도照度가 동물들의 생명을 유지하는데 더욱 중요하다는 결론을 내렸다."

인간에게 있어서 감각박탈

감각박탈은 흥미로운 주제이다. 인간이 인위적인 환경 속에서 생활하는 일이 점점 늘어나고 있기 때문에 생리학자·정신병 의사·심리학자들은 고립으로부터 생겨나는 여러 가지 영향에 관심을 기울이고 있다. 이 문제에 관한 책이 발간되고, 회의가 열리고 있다. 과거에는 우리에 갇힌 동물들, 독방에 감금된 죄수들, 은둔과 고행은 은자隱者와 수도승들의 일상적인 일이었다. 현대 사회에서는 뼈가 부러지거나 심장 발작 때문에 병원에 수용된 사람과 정신병자·노인·우주 비행사·해저 탐험가·항공가·자동기계로 일하는 사람들의 특징은 고립이다. 그

레고리R. L. Gregory는 다음과 같이 쓰고 있다. "감각의 자극이 없으면 두뇌는
광란스럽게 되어 환상을 만들어 낼 수 있는 것 같다."

강제적으로 격리시켜 부분적으로 세뇌를 시키면 정신이 파괴되는 경향이
있다. 이상하게도 격리의 효과는 때때로 환각제를 섭취한 뒤의 효과와 비슷한 것
같다. 세 명의 캐나다 과학자들 우드번 허론Woodburn Heron · 도언B. K.
Doane · 스콧트T. H. Scott는 다음과 같이 보고하고 있다. "격리 뒤에 관찰되는
영향은, 격리된 시기 동안 지각하던 습관을 잊어버린 때문만은 아닌 것 같다. 그
효과는 어떤 약(메스칼린과 리세르그산과 같은)을 투약한 후와 어떤 유형의 뇌손
상을 입은 후에 기록된 효과와 다소 닮은 것 같다. 또한 격리된 상태 중에 일어나
는 혼란(강렬한 환각 작용과 같은)을 고려해 볼 때, 피험자가 단조로운 정서적 환
경에 노출되는 것은 약물이나 기능 장애로 인하여 나타나는 것과 흡사한, 어떤
면에서는 보다 더 큰 뇌기능의 혼란을 야기시킬 수 있다. 훼손된 뇌 기능으로는
색지각의 손상 색채와 관련된 환각 색연상의 혼란 등이 있다.

초기 캐나다인의 발견

감각박탈에 관한 집중적인 연구는 50년대에 캐나다에서 이루어져 왔다. 『지각 심
리학』(The Psychology of Perception)에서 버넌M. D. Vernon은 단조로운 환경
의 영향에 관한 여러 가지 임상 연구 결과를 기술하고 있다. 그 한 가지 예가 있
다. "맥길 대학에서 헵Hebb의 지도 하에, 조금도 변화 없는 동일한 환경 속에
사람을 5일 동안 거처하게 했을 때 사람에게 미치는 영향을 조사하기 위한 실험
이 이루어졌다. 작은 방의 침대에 누워 단조로운 기계 소리만 듣도록 했다. 희미
한 빛만을 볼 수 있도록 눈에 반투명의 안경을 착용시켰다. 손에 물건이 닿는 것
을 막기 위해서 손까지 내려가는 긴 소매를 착용시켰다. 몇 사람은 이러한 환경
속에서 5일 동안 계속해서 머물 수 있었지만, 몇몇은 2일 이상을 참지 못하였다."

처음에는 피험자들이 잠을 많이 자지만, 하루가 지나면 잠깐씩밖에 잠을
잘 수가 없었다고 버넌 교수는 말하고 있다. 그들은 지루해 하고 불안해 하며 마
음을 집중할 수가 없어진다. "사실상 그들의 지적 능력은 저하된 것으로 나타났
다. 그들은 종종 환각과 환청으로 괴로워했다. 감금에서 풀려났을 때 환경에 대
한 인식력이 약화되어 있었다. 물체가 흐릿하고, 불안정하게 보였고, 벽과 마루

의 곧은 가장자리가 휘어져 보였다. 거리가 분명치 않았으며, 때때로 어지러움을 일으켰다." 이것은 분명히 우리가 처한 환경 속에서 색채와 그 밖의 다른 자극에 적절하게 노출될 필요가 있다는 것을 시사하고 있는 것이다. 그것은 또한 변화의 필요성을 지적하고 있다. 밋밋한 표면은 계속해서 보면, 눈에서 사라져 가는 경향이 있다. 심지어 색도 흐릿한 회색으로 변한다. 시각도 자극을 받지 않으면 퇴화하며, 정신 상태도 무기력하게 되고 만다.

유아와 병실의 환자

버넌 교수는 샤퍼 H. R. Schaffer에 의해서 이루어진 연구를 설명하고 있는데, 1·2주일 동안 병원에 입원한 7개월 미만의 유아에 관한 것이다. 샤퍼는 병원의 환경이 단조롭고, 아무런 변화도 없으며, 무미건조했다고 기록한다. 집으로 옮기자마자 유아들은 멍한 표정으로 계속해서 허공만 쳐다보았다. 그러한 행동은 몇 시간 혹은 2일 동안 계속되었다.

허버트 레이더만 Herbert Leiderman과 동료 연구가들은 치료에 목적을 두고 격리시키는 것이 더 위험하다고 하였다. 병원에서는 특히 음악·텔레비전·방문객 등과 같은 감각적 흥밋거리뿐만 아니라 색채도 필요하다. 레이더만과 그의 동료들은 자원한 피험자들을 연구했는데, 이들은 36시간 동안 인공 호흡기를 쓰고 천장의 작은 부분만 볼 수 있는 곳에 스스로 기꺼이 감금되어 있었다. 17명 중에서 5명만 36시간 동안 감금에서 견디어 낼 수 있었다. "모두가 집중의 어려움·근심·시간을 판단할 수 있는 능력 상실이 보고되었다. 그 중 8명은 의사擬似 망상에서부터 분명한 환각 상태에 이르기까지 몇 가지 현실의 왜곡된 상태를 나타냈다고 보고되었다. 4명의 피험자는 불안감 때문에 실험을 중단했으며, 공포에 휩싸인 2명은 자기 힘으로 인공 호흡기를 벗으려고 했다."

여기에 해당되는 아주 적절한 예는, 온전한 사람들이 비좁은 아파트에 갇혀 사는 사람들은 물론이고, 신경증 환자이거나 아픈 사람들이 종종 밀폐된 단조로운 방에서 오랜 시간을 보낼 것으로 예상되는 경우이다. 수술로 병을 고칠 수 있다고 해도, 이러한 감금 상태가 다른 예상치 않았던 병을 야기시킨다면 무슨 소용이 있겠는가? 레이더만과 그의 동료들은 다음과 같이 쓰고 있다. "만일 정상적인 사람도 정신병적인 상태로까지 발전될 수 있다면… 거의 위험한 상태인 정

신분열 상태에 가까운 환자들이 감각박탈에 대한 압박감으로 인해서 정신병 상태로 기울 수 있는 가능성은 매우 높지 않은가. 열·독성·대사작용의 혼란·뇌질환·약물작용·심각한 정서적 긴장 등으로 약해진 환자들에게는 섬망증이 생길 가능성이 임박해 있으며, 감각박탈이 균형 감각을 뒤엎어 버릴 것이다. 우리는 감각박탈이 여러 가지 의학적인 증상의 합병증으로서 정신분열의 병인의 중요한 한 요소일 수 있다는 임상적인 증거를 축적해 왔다."

우주 여행

1957년 미국 심리 학회에서는 「감각박탈:이론적 고찰에 대한 실상」이라는 주제로 심포지엄을 개최하였다. 대부분의 과학적인 연구에 있어서 그 역점 사항은 정반대로 '사실의 탐구'가 되는 경우가 보통이다. 고립에 관한 수많은 '사실'이 인용될 수 있겠지만 우리는 그런 사실로부터 무엇을 알 수 있다는 것인가? 마빈 주커만Marvin Zuckerman은 "감각박탈SD 실험은 분명하고 잘 통제된 실험적 상황을 바라는 실험자들에게는 악몽과 같다."라고 기술하고 있다.

내가 감각박탈에 상당한 시간을 바치는 이유가 있다. 왜냐하면 색채 상담자로서 나의 직업상 사람들의 주거 시설이나 수용 시설을 위한 조명과 색채의 시방서示方書를 작성해 달라는 부탁을 자주 받기 때문이다. 그들의 복지와 능률성을 보장해 줄 가장 좋은 방법은 무엇인가? 그리하여 내가 수집할 수 있는 어떤 관찰이나 '사실'들은 나에게 분명 흥미있고 소중한 것이다.

아마 우주 비행사들은 계기와 무선통신 같은 것으로 매우 분주하겠지만 비좁은 캡슐 속의 단조로움으로부터 영향을 받지 않기 위해서 충분히 애를 쓸것이다. 그러나 할 일이 거의 없는 승객들은 끝없는 정신적 고통과 마주치게 될 것이다. 마치 모든 사람들이 한꺼번에 정체된 기차 안, 의사의 사무실, 비오는 날 공항이나 호텔에 갇혀 있을 때처럼. 환자들은 몇 시간 안에 의기소침해질 것이다. 그러나 만약 몇 주일이 아니라 며칠 정도면 어떨까?

미항공우주국NASA은 테크타이트Tektite 프로그램으로 일련의 '생존 평가' 실험들에 착수했다. 태평양에 있는 버진 제도에서 수면 아래 15.24m 깊이까지 자리잡은 두 개의 큰 원기둥 속에서 14일, 20일 그리고 30일 동안 다양한 잠수부 집단들이 점유하고 거주하게 했다. 그들 모두는 고된 시련에 견디어 내도록

훈련되었고, 신체 검사를 받았으며, 기술자이며 지적인 사람으로써 평균치가 넘었다. 그들은 외로움과 지루함 속에서 수행해야 할 의무를 가지고 있었다. 그들이 잃어버린 두 가지 것은 새로운 소식과 사생활의 부족이었다. 그들은 많은 여가 시간을 대화와 녹음된 음악만을 들으면서 보냈다.

　　NASA를 위해 거주 가능성에 대한 특수 임무를 수행한 나울리스David Nowlis · 와터 Harry H. Watters · 올츠Edward C. Wortz의 보고서로부터 타당해 보이는 몇 가지를 인용해 보기로 한다. "잠수부들은 여러 인터뷰에서, 그들이 특수 임무를 수행하는 동안 어떻게 거의 걱정이 없었나 하는 사실에 스스로 놀랐다고 진술했다. 대부분의 불평은 주거 환경의 일반 영역 부근에 초점이 맞추어졌다. 특히 잠수부들은 그들의 임무 수행에 영향을 주는 주거지 모양에 만족하지 못하였다. 비록 선원들이 즐겨 하는 소일거리로 책을 꼽았지만 책만 읽으면서 많은 시간을 보낼 수는 없었다." 아마 이것은 예상했던 답변을 주는 문제였을 것이다. 참가자들은 배우자와 가족들이 없음을 아쉬워했다. 그들은 음악과 TV를 좋아했다. 그들은 요리하는 것을 싫어했으며 신선한 공기가 없다는 것을 깨닫지 못한 것 같았다. 그 보고서는 계속 이어진다. "기분에 관해서, 파견 기간이 늘어남으로써 사회적 애정 · 유쾌함 · 활동성 · 집중력의 정상적인 상태가 극단적으로 저하되는 경향이 확실하다. 이것은 긍정적인 감정이 급격히 쇠퇴함에 따라서 이러한 기분은 지루한 상태와 일정한 반 정서성에 의해서 대체되는 경향이 있다는 것을 나타낸다. 장기간의 파견 임무는 잠수 기술자들이 타성적인 모호한 분위기에 젖어 들게 하여, 긍정적이거나 부정적이거나 간에 활동성이 더 적어지고 집중력도 더 떨어지며 열렬한 감정도 더 식어져 버린다."

　　최근에 NASA에서는, 오랜 기간 동안 활동하지 않고 격리된 상태를 견디는 여성의 능력을 측정하기 위하여 비슷한 실험을 하였다. 35세부터 45세 정도의 중년기 나이의 유급 지원자를 약 24일 동안 수평 상태의 거의 부동자세에 적응시킬 예정이었다. 좁은 공간은 창문도 없고 방음장치가 되어 있었다. 비록 그들이 반듯한 자세로 누워 있지만 자전거 모양의 장치로 운동을 했으며, 식사 때는 팔꿈치를 얹어 놓았고, 수평 상태로 샤워와 용변을 재빨리 하였다. 그들은 프리즘 안경을 착용하고 누워서 독서를 할 수 있었다. 그들의 반응은 특별히 주의하여 관찰되었다. 빛은 16시간, 어둠은 8시간의 주기로 순환되었다. 그 여성들은 매우 지루함과 신경쇠약, 현기증 그리고 약간의 정신적 장애를 실토하였다. 그러나 그

들은 그 시험에 잘 통과하였으며, 미래의 우주 비행사가 될 것은 틀림없다. 그러나 격리는 그러한 실험에서 나타난 것 보다 더 심각한 결과를 가져올 수 있다. 모든 젊은이가 전부 기술적 · 과학적 임무를 위해 위험을 무릅쓰고 우주 속으로 들어가거나, 특수 훈련을 받기를 열망하는 것은 아니기 때문이다.

평화와 고요

많은 사람들은 그들이 오직 '평화롭고 고요한' 장소만 찾을 수가 있다면, 위대한 일을 해낼 것이라는 망상을 마음속에 품는다. 소로우Henry David Thoreau는 예외일 것이다. 그러나 천재성은 보통 어려운 일을 위해 철저히 연구하는 열정적인 능력이 수반된다. 디킨즈Dickens · 도스토예프스키Dostoevski · 모차르트Mozart · 반 고흐Van Gogh와 같은 사람들과 수많은 사람들은 돈을 벌기 위해, 마감 시간을 맞추기 위해, 또는 내적이고 열정적인 충동을 억제하기 위해 몇 가지 이유로 놀라운 일을 해냈다. 바다나 숲속 · 산 · 정원에 둘러싸인 별장에서 가만히 있는 것은 가장 헌신적인 사람들에게조차 참을 수 없게 할 수도 있다. 감각박탈에 관한 몇 가지 실험에서 사람들은 건설적인 생각으로 그들의 정신을 쏠리도록 하는 계획을 세웠다. 애석하게도, 어떤 창조적인 생각을 하기 위해 계획을 세우는 사람들은 아마 곧 그들이 집중하고자 하는 욕망이 없다는 것을 알게 될 것이다. 그 대신 그들의 생각은 그들의 정신 속으로 무질서하게 떠돌아다닌다. 그것은 오늘날 유행하는 명상이라는 주제로 이끌어 가게 된다.

명상 · 바이오피드백(생체 자기제어) · 마인드 컨트롤은 오늘날 인기 있는 주제이다. 바이오피드백연구소 · 진료소 · 개업의 · 서적 · 강좌 · 여러 가지 기구들이 있는데, 이러한 것들은 동양철학과 현대과학의 연구 성과들을 혼합한 것들이다. 바바라 브라운Barbara Brown은 다음과 같이 쓰고 있다. "인간의 근심은 자신의 내면에 잘 알지 못하는 것을 깊이 새겨 두고 있는 것이다. 이 글로써 수백 명의 학생들은 인간이 자신의 뇌파의 알파alpha 활동성을 감지할 수 있을 때 그들이 그것을 통제할 수 있게 된다는 사실을 확신하게 되었다."

색채는 여기에 연관된다. 이미 기록한 바대로, 자발적이든 아니든 인간에게 단조로움이 강요되면, 감각박탈 현상이 나타날 것이다. 만약 정신적 · 심리적뿐만 아니라 신체적인 기능을 통제하도록 명상할 수 있게 되면, 사람들은 여기에

더 잘 대처할 수 있을 것이다. 모든 감각이 지속적으로 자극을 받는다는 것은 정
상적이고 자연스런 상태이다. 절대적인 평화의 상태는 잠잘 때일지라도 부자연
스러운 것이다. 역설적인 것은, 고립이 나쁜 영향을 가져왔지만 신중히 수용해서
조정하면 그것은 많은 치료적인 이점을 얻을 수 있다는 것이다.

　　명상이 모든 사람을 위한 것은 아닐지도 모른다. 그렇지만 정신수련과정은
수많은 희망에 찬 사람들에 의해 행하여졌고, 종종 놀라운 결과를 가져왔다. 만
약 근심이나 고통 가운데 있을 때, 명상을 통해 안락과 위안을 찾는다면 이는 큰
이익인 것이다. 그렇지만 이에 대해 저자는 어느 정도 회의적이며 편견을 갖고
있다는 것을 고백한다. 정신수련 과정을 겪은 몇몇 사람들은 신경증 환자가 된
다. 자신의 마음 속으로 너무 깊게 파고 들어가면 위험이 생길 수도 있다. 내부의
'천국'과는 정반대 되는 요소가 있을 수도 있다. 게리 쉬와츠Gary E. Schwartz
는『정신의학과 신비주의』(Psychiatry and Mysticism)에서 다음과 같이 쓰고 있
다. "신경계는 적당한 긴장과 다양한 외부 자극을 필요로 한다. 집중적이고 오랜
기간의 명상에 대한 진화론적 동물행동학적 생물학적 선례는 없다."

　　정신 수련 · 마인드 컨트롤 · 바이오피드백은 때때로 최면催眠에 의지하는
수가 있는데 이는 문제를 야기할 수도 있다. 신비주의자와 영적지도자라고 주장
해 온 몇몇 사람들은 하나의 기술로서 최면을 사용해 왔다. 만일 때때로 놀랄 만
한 결과가 성취되었다고 해도, 그것은 역시 역전과 반전의 영향을 받게 되어 반
발하게 된다. 어쨌던, 나는 명상에 대해 완전히 경시하고 싶지는 않으며, 그것은
유익한 효과를 가져올 수도 있다. 자발적인 집중에 의한(그리고 전문적인 바이오
피드백기구에 의해 기록됨으로써) 알파파alpha-waves와 시타파theta-waves
의 제어를 통해 다양한 치료 효과를 가져올 수도 있다. 근심과 긴장을 줄임으로
써 치료는 할 수 없을지라도 고혈압을 낮출 수는 있을 것이다. 우울증 · 불면증 ·
알콜중독과 약물중독에 의해 고통받는 사람들에게 도움이 될 수도 있을 것이다.

공동생활

만약 혼자 있는 것이 위험하다고 한다면, '공동생활'을 너무 많이 하는 것도 문제
를 야기시킨다. 작은 집단 속에서도 어떤 사람들은 사생활을 추구하거나, 집단에
서 벗어나고자 한다. 우주선 · 잠수함 · 공공 기관 · 기숙사에서 갇힌 생활을 하면

종종 친구끼리 싸우게 된다. 빌드Byrd 장군은 그의 저서 『얼로운』(Alone)에서 다음과 같이 쓰고 있다. "남극 탐험 기지 내에서도 같은 벙크 안에 기숙하는 동료가 자신의 소지품을 그 동료의 할당된 공간으로 조금 당겨 갔다고 의심해서 대화를 중단해 버린 경우를 알고 있고, 또 식당에서 음식을 삼키기 전에 28번이나 진지하게 씹어 대는 플레쳐리스트(Fletcherist: 식사 시에 음식을 여러 번 잘 씹어 먹는 것을 중요하게 여기는 사람, Flecher: 1849-1919 미국의 영양학자: 옮긴이 주)가 보이지 않는 곳을 찾지 못하면 식사를 못하는 사람도 있다는 것을 알고 있다. 극지방 캠프에선 이러한 사소한 일이 훈련받은 사람들조차 광기가 폭발할 지경에까지 몰아가는 힘을 지니고 있다. 리틀 아메리카에서 첫 해 겨울을 보내는 동안 나는 어떤 사람과 같이 몇 시간 동안 걸을 기회가 있었는데, 그는 자기에게 헌신적인 친구가 자기를 박해한다는 상상 때문에 살인을 하거나 자살을 할 지경에까지 이르렀다. 당신 자신의 불완전함과 밀어닥치는 동료들의 압박 때문에 사방으로 포위되어 있다. 어느 정도 행복하게 살아가는 자들은 지적 자질을 벗어버려도 고상하게 살 수 있는 사람들이다." 마지막 문장을 주목하라. 만약 감각박탈로 빠져들 수 있는 명상 속에서 평화와 행복을 추구하려 한다면, 그의 '지적 자질intellectual resources'을 개발하도록 권고해 주는 것이 좋을 것이다.

실용적인 색채설계

사무실 · 공업단지 · 학교 · 병원 · 정신치료기관 · 요양원 그리고 양로원과 같은 편의 시설에선 색을 어떻게 사용하는가? 이 장에서는 나의 경험에서 나온 제안과 추천으로 끝내고자 한다.

조명

인공적인 조명은 될 수 있으면 중립적이고 질적인 면에서 약간 따뜻해야 하고, 적당한 양의 장파장 자외선(UV)이 추가된다면 더욱 좋을 것이다. 왜냐하면 인간의 외양 · 가구 · 음식의 빛깔이 최고가 되기 위해서는 조명이 빨강 · 노랑 · 녹색 · 파랑 · 보라의 방출에 있어서 균형이 잘 이루어져야 하기 때문이다. 만약 그 빛 사이에 틈이 있다면 그 주위의 물체들은 흉하게 보일 것이다. 어렵게 눈으로

작업이 이루어질 때를 제외하고는 조도가 높은 조명은 필요가 없을 것이다.

밝기

천장 외에 사람들이 많이 모이는 곳의 벽은 흰색이나 회색을 띤 백색을 사용하여 서는 안된다. 주변이 너무 밝으면 보는 데에 장애가 될 뿐 아니라 눈의 동공의 열림을 심하게 옥죄인다. 그런 눈의 활동은 매우 힘들고 피로하게 한다. 너무 밝은 곳에 오래 노출되어 있으면 시각 기관이 손상을 입을 수 있다. 제3장에서 언급된 것처럼 그것은 근육의 불균형 · 굴절 장애 · 근시 · 난시 등을 더욱 악화시킬 수 있다. 눈의 충혈과 염증을 간과해 버린다 해도 밝기가 심하게 차이가 나는 곳은 피하라. 눈이 억지로 피곤한 근육 조정을 하느라 시련을 겪어야 하기 때문이다.

색채반응

여기에 넓은 허용 범위가 있다. 만약 색채(그리고 밝기)가 전반적인 시야를 다 망라하고 있다면, 색도를 낮추고 사물을 다소 정상적으로 보기 위해 눈과 두뇌의 수정 적응이 있게 될 것이다. 예를 들면 색안경은 세상을 색채로 물들일 것이다. 그러나 수정 적응이 일어남에 따라 안경의 색은 무시해도 좋게 된다. 만약 빨강 · 주황 같은 색들은 혈압과 맥박수 또 다른 자율신경 기능을 증가시키는 경향이 있다고 해도 그 자극은 일시적인 것이며, 그 후의 반응들은 정상 이하로 떨어질 것이다. 반대로 만약 파랑이 지능을 저하시키는 경향이 있다면, 후의 반응은 정상 이상으로 상승할 것이다. 이러한 관찰을 통하여 보면, 생리적 · 심리적 색채반응을 활동적으로 유지하려면 끊임없이 변화와 연속성을 필요로 한다. 그리고 이러한 끊임없는 변화는 감각박탈에 대항해 나가는데 분명히 도움이 될 것이다.

색의 선택

밝은 색채 중에서 저자는 상아색 ivory · 복숭아색 peach · 분홍 · 노랑 · 연한 녹색 · 옥색 aqua 같은 그런 연한 색을 더 좋아하고, 차갑고 을씨년 모습을 곧잘 만들어 내는 엷은 청색을 좋아하지 않는다. 번쩍이는 성질을 피하도록 60% 이하의

반사광이 권장된다. 자주와 보라(연한 파랑 같은)는 권하지 않는다. 슬픔과 연관
된 상징적 연상 때문에 그리고 그런 색채의 잔상은 실내나 사람에게 연두색의 창
백함을 던져 주기 때문에 권하지 않는다. 특히 추천되는 것은 산호색 coral · 주
황 · 금색 · 테라 코타terra cotta · 녹색 · 터키옥색turquoise · 중간 파랑 내지는
진한 파랑과 같은 중간 정도의 어두운 강조색들이다. (위의 색 목록은 다음의 사
각형 속에 먼셀 색채 표기법으로 나와 있다.)

여러 사람들이 모이거나 수용되는 곳 그리고 편안함과 능률이 보장되어야
하는 실내를 위해 추천되는 색채 표기법은 먼셀 표기법을 따랐다.

　　　흰색 · 회백색(천장을 위한)　5Y 9/1

　　　선텐 베이지(벽면을 위한 연속된 색)　5YR 8/2

조명색　복숭아색　7.5YR 8/4
　　　　　분홍　10R 8/4
　　　　　노랑　2.5Y 8.5/4
　　　　　엷은 녹색　10GY 8/2
　　　　　옥색　7.5BG 8/2

강조색　산호색　7.5R 6/10
　　　　　주황　5YR 6/10
　　　　　금색　2.5Y 6/8
　　　　　테라코타　5R 5/6
　　　　　녹색　5GY 5/4
　　　　　터키옥색　7.5BG 5/6
　　　　　파랑　10B 5/6

가장자리와 벽면의 처리

천장에는 흰색 · 회백색을 사용하고, 바닥 · 가구 · 설비에는 밝은 색 또는 중간쯤
밝은 색을 사용하는 것이 큰 효과를 가져온다. 베이지색이나 선텐 살색조(suntan
flesh tone)와 같이 연속적인 색은 보통 벽면용으로 정해져 있다. 별도 목록에 올
라 있는 중간 또는 중간보다 짙은 강조색은 창의 벽이 아닌 뒷 벽에 적용된다. 따
뜻한 색은 남쪽 · 동쪽 노출 부분, 휴식 · 오락 공간, 식사하는 곳에 사용될 수 있

다. 시원한 색은 작업 공간에 사용될 수 있다. 단조로움은 피해져야 한다. 눈과 분위기는 적절히 다양하게 처리하라. 감각박탈은 극복될 것이며, 색의 즐거움은 시각적·육체적·정신적 또는 정서적 위험 없이 기분을 좋게 할 것이다.

색채와 안전

사람들이 위험에 노출될지 모르는 지역에서 경계심을 갖게하기 위하여 색채가 광범위하게 실용적으로 사용되어 왔다. 이러한 색채 응용이 감각박탈과는 간접적으로 관련을 갖는 데 반하여, 무관심이나 단조로움이 주의력을 약화시켜 생명과 신체에 위험을 초래할 수도 있는 산업 현장에서는 합리적인 목적으로 쓰인다.

1943년에 본 저자는 듀퐁사Du Pont Company의 기업 교양부와 협력하여 색채설계에 관련된 많은 안전 지침서를 작성했으며, 1944년에는 국제안전위원회에서 승인한 법전을 만들었다. 이 규범서는 1948년 미해군에서 저자가 준비한 교본으로 대폭 수용되었다. 1945년에 미국표준협회에서 부분적으로 수용되었고, 1953년에는 더 충분히 받아들였다. 얼마 안 가서 국제표준화기구가 추천하는 세계적인 규범서가 되었다. 이 안전색 법전은, 미국에서는 남녀 근로자들을 위해 안전하고 건강한 작업 조건을 보장하도록 입안된 직업 안전 보호법(OSHA)이 1970년도 의회에서 법안으로 통과됨으로써 이제는 의무적이 되어 있다.

다음은 그 색채 규범서의 요점이다. 빨강은 불조심·화재경보상자·소방수 화재용 급수전 그리고 호스연결부분·물뿌리개 연결선·화재진압장비에 사용된다. 주황은 몹시 위험한 상황에 사용된다. 그것은 예리한 모서리를 따라서 칠해지고, 노출된 기어와 도르래를 따라서 톱 주변과 톱 위·연마기 바퀴·샌더(모래로 가는 기계)·홈파는 기구·구멍 뚫린 기계·큰 가위 그리고 자동 대패에 칠해진다. 주황은 또 더 나아가서 뜨거운 파이프·노출된 전기선과 레일·위험한 기계 위의 긴급 통제함에 대한 주의를 환기시킬 때에 사용된다. 노랑이나 노랑과 검정의 띠나 줄은, 넘어지거나 떨어지는 위험이 있는 낮은 들보·장애물·구덩이와 플랫폼의 가장자리·위험한 지역 주위의 난간들을 표시하는데 적용된다. 또 그것은 도로 장비·트랙터·기중기·포크리프트 트럭(화물을 들어올리는 기계)과 산업 현장에서 운행되는 모든 차량에 칠하는 것이 적합하다. 파랑은 허가 없이 작동할 수 없는 장비, 즉 보일러·탱크·오븐·드라이기·가마·엘리베이

터 등을 특별히 표시하기 위한 신호나 기호를 그려 칠하는데 쓰인다. 그것은 또 전기 상자를 표시하기 위한 표준색이 되고 모터 · 발전기 · 용접 기어에도 사용된다. 의학의 색인 녹색은 의약과 상비약함 · 방독면을 넣어 두는 용기 · 안전 샤워를 위한 조정 장치 등 구급 조치 장비를 표시하는 데 사용되고 있다. 프로펠러를 상징하는 데 쓰이는 자주와 노랑은 극단적으로 위험한 물질과 핵 방사와 관련된 장치에 이용되고 있다. 검정과 흰색은 단순히 교육상의 목적을 위한 것이다. 안전 색채 분류법Safety Color Code 이외에도 배관 · 압축가스 실린더 · 거리와 고속도로 표시 · 비행장 활주로 · 위험표시 그리고 구별할 필요가 있는 또 다른 영역을 위한 색채 부호가 있다. 이러한 영역에서는 색채가 보편적인 언어 역할을 하기 때문에 어떤 문자 해독 능력도 필요 없게 되는 것이다.

심리적인 조명

오늘날 사용되는 색은 종종 온화하고, 달콤하고, 너무나 많은 욕망을 추구하는 사치이다. 요즈음 흰 벽을 많이 사용하는 경향이 있지만 이것은 정서적으로 메마르고, 시각적으로 위험하다. 융단 · 가구 · 장신구 등이 밝음을 강조하여 계획성 없이 탐닉하는 것은 매력적일 수는 있으나 그 뿐으로 대체로 아무 의미가 없다. 집에서 행해질 수 있는 것은 어떤 사람의 사업이 아니라 소유자의 일이며, 그의 실내장식자의 일이다. 그러나 만약 많은 사람들의 생리적 · 심리적인 필요에 부응하고자 하면 색은 일시적 기분이나 충동으로 선택해서는 안된다.

현대 문명이 복잡해지면서 환경을 계획하는 이들은 사람들의 심리 구조를 더 잘 이해할 필요가 있게 되었다. 색 이외의 요소도 연구를 필요로 한다. 그러나 적어도 그 설계에 있어서는 단순한 개인적 환상은 피할 수 있다. 만약 사람이 통제된 환경에서 살 것이라면, 빛 · 열 · 음식과 같은 물리적인 조건은 직접적이며 완전하게 설계될 수 있으며, 또한 심리적 환경들도 그와 같이 설계되어야 된다.

미래 환경은 정지된 상태가 아니라 활동적일 것이다. 빛과 색의 효과는 마치 자연에서처럼 아침 · 정오 · 저녁 · 밤을 위해 전자작용으로 추구되어질 것이다. 어떤 조명은 심리적인 행복을 위해, 또 어떤 조명은 정서적 안정을 위해 계획될 것이다. 당연히 밤낮의 주기와 리듬은 인간과 자연과의 조화를 계속 유지하게 할 것이다. 자연은 무한한 시간에 걸쳐 인간의 삶을 인도하고 조정해 왔으니까.

　　심리적인 조명에 대한 새로운 높은 잠재적 가능성이 엿보인다. 이러한 생각은 LSD와 다른 화학약품의 섭취에 의해 활기를 얻은 것처럼 보인다. 이러한 약의 효과가 처음 현시되는 모양은 빛나고, 타오르며, 넘쳐흐르는 색의 '자극적인' 세계이다. 중요한 것은 마음이 펼쳐진 상태의 사상 실험을 유도해 낼 수 있다는 것이다. 그러면 사람들이 마약을 섭취할 필요가 없게 된다. 빛·색채·소리를 고조시키게 되면 인간은 감정적으로 황홀해질 수 있다. 장벽이 허물어지고 나면 어떻든지 사람들은 수줍음과 겁이 덜해진다. 심리적인 조명이 미래에 등장하게 될 인위적인 환경에 대하여 가장 중요하고, 가장 기능적이며 보람이 있는 기여물 중의 하나가 될 좋은 기회가 온 것이다.

　　심리적인 조명은 조명기술자의 실험실에서 나온 것이 아니다. 반면에 환각에 도취된 예술가들은 빛을 내는 장비를 찾아 왔고, 그 자신의 창조적인 발명품들을 만들었다. 과학자들과 예술가들은 지금 연합하여 행해질 수 있는 것을 모색하려는 노력으로 서로 협력하고 있다. 그리고 편광·레이저 빔·방사선과 같은 새로이 개발한 전달 수단이 있다.

　　가장 보수적이고 엄숙한 환경에서조차 어떤 형태로든 심리적 조명의 도입을 통하여 더 많은 활기와 생명력을 얻게 될 날이 반드시 도래한다. 사무실·공장·학교에서 일광에 약간의 자외선을 더해 주는 것은 하루의 대부분을 즐겁게 보내는데 도움이 될 것이다. 심리적·정서적 이유 때문에 서로 다른 강도와 색조를 띤 서로 다른 빛은 다음과 같이 기획해 볼 수 있을 것이다. 아침에는 따뜻한 빛으로 하며, 낮으로 진행됨에 따라 빛의 강도와 흰색 빛을 늘이고, 커피시간과 점심시간의 빛은 '피부색'으로, 저녁에는 분홍이나 주황빛으로 한다는 등이다.

　　신경증이나 정신 질환이 있는 사람을 위해서는 마음이 편안해지는 음악과 그 밖의 위안을 주는 음향과 더불어 환각적인 유형의 '색채요법'으로 처방을 내릴 수 있다. 정신과 개업의사에게 아주 잘 알려진 것처럼 인간의 질병들 중 높은 비율이 곧 천식에서부터 궤양·두드러기·복통·심장·발작·숨가쁨에 이르기까지 모두가 마음에서부터 생긴다. 병든 사람은 그의 불행에 대해 깊이 생각하기 시작하고, 그럴수록 그의 상태는 더욱 악화된다. 빛과 색채가 인간을 자신으로부터 구제하고 절망으로부터 끌어올려 주고 세상과 거기 사는 사람들과 즐겁게 어울리게 하는 데에 도움을 줄 수 있다면 빛과 색채는 인간이 만든 미래의 환경에서는 반드시 필수적인 위치를 차지해야 될 것이다.

제 9 장
개인의 색채기호

제9장 · 개인의 색채기호

색채의 기호가 사람의 개성을 파악하는 단서가 될 수 있는가에 대한 의견이 분분하지만, 결코 조사나 연구가 없었던 것은 아니다. 위의 명제에 대해 논란이 많은 것은 사람은 다 같지 않다는 단순한 이유 때문이다. 생리학적으로 일란성 쌍둥이조차 개성이 다르다. 아직 회의론자들과 불신하는 자들이 있겠지만, 세계 전역에 걸쳐 정신질환이 계속 늘어나게 됨으로써 이의 진단을 위한 새로운 방법과 이론이 요구되었고, 색채를 이용하는 것도 그 중의 하나이다. 심리학 분야에서 평가받을 만한 사실들이 확보된 것이 없지만, 비록 경험에 기초한 것이긴 하나, 광범위하고 의미 있는 일반론이 의학적인 또 정신과적인 치료에 관심을 끌고 있다. 서술 한대로 충분히 믿을 만한 근거를 가진 어떤 일반론적인 방법들은 시험 단계로 발전해 나가고 있으며, 또한 인간 정신의 신비를 탐구하는 데에 조력자로 이용될 수 있다. 그리고 개인의 외모나 품행으로는 결코 분명히 알 수 없는 단순하면서도 때로는 복잡한 정신적 · 정서적 특징이나 특성을 거기서 이끌어 낼 수 있다는 것이다. 색채 검사의 가장 큰 이점은 사람들이 색채 선호를 인정하거나 천명하는 것은 일반적으로 자발적인 것이며, 이성적인 결정을 거의 필요로 하지 않는다는 점이다. 말하자면 사람들은 색을 '좋아한다' 그러므로 이 색채 검사에는 기꺼이 잘 참여한다. 그리고 검사 중에도 의구심을 갖지 않으며, 꺼리지 않고 아주 열심히 협조한다. 실제로 색채나 색채 검사에 대하여 부정적인 태도를 취하는 것은 그 자체만으로도 중요한 의미를 가지게 되는 셈이다.

이 장에서는 색채에 관한 진단법을 재검토한다. 즉 로르샤하 검사법 · 피스트의 색채 피라미드 검사법 · 뤼셔 색채검사법 그리고 내가 개발한 것이 있다. 분명히 밝혀 둘 것은 로르샤하 · 피스트 · 뤼셔의 검사법은 과학적인 성과가 있으며, 정신적인 취향에 관련된 검사법인 반면에 나의 검사법은 순수하게 오락을 위한 것이며, 사람들이 자신들을 행복한(혹은 불행한) 정상인이라고 느끼는 사람들과 관계가 있다. 나의 연구는 광범위하지만 정상적인 사회와 정상적인 직업의 현

장에서 만나게 되는 정상적인 사람들로 거의 국한되어 있다. 로르샤하의 검사법은 원래 색채와는 관계가 없지만 1921년에 소개되었다.(미국에는 1928년에 소개됨). 나의 첫 색채검사법은 필명인 마틴 랭Martin Lang이란 이름으로 1940년에 책으로 출판되었다. 뤼셔 검사법은 1947년에 처음으로 이루어졌으며, 피스트 검사법은 1950년으로 거슬러 올라간다. 나의 검사법은 이제 시작 단계이다.

젠쉬

젠쉬(E. R. Jaensch)의 연구 중 직관적 심상에 관해서는 제3장에 언급되어 있다. 로르샤하 이후 1930년에 이러한 주제에 관한 그의 매혹적인 책이 발간되었지만, 젠쉬의 관찰 중 한가지는 인간의 색채기호와 개성 표현에 대해 잘 소개해 주고 있으며, 동시에 전체 주제에 대한 시각적 생리학적인 기초를 어느 정도 확립할 수 있는 이론을 정립하는데 기여할 수 있다.

　　머리카락이 금발인 사람들은 대체적으로 갈색 머리카락의 사람과는 색에 대한 태도가 다르다. 이러한 것을 설명하기 위해 젠쉬는 열대지방일수록 '태양광sunlight'이 우세하고, 극지방일수록 '천공광skylight'이 우세한 그 차이점에 대해 언급하고 있다. 말하자면 사람들이 차가운 기후대에서 더운 기후대로 이동함에 따라 태양광은 증가하고 천공광은 감소한다. 강한 빛을 쬐게 되면 태양광에 대한 적응 곧 '적시안赤視眼으로 바뀌어져야 하며 그리고 이것은 눈 속에 색소침착을 수반하는 것 같다. 아마도 이러한 것은 과도한 태양광으로부터 보호하기 위한 것 같다.

　　적색에 적응된 시야(Red-sighted)를 가진 사람들은 라틴계 사람들처럼 전형적인 부루네트brunet(거무스름한 피부·머리털·눈을 가진 사람: 옮긴이 주)유형들이다. 그들은 눈동자·머리카락·피부색이 대체로 검은 것 같다. 그들은 타고나면서부터 빨간색과 모든 따뜻한 색상을 선호하는데, 근본적인 원인은 정신적인 것과는 거리가 먼 것 같으며, 아마 장파장의 빛에 적응하는 동안에 진행된 생리적인 과정에서 기인한 것 같다. 한편 블론드blond(금발로 피부가 희고 파란 눈을 가진 사람: 옮긴이 주)유형들은 '녹색에 적응된 시야(green-sighted)'를 가지고 있으며, 눈 속의 색소 침착도 라틴계 사람들과는 다른 것 같다. 그들은 파란 눈동자에 머리카락 색은 연하고 피부색이 흰 북유럽과 스칸디나비아 사람들

의 유형이다. 그들이 선호하는 색은 파랑과 녹색이다.

젠쉬의 이론을 뒷받침하기 위하여, 색채기호를 결정하는 요인이 햇빛(혹은 햇빛의 부족)에 있는 것 같다고 하는 것은 주목할 만한 사실이다. 햇빛이 풍부한 곳에 사는 사람은 따뜻하고 생기 있는 색상을 선호하는 경향이 있다. 상대적으로 햇빛이 부족한 곳에 사는 사람은 차갑고 부드러운 색조를 선호하는 것으로 알려져 있다. 나는 북유럽과 라틴인 같은 유형의 색채기호에 관해 젠쉬의 이론이 아주 적절하다는 것을 알게 되었다. 그럼 좀 더 정치精緻한 연구 성과를 얻기 위해서 여기서 출발해 보자.

로르샤하

로르샤하Hermann Rorschach는 1884년에 스위스에서 미술교사의 아들로 태어났다. 그는 의학을 공부했으며, 일찍부터 정신질환에 흥미를 가졌었다. 비록 37살의 이른 나이로 죽었지만 그는 일련의 심리 진단 검사판을 만들었는데, 그것은 오늘날 나비 형상을 닮은 '잉크 얼룩'으로 널리 잘 알려져 있다. 모두 열 개인데 그 중 다섯은 단순히 검정과 흰색으로만 이루어져 있으며, 둘은 검정과 빨강으로 그리고 셋은 다양한 원색으로 되어 있다. 그것은 인간의 노이로제·정신 신경증 그리고 구조적 뇌 장애의 증상을 밝히고자 하는 의도로써 정신 장애자들에게 보이기 위한 수단으로 만들어진 것이다.

일부 사람들은 로르샤하 검사법을 논박하고 비판했지만, 또 어떤 사람들은 그것을 칭송하고 받아들였다. 그것은 오늘날까지 사용되고 있으며, 이에 관한 수많은 책과 논문들이 쓰여지고 있다. 로르샤하 검사법에 관한 사실과 입증된 사항들이 가설과 통론通論을 위하여 비축備蓄해 두어도 좋다는 것을 인정하는 것이 공정하다. 인간의 개성이란 것은 겉 보기와는 달리 믿을 수 없는 것이다. 어떤 남자·여자·어린이도 내내 한 가지 기질이나 성격을 보이지는 않는다. 여러 가지 질병과 환경 그리고 사건들은 사람들의 정신을 어지럽히며, 끊임없이 일그러지게 한다. 그렇다면 로르샤하의 잉크 검사는 어떻게 이용될 수 있는가?

어떤 사람들은 대개 형태에 의해 영향을 받으며, 또 어떤 사람들은 색채에 의해 영향을 받았다. 환자들은 색 검사판을 보고, 자신들의 감정·반응 그리고 연상되는 것을 설명하도록 요구받는다. 어떤 환자들은 그 색 검사판이 아름답다

든지 아니든지 간에 추상적으로 생각할 것이요, 또 어떤 환자들은 구체적으로 생각하며 물건이나 새·꽃 등을 보게 된다. 이러한 반응에는 신중함과 말로 설명하는 능력이 요구된다. 그러나 말로써 설명할 수 없는 반응은 어떻게 표현할 것인가? 로르샤하와 그의 동료들은 독특한 관찰을 시작했다. 즉, 연구사나 진단 학자들은 환자가 검사판을 보는 동안 그들의 얼굴 표정과 신체의 움직임을 살펴볼 수 있다는 점에 주목한 것이다. 그들은 이를 통하여, 자신의 삶과 세상에 잘 순응하고 분명히 색을 좋아하는 사람들, 그러나 어떤 점에서 신경증 징후가 보이는 사람들은 아마도 조울증의 경향을 나타낸다는 것을 발견할 수 있었다. 또한 색 때문에 괴로워하거나 색을 거부하는 듯한 사람들은 정신분열증의 성향을 가지고 있었다는 사실도 알아낼 수 있었다. 외향적인 사람과 내성적인 사람들에 대하여 칼 융Carl Jung이 언급한 바에 따르면, 라틴계 사람들·외향적인 사람·조울증 환자들은 색에 대하여 즐거워하고, 반면에 북유럽 사람들·내성적인 사람·정신분열증 환자들은 색에 대해 역겨워 한다. 실제로 색에 대한 긍정적 반응과 부정적 반응이 있는데 이러한 반응은 아주 현저하게 나타나는 것이다.(이에 관해 논박하는 독자들도 있겠지만, 이 장의 정당성과 주제에 대하여 믿을 만한 내용들이 소개되어 있다.)

　　클로퍼 Bruno Klopfer 와 켈리 Douglas Kelley는 로르샤하 검사를 실행하고 있는 사람들로서, 로르샤하 검사법에 대하여 다음과 같이 관찰하여 기록하고 있다. "아마도 신경증 환자의 반응으로 나타나는 가장 중요한 한 가지 징조는 색에 대한 충격이다. 그러한 방법으로 연구하는 모든 연구생들은 신경증 환자들이 한결같이 그러한 충격을 보이고, 또 극소수의 정상인과 다른 유형의 병증을 보이는 사람들만이 그 증세를 보인다는 것을 알았다." 색을 수용하거나 거부하는 것은 외향적이거나 내성적인 기질을 드러내는 중요한 방법이다. 그것은 더 나아가서 어떤 사람이 싫어하는 색과 좋아하는 색 둘 다 모두 심리학적으로 중요하다는 것을 시사하는 것이다. 로르샤하와 그의 동료들은 이 장의 주제를 알맞게 정리하는데 많은 도움을 주었다.

　　신경증 질환이 있는 많은 사람들에게, 특히 정신분열증 환자(정신과 입원 환자들의 약 60%)들에게 있어서 색채는 그들의 내면생활에 원하지 않은 침해를 의미할 수도 있다. 그들은 단순히 그러한 일들을 좋아하지 않거나 혹은 원할 수도 있다. 알콜중독자의 예를 들면, 술 취하지 않은 동안은 내성적인 성격이고, 술

취한 동안은 외향적인 이들의 색채에 대한 반응은 무관심한 것으로부터 즐거운 상태로까지 바뀌어지는 것 같다. 로르샤하는 때때로 더욱 뚜렷해질 수도 있는 색채에 대한 반응은 간질 환자의 치매 정도를 측정하는 수단으로 이용될 수 있다는 데 주목했다. 색 충격(색에 대한 거부 반응)은 정신분열증·히스테리의 발작·강박관념을 가진 인간·드물게는 조울병 환자들에게도 나타나는 것 같다. 신경쇠약증(극도의 피로·신경성 신체 이상)으로 괴로워하고 있는 사람들은 색에 대한 반응을 거의 보이지 않는다. 만약 형태보다는 색이 강조되어 있다면, 색채는 다음과 같이 여겨 질 것이다. "치명적인 적이 조심스럽게 격리된 환자의 내면의 세계로 침입하려고 협박하는 것이며, 그가 이겨 낼 수 없는 실제적인 위험한 소용돌이로 그를 삼켜 버리는 것이다." 만약 흑백 카드가 색채 카드보다 선호된다면, 심한 우울증이 더욱 눈에 띄게 될 것이다.

피스트

피스트의 업적을 간단히 논의해 보자. 그는 1950년(뤼셔 이후)에 『색채 피라미드 검사법』(*Color Pyramid Test*)을 출간하였지만, 그것은 미국의 로르샤하와 뤼셔의 영향을 받은 적은 없다. 사실상 피스트의 검사법은 남부 캘리포니아 대학의 샤이 K. Warner Schaie 교수가 그 검사법에 대해 썼고, 독일어로 옮겼지만, 영어로는 아직 대중화되지 못하고 있다.

색채 피라미드 검사법은 '비정상적인 개인의 특성'을 밝혀 내도록 의도된 것이다. 환자들에게는 흑백의 도표가 주어지는데, 도표는 제일 아래에 5개의 정사각형이 있고, 위로 갈수록 적은 수로 배열되어 제일 위에는 1개의 정사각형이 있는 피라미드 형태로 모두 15개의 정사각형이 있다. 그들에게는 24개의 색상으로 만들어진 똑같은 크기의 자그마한 사각형을 피라미드 형태로 배열된 칸에 선택하여 놓도록 요구된다. 그들은 충동적으로 반응을 하게 되어 있으며, 조화롭게 보이는 조합을 표현할 수도 있고 흉하게 보이는 조합을 나타낼 수도 있다. 그리고 나서 훈련받은 사람이 점검을 한다.

샤이가 조사한 것들을 해석해 보면, 색표를 '흩어 버리는' 사람은 색채 지향적인 성향이고, 색표를 '얽어 짜는' 사람은 형태 지향적인 성향이다. 개개의 색채가 자유로이 사용되는가 또는 억제되어 사용되는가 하는 것에도 주의를 기울이

고 있다. 빨강을 대범하게 사용하는 것은 외향적인 특성을 보여주는 것 같으며, 주황은 '훌륭한 대인 관계'를 확립하려는 욕구를 나타낸다. 노랑은 '단호한 인간 관계'를 나타내며, 녹색은 '심리적 혼란 상태의 징후'를 시사한다. 파랑은 이성적인 경향을 시사하고, 자주는 불안함, 흰색은 정신분열증의 경향을 의미한다. 로르샤하와 뤼셔 그리고 그 외의 사람들(나 자신을 포함한)에 따르면, 정상적인 사람들은 원색을 선호하는 반면에 신경증 징후를 보이는 사람은 흰색·갈색·검정을 선택하는 것 같다.

뤼셔

로르샤하·피스트 그리고 뤼셔Max Luscher는 모두 스위스 사람들이며, 그들의 색채검사법들은 모두 독일어로 출간되었다. 뤼셔와 그 저자들은 몇 년 동안 서로 정보를 교환하여 왔다.(뤼셔의 제자 한 명은 2년 동안 나와 연합해 왔다.) 뤼셔의 첫 검사법은 1947년에 발표되었고, 7개의 색판에 73색으로 만들어졌다. 간이 검사법은 1951년에 외국으로 처음 알려졌고, 1969년에 얀 스콧Ian Scott가 영어로 번역하여 출판했다. 그 번역서는 많은 부수가 팔렸으며 미국에서는 이제 아주 대중화되었다. 로르샤하와 피스트(나를 포함하여)와 마찬가지로 뤼셔는 사실주의자들과는 문제가 있었다.

반면에 이 장의 후반부에 기술하게 될 비렌 색채 분석집에는 아마도 정상인들, 자신들의 본성에 대해 관찰한 바를 명료하게 말하고 표출하는 데에 즐거움을 얻고자 하는 그런 사람들에 몰두하는 반면, 미국에서 출간된 뤼셔 검사법은 다음과 같이 밝히고 있다. "뤼셔 색채검사법은 그것이 다루기 쉽고 신속한 것임에도 불구하고 '깊이가 있는' 심리 검사법이며, 정신의학자·심리학자·의사 그리고 다른 사람들의 의식·무의식적 특성 및 심리적 동기에 관해 연구하는 전문인들이 이용하도록 개발된 것이다. 그것은 실내에서 하는 오락이 아니며, 결코 허풍떠는 일반 콘테스트에서 사용하는 수단이 아니다." 만약 뤼셔의 책이 의사의 진료실에서 사용되는 것이라면, 나 자신의 책은 응접실에서 사용되는 것이다!

뤼셔의 색채검사법에는 다홍·밝은 노랑·청록·암청색·보라·갈색·중간 회색 그리고 검정의 8가지 색에 대한 설명이 포함되어 있다.(비렌의 색채분석에는 12가지가 있다.) 뤼셔의 색채 검사를 받는 사람은 개인의 기호에 따라 왼쪽

부터 오른쪽으로 8가지 색을 순서대로 배열한다. 즉, 가장 좋아하는 색은 왼쪽에, 가장 좋아하지 않는(혹은 싫어하는) 색은 오른쪽에 놓는다. 가장 좋아하는 색과 가장 좋아하지 않는 색에 대한 해석이 있고, 둘씩 짝을 맞추어 놓은 색에 대한 설명 그리고 가장 좋아하는 색과 가장 좋아하지 않는 색을 조합한 것에 대한 설명이 있다. 여기에 약 320개의 짤막한 진단 논평이나 설명이 추가되어 있으며, 그들 중 얼마간은 아주 간결하게 되어 있다. 나는 뤼셔의 책을 적극 추천한다. 왜냐하면 그 책의 목적이 일시적인 것이 아니고 보다 진지한 것이라는 것을 충분히 인정하기 때문이다. 이제부터 가장 좋아하는 색과 가장 좋아하지 않는 색에 대한 뤼셔의 견해를 살펴보자.

다홍을 선호하는 것은 생명력·욕망·행동을 나타내는 것 같다. 이 색은 충동적이고, 성적이라서, 육체적이거나 정신적으로 몹시 지친 사람들이 가장 먼저 선택하는 것 같다. 다홍을 싫어하는 사람은 생명력이 부족하거나, 자신의 생활 문제로 고민하는 사람들일 것이다.

뤼셔에 의하면 밝은 노랑을 제일 먼저 선택하는 것이 유망하다고 한다. 이 사람들은 지적이며, 혁신을 좋아하고 큰 기대와 희망을 갖고 있다. 그들은 "성적인 모험에서부터 계발과 완벽함을 제시하는 철학적인 방법에 이르기까지 수 없이 많은 형태"로 행복을 추구한다. 만약 노랑을 싫어하면 생활에 대한 실망·고립감·의구심을 가지고 있음을 암시한다.

청록을 제일 먼저 선택하는 것은 그 자체의 빛깔처럼 자연의 항구성恒久性·영속성·불굴성을 암시한다. 안정을 바라며, 변화에는 저항감을 보인다. 청록에 대한 거부 반응은 불안을 암시하며, 부富의 손실이나 지위 실패에 대한 두려움을 나타내는 것 같다.

암청색은 성취감·끈기·질서 그리고 평화로운 상태를 나타낸다. 암청색에 대한 거부는 개인 자신에 대한 거부를 알리는 것 같다. 이것은 탈피하려는 욕망이나 이상한 행동으로 끌어갈 수도 있다.

보라는 뤼셔에 의하면(빨강과 파랑의) "신비로운 결합", "매혹과 꿈의 실현, 소망이 충족되는 마법적인 상태"를 의미한다. 보라에 대한 거부는 그 사람이 '개인적으로든 직업상으로든' 밀접한 관계를 피하는 쪽을 택한다는 것을 암시한다.

갈색은 물리적인 것으로 안전과 보수주의적인 성향과 관련이 있다. 이 색이 첫 번째 위치에 놓여지는 일은 거의 없으며, 이 색이 있는 곳에서는 박탈당한

영혼이나 불안정한 영혼과 만나게 된다. 갈색은 보통 가장 좋아하지 않는 색이다. 이것은 아마도 개인적이고 독립하려는 욕망을 잘 나타내는 표징일 것이다.

중간 회색은 갈색이나 검정과 마찬가지로 대부분의 사람들이 보통 맨 마지막이나 그 부근의 위치에 선택해 놓는 색이다. 회색은 "수체도 객체도 아니며, 내면도 외면도 아니고, 긴장도 이완도 아니고, … 회색은 베를린의 장벽이요, 철의 장막이다." 회색을 처음 위치에 놓는 사람은 벽 속에 살기를 원하며 혼자 떠나 있기를 원한다. 회색에 대한 거부 반응을 함은 따분함을 표출하고, 고립되어 있기보다 생활에 참여하기를 원하는 사람이다.

검정은 좋아하는 색으로는 거의 선택되지 않는 것 같다. 어떤 사람이 검정을 선택할 때는 '자신의 운명에 대해 저항' 하는 상황에 있을 것이다. 검정은 다른 7가지 중 어떤 색보다 뤼셔 검사표의 마지막 부분에 가장 많이 놓여진다. 검정이 마지막 위치에 놓여지는 것은 '그 어떤 것도 포기할 필요는 없다' 는 결심을 나타낸다.

어린이의 색채기호

미국과 외국에서는 뤼셔 검사법으로 많은 일을 하고 있으며, 이와 관련한 주로 독일어로 된 방대한 문헌이 수집되어 있다. 물론 그 검사는 심리학과 정신과의 영역에서 진단의 목적으로 사용되고 있다. 그것은 역시 직장에서 취업 지망생들의 평점 처리에 전문적으로 사용되어져 오고 있다. 개별 면담을 하지 않고도 현저한 성격상의 특징들이 단지 그 사람의 반응을 수록하는 흑백으로 된 도표 상으로 나타날 수 있다는 것은 분명하고 또 사실이다. 이것은 많은 수의 사람들을 판단하고 분류하는 실제적인 지름길이 되며, 가능성이 희박한 사람들을 제외시킬 수 있다. 만약 일자 무식꾼이나, 외국어에 어려움이 있는 사람들까지 포함되어 있다면, 문자가 포함된 검사에 대응하는 것으로 색채 검사가 가장 손쉽고, 바람직한 방법 중 하나가 될 것이다.

비렌의 색채 분석집에 대한 원리와 이론을 열거하기에 앞서, 색채기호와 개성의 일반적인 중요성과 어린이의 색채에 대한 반응에 관한 몇 가지 주장들을 알아보자. 1949년 네덜란드의 코우워 B. J. Kouwer는 『색채와 그 성격』(Color and Their Character)이라는 책을 썼는데, 그 책은 색채 견본이나 색 검사판이

없이 문자로만 쓰여졌지만 그는 자신 있게 다음과 같이 기술하고 있다. "성격과 색채기호 사이에 어떤 연관성이 있다는 사실은 더 이상 증명이 거의 요구되지 않을 정도로 많은 실험 결과들로부터 분명히 밝혀졌다." 그에게 있어서는 "색지각은 단순히 눈의 망막과 '의식'에 관련된 작용이 아니라 하나의 총체적인 신체의 작용"이었다. 젠쉬와 로르샤하와 마찬가지로 코우워는 색에 있어서 따뜻함과 차가운 성질은 사람의 각기 다른 기질과 관련이 있다고 썼다. 색의 따뜻함은 그러한 환경과의 접촉을 나타내며, 차가움은 환경으로부터의 움츠림을 의미한다.

1947년 올쉴러 Rose H. Alschuler와 하트위크 La Berta Weiss Hattwick에 의해서 『그림과 개성』(*Painting and Personality*)이라는 훌륭한 책이 두 권으로 발간되었다. 이후에 시카고 대학 출판사에서 보급판으로 재판되었다. 그리고 내가 알기로는 어린이의 색채 반응에 관한 논문 중 최고이다. 올쉴러와 하트위크는 최근에 개발된 미술 정신요법에 관한 직업과 학문에 관계하여 왔으며, 이것은 미술 표현을 통한 인간의 개성 연구에 치중하고 있다. 어떤 어린이들도 명료한 표현을 잘하지 못한다. 그들은 자연스럽게 색을 사랑하고 있으며, 자발적으로 색에 반응한다. 그들의 반응은 매우 의미심장하다. 올쉴러와 하트위크는 다음과 같이 주장한다. "색채는 그림으로 나타나는 어떤 단순한 양상보다도 어린이의 정서적 생활의 본질과 그 정도에 대한 실마리를 제공하는데 있어서 특별한 가치를 지니고 있다." 어린이들은 형태보다는 색채에 대해 더 민감해서 순수한 즐거움으로 색을 즐길 것이다. 그들은 나이가 들어갈수록 감정을 자제할 줄 알고, 수양을 쌓아 감에 따라서 색은 그들에게 그 본래의 호소력을 다소 상실하게 될 수 있다. 어린 아이들은 빨강·주황·분홍·노랑 같은 따뜻하고 밝은 색에 호감을 가지는 것 같다. 이러한 색들로서 그들의 내적 감정들이 해방된다. 파랑·녹색과 같은 차가운 색을 사용하는 아이들은 신중하게 행동하고 성급하게 굴지 않는다. 검정·갈색 또는 회색을 사용하는 아이들은 어떤 내적인 고민거리를 표출하는 것이다. 다음은 아이들이 느끼는 개별적인 색의 의미에 대해 적절한 글 몇 가지를 들겠다.

자유롭게 사용된 빨강은 삶에 대한 억제되지 않은 사랑과 솔직함을 보여준다. 빨강은 또 도전적으로 이용하면 적개심 또는 애정에 대한 갈망 등을 나타내는 것 같다.

주황은 사교적인 색으로 사회 생활에 대한 훌륭한 적응을 보여준다.(에텔

Henner Ertel이 내린 결론이며, 제4장에 언급되어 있다.)

노랑을 많이 사용하는 것은 소심함 또는 성인의 감독을 바라는 무의식적 욕구를 암시한다.

녹색은 예상한 바와 같이 균형이 상징이다. 녹색을 자유롭게 사용하는 사람들은 "감정의 공공연한 그리고 강력한 표현력이 자각할 수 있을 정도로 결핍되어 있음을 나타내는" 경향이 있다.

파랑은 감정을 기꺼이 통제하고 억누르는 순응을 나타내는 것 같다.

올쉴러와 하트위크는 많지 않은 어린이들이 자주색에 엄청난 흥미를 갖고 있는 것으로 보인다는 것을 관찰했다. 이러한 결론을 다른 조사자들에 의해 확인된 것은 아니다. 가령 뤼셔는 사춘기 전 어린이들이 보라색을 강하게 선호한다고 보고했었다. 이 작가에게 있어서는 아이들이 자주색이나 보라색을 사용하는 것은 (그런 경우는 드물게 마주치지만) 세련되게 보이고자 하는 소박한 노력을 표현하는 것일 수도 있다.

어린이들은 갈색·검정 그리고 회색을 거의 좋아하지 않는다. 만약 갈색이 되는대로 덕지덕지 칠해져 있다면, 프로이드의 항문기(프로이드의 심리발달 단계이론에서 1~3세의 시기: 옮긴이 주)의 특성이 노출된 것일 것이다. 이것은 개인적인 위생과 청결에 대한 어른들의 요구에 대하여 반항을 의미할 것이다. 검정은 단지 윤곽이나, 외형선으로만 사용되고 있는 것 같다. 만약 어린이가 충동적으로 그것을 썼다면 반항심이 표출된 것이든지 공포나 불안을 드러낸 것일 것이다.

비렌의 색채 분석집

이 장을 시작하면서 언급한바 와 같이, 색채기호와 개성에 관한 나의 첫 책은 마틴 랭Martin Lang이란 필명을 썼으며, 1940년으로 거슬러 올라간다. 내가 알기로는 전적으로 그러한 주제에 바쳐진 것은 이것이 최초의 작품이었다. 나는 이 분야에 대략 30년대 후반에 우연히 흥미를 갖기 시작했다. 나는 일련의 추상적 색채에 대한 연구를 준비해 왔는데, 그것은 디자인은 같지만 빨강·주황·노랑·녹색·파랑·보라·자주와 같은 스펙트럼의 주요색으로 이루어진 것이었다. 이 색들을 내 작업실 벽면에 연속적으로 줄을 이어 전시하였다. 나의 방문객과 친구들이 이 색에 대하여 좋아하는 것과 싫어하는 것을 열심히 이야기할 때 나

는 이것을 색채에 역점을 두어 신속히 기록을 하였다. 그 연구는 이후에도 다른 방법으로도 똑같이 이루어졌다. 나는 참고 자료들을 모으고, 다른 사람들(로르샤하, 젠쉬)의 관찰 자료도 살펴보기 시작하였다. 짧은 시간에 참고 도서와 사례집들을 늘려 나갔다. 고객을 위해 준비한 『당신이 좋아하는 색은?』(*What is your Favorite Color*)이라는 제목의 일련의 유인물은 흥미롭게 받아 들여졌다. 이어서 마틴 랭이라는 필명을 사용하여 책으로 출판하였다. 나의 연구는 신속해지고 분량이 늘어났다. 1952년에 『당신의 색과 당신 자신』(*Your Color and Your World*)이라는 완전히 새로운 책을 냈는데 그것은 대단히 많이 팔렸으며, 미국과 영국 양쪽에서 다 여기에 관한 논문과 비평이 나오고, 라디오와 TV에도 소개가 되었다. 게다가 내 방식대로 계속 연구가 이루어져 1962년에 세 번째 책인 『당신 자신의 색은?』(*Color in Your World*)을 출간하였다. 이 책은 보급판으로 90,000부가 인쇄되었다. 완전히 수정된 네 번째 출판은 맥밀리언Macmillan에 의해 1978년에 출판되었다. 이 책은 색채기호에 관한 정서적 중요성을 고려한 보다 많은 연구와 사례집에 근거한 것으로 보다 새로운 자료들이 수록되어 있다.

색채에 대한 일반적 반응

독자들은 위에 언급한 출판물들을 참고할 수 있을 것이다. 이 장에서는 대부분 나의 경험과 개별 면담 그리고 어떻게 나의 결론이 개개의 색이 가지고 있는 의미에까지 도달할 수 있었는가에 대한 방법을 다룬다. 이 문제에 대하여 정착된 이론이나 학술적인 것은 없다. 나는 단지 사람들이 그들이 좋아하는(그리고 싫어하는) 색에 대하여 말하는 것이 자신의 성격에 대하여 많은 것을 알려준다고 주장할 뿐이다. 그리고 많은 자료가 수집되면, 정확하고 의미 있는 추론을 이끌어 내어 비록 모든 사람들에게는 아닐지라도 대다수의 사람들에게 응용될 수 있을 것이다!

색채에 대한 일반적인 반응에 관하여, 인간이 몇 가지 색이나 모든 색을 좋아하는 반응을 보이는 것은 아주 정상적인 것이다. 색에 대한 정서적 만족을 부인하거나, 의심하거나, 완전히 거절하는 것은 혼란스럽거나, 좌절되거나, 불행한 인생임을 뜻한다. 색에 관해서 과도하게 즐거워한다는 것은 정신적 혼란과 변덕스러운 마음을 나타내는 것이며, 그 사람은 한 가지 취미나 오락에서부터 다른

일에 이르기까지 열중하지 못하고 방향감과 침착성이 부족하다. 색채의 기호가 세월이 지남에 따라 바뀌는 것을 염두에 둔다는 것은 현명한 일이다. 만약 그런 변화를 인정한다면, 사람의 성격도 변화를 겪는다는 것을 잘 말해 주는 것이다. 이런 일은 외향적인 사람들 사이에서 보다 내성적인 사람들 사이에서 더 많이 발견되는 것 같다.

따뜻한 색을 좋아하는 외향적인 사람들과 차가운 색을 선호하는 내성적인 사람들로 크게 나누어진다. 옵시안키나 Maria Rickers Ovsiankina 박사의 말을 인용하면 다음과 같다. "최종적으로, 젠쉬는 독자적으로 로르샤하와 똑같은 적황 대對 청 녹의 이분법에 도달하였다. 그는 모든 사람들을 적녹 색맹인 피험자들과 비슷한 방법으로 분류할 수 있음을 알았다. 즉 다시 말하면 그것은 스펙트럼의 따뜻한 색 끝에 더욱 민감한 사람들과 차가운 색 끝에 더욱 민감한 사람을 분류하는 방법이다. 난색이 우세한 피험자들은 가시적으로 지각할 수 있는 세계와 즉각적인 연관을 가짐으로써 특징을 나타낸다. 그들은 수용력이 풍부하고 밖으로부터 영향을 받기 쉽다. 그들은 사회적 환경에 보다 쉽게 빠져든다. 그들의 정서적 생활은 따뜻한 느낌, 남의 의견에 영향을 받기 쉬움, 강한 정서를 특징으로 나타낸다. 모든 정신적 기능은 서로 고도로 신속하게 통합된다. 주체와 객체 관계에 있어서 객체가 강조된다."

"젠쉬의 실험에서 차가운 색이 우세한 피험자는 외부 세계에 대하여 독립된 '떨어져 나온' 태도를 가지고 있다. 그들은 자신들을 새로운 환경에 적응시키는 것과 자유롭게 표현하는 것이 어렵다는 것을 안다. 정서적으로 그들은 차가우며 내성적이다. 주체-객체 관계에 있어서 주체가 강조된다. 요약하면 따뜻한 색이 우세한 피험자는 젠쉬의 밖으로 통합된 유형이고, 차가운 색이 우세한 피험자는 안으로 통합된 유형이다." 이 말은 상당한 진실성이 있어, 관찰한 것을 '사실에 입각한' 것으로 받아들일 만하다. 또 한 가지 사실은 개방된 성격과 기질을 가진 사람들은 단순한 색을 좋아하는 것 같다. 보다 복잡하고 분석적인 사람들은 대단히 섬세한 색을 선택하는 것 같다.

빨강

일반적으로 사람들이 가장 선호하는 색은 빨강과 파랑이다. 그리고 자연스럽게

선택된 것이든지 또는 신중하게 선택한 것이든 간에 이 두 색은 대개 사람들의 성격이 내성적이거나 외향적인 경향과 관련이 있다. 빨강과 관련된 제각기 다른 유형이 있다. 첫째 유형은 밖으로 관심을 보임으로써 솔직하게 색을 선택한 경우이다. 그들은 충동적이고, 강건하고, 성적이고, 자기 생각으로 옳고 그름을 재빨리 말해 버린다. 순색 빨강을 선호하는 유형의 두드러진 특징은 감정의 기복이 심해 자신들의 괴로움 때문에 다른 사람이나 세상을 비난하는 것이다. 삶은 기쁨과 행복을 의미한다. 만약 그렇지 못하다면 무엇인가 잘못된 것임에 틀림없다. 그들은 아마 조울증이나 정신병적 경향이 있을지도 모르기 때문에 자기 스스로를 통제하는 기능을 신장시킬 필요가 있다.

순색이 아닌 빨강 계열의 색을 선호하는 유형(개인적인 접촉을 통해 가장 많이 관찰한 유형) 온순하고 소심한 사람들이며, 그들은 아마 그 색이 자신들에게 부족한 '용감한 성격'을 의미하기 때문에 선택하였을 것이다. 빨강의 용기를 가진 소원성취·승화·숨겨진 욕망을 찾아 보라.

만약 빨강을 싫어하는 경우가 있다면, 이 경우는 꽤 흔한데, 어느 면에서 좌절하고, 패배 당하고, 실현되지 못한 욕망 때문에 괴로워하고 노여워하는 사람을 찾아 보라. 행복하고 성공적인 삶이 어쩐 일인지 거부당하고 육체적으로는 아닐지라도 정신적으로 동요되고, 필시 병들어 있는 사람일 것이다.

분홍

미국 코네티커트 주의 중상위 계층이 사는 지역에서 일련의 색상에 대하여 한 라디오 프로그램과의 인터뷰 중 분홍에 대해서는 왜 언급이 없는가 하는 질문을 전화와 서신으로 받았었다. 그리고 잇달아서 아나운서까지 나서서 질문을 하였다. 분홍을 선호하는 유형은 대부분 호사가들이었다. 그들은 꽤 부유한 이웃들과 함께 살며, 좋은 교육을 받았으며, 실컷 즐기고, 보호받고 있는 사람들이다. 그들은 자신을 신중하게 보호하기 때문에 충분히 강렬한 색을 선택하는 용기를 가지지 못한 참혹한 사람들이었다. 분홍은 또한 젊음·명문 태생·애정을 떠올린다. 아마 인생에서 힘들었던 때가 있었으며, 학대받았고, 분홍의 부드러움을 동경하는 사람이 가장하기 위해 일부러 선호하여 선택하는 색인 것 같다.

분홍을 싫어하는 경우가 있을까? 건전하고 존경할 만한 성격을 가진 사람

은 분홍과 같은 순한 색에 의해 기분이 상하게 될 사람은 아무도 없다. 분홍을 싫어하는 사람은 부자들·교양 있는 자들·허영심 많은 사람들에 대하여 설령 분노하지는 않을지라도 그러한 사람을 성가시게 생각한다.

주황

주황은 사교적인 색이며, 명랑하고, 빛나며, 빨강처럼 뜨겁다기보다는 따뜻한 편이다. 그것은 아일랜드 사람들의 성격을 대표하고(주황은 아일랜드의 기(旗)에 있다), 쾌활한 성격의 바람직한 인간이며, 부자나 가난한 사람이거나, 총명하거나 어리석거나, 지위가 높으나 낮으나 할 것 없이 누구나 사이좋게 지내는 독특한 능력이 있다. 주황을 선호하는 사람들은 친절하며, 언제든지 미소를 띠고 있으며, 재빠른 재치가 있고, 심오하지는 않으나 유창한 언어 능력이 있다. 주황을 선호하는 유형은 독신으로 남아 있는 경우가 거의 없다. 내가 이 점에서 이따금 틀렸다고 해도 몇몇 사례에서 놀라운 통찰력에 대한 신임을 얻었다. 왜냐하면 독신 남녀들 또는 그들의 친구들이 그들에 대하여 그러한 점을 나에게 고백했기 때문이다.

　　주황은 흔히 사람들이 싫어하는 색이다. 누구든 잘 사귀는 유형의 사람들·정치가·전도사·칭찬을 잘하는 사람·진부한 격언이나 시를 잘 인용하는 시인들을 참아 낼 수 없는 사람들이 있다. 인생은 하나의 신중한 사업이다. 몇 가지 사례에서 주황을 싫어하는 사람은 한때는 경박했지만, 피상적 삶의 방식을 버리고 더욱 진지한 태도로 근면한 삶을 살기로 결연한 노력을 하는 사람임이 입증되었다.

노랑

이 색은 정신적이고 영적인 인상을 강하게 주는 색이며, 훌륭한 지능과 지식을 가진 사람과 그리고 지능의 발달이 더딘 사람들이 선택한다. 에머리 Marguerite Emery는 정신적 혼란에 대해 다음과 같이 결론을 내리고 있다. "퇴보하거나 두드러지게 유아 수준을 넘어서는데 실패한 환자들은 거의 예외 없이 노랑을 선택한다. 좋은 면에서 볼 때, 노랑은 종종 상당한 수준의 지식인들에 의해서 선택된

다. 물론 동양 철학과도 통한다. 노랑을 선호하는 사람은 대체로 혁신적이고 독창력이 있고 지혜롭다. 이런 유형은 내성적이고 분석적이기 쉽고 세상에 대해서 높고 심각하게 생각하며 재능 있는 사람들이 여기에 속한다.

서양에서 노랑은 비겁함·편견·박해를 상징한다. 그래서 어떤 사람은 바로 이런 이유 때문에 노랑을 싫어하는 것 같다. 이런 경향은 정신적 장애가 있거나, 의식적으로나 무의식적으로 지적인 것과 관련된 복잡한 모든 것을 경멸하는 사람들에게서 나타나는 것 같다. 이것은 아마 단순히 자신의 정신적으로 불안함에 대한 방어 본능인 것 같다.

연두

연두색에 대한 논의는 내 책에서 많은 지면을 차지하지 못하며, 나의 조사로는 이 색을 선호하는 경우가 드물게 나타난다. 나의 몇 가지 경험에 의하면 연두색을 선호하는 유형은 지각력이 있고 정신적인 생활을 영위하지만, 은둔자처럼 보이는 것을 몹시 싫어한다. 정신과 품행의 훌륭한 자질에 대해 감탄할 정도로 찬사를 받는 것은 바라지만, 내적 소심함과 수줍음 때문에 사교적인 면에 어려움이 있다.

연두색을 싫어하는 유형은 인종과 사회적 편견을 나타내며, 종교·피부색·국적 때문에 사람을 경멸하는 것 같다.

녹색

녹색은 아마도 대부분의 미국인이 선호하는 색인 것 같다. 이 색은 자연·균형·정상적인 상태를 상징한다. 녹색을 선호하는 사람은 거의 항상 교양이 있으며, 전통적이고, 사회 생활에도 잘 순응한다. 그들은 골프나 카드놀이·영화관람 같은 문화적인 활동을 하는 부류의 클럽에 속해 있다. 그들은 교외에 살고 있다. 반면에 주황을 선호하는 유형은 도시에 살고 있다. 여기에는 아마 프로이드의 구강기(프로이드의 심리발달 단계이론에서 1세까지의 시기: 옮긴이 주)의 특성이 나타난 것 같다. 왜냐하면 녹색을 선호하는 유형은 끊임없이 일하며, 인생의 좋은 것들을 음미한다. 또 거의 중량을 초과하는 것 같다. 그들은 느긋한 태도를 가진

믿음직한 세계인이며 빨강을 선호하는 사람처럼 충동적이거나, 파랑을 선호하는 사람처럼 고립되어 있지도 않다.

　간혹 녹색을 싫어하는 사람을 만날 때가 있다. 이것은 정신 상태가 불안정하다는 것을 나타낸다. 녹색을 싫어하는 유형의 사람은 사회 참여를 거부하고 색채를 좋아하는 자들에게 화를 내며 아니면 녹색 자체가 제시하는 균형이 결핍되어 있다. 그 사람은 종종 복잡하고 외로운 생활을 영위한다. 아니면 단지 색의 단조로운 성질과 그 색을 좋아하는 사람들의 인습적 태도를 아주 싫어한다.

청록

내가 가장 흥미롭게 발견한 것 중의 하나는 청록을 선호하는 유형이었다. 파랑이나 녹색을 단호히 싫어한다고 하는 사람들 가운데 청록색을 좋아하는 사람들이 있다. 나는 이 유형의 사람들이 프로이드의 자기애, 즉 나르시즘과 관련되어 있다고 생각되었다. 이 유형은 대개 세련되고 분별력 있는 사람이며, 그들은 미각이 뛰어나며, 옷을 잘 입고, 자기중심적이며, 예민하고 또한 세련된 사람들이다. 이러한 유형의 성격이 꽤 분명해 진 것 같다. 어린이들·외향적인 사람·외향적인 것을 지향하는 사람들은 솔직히 파랑이나 녹색 같은 단순한 색들을 좋아하였다. 색과 색의 변화에 대해 꼼꼼한 것은 야단스런 성격을 드러내는 것이다. 그들은 성숙함에 따라, 자부심 강하고, 허영심 많고, 어떤 두드러진 특징들이 청록 유형으로 바뀌어질 수 있다. 그들은 아마 성적으로 불감증(나르시즘에 빠진)인 것 같고, 이혼했을 지도 모른다.(그러한 일은 종종 극단적으로 괴팍하거나 잘난 체하는 사람들에게 일어난다.) 나는 이러한 판단이 옳다는 것을 나타내 주는 평균치보다 훨씬 높은 기록을 가지고 있다.

　어디서건 청록을 싫어하는 경우는 좀처럼 없지만, 간혹 그럴 경우 그들은 "나도 당신만큼은 된다." 혹은 "도대체 당신이 뭐라도 된 것처럼 생각하는가!"라는 태도로 다른 사람들의 자부심을 격렬히 비난하는 것이다. 그러나 청록을 좋아하든 싫어하든 모두 한 가지 공통된 기질을 갖고 있었다. 즉 그들은 우아한 성격이거나 퉁명스런 성격이거나 간에 모두 자기 중심적인 사람이 분명하다.

파랑

파랑은 보수적 경향·성취·헌신·신중함·내적인 성향을 나타내는 색이다. 노력으로 성공한 사람과 돈을 버는 법을 아는 사람, 인생에 있어서 정당한 교분을 맺고 무엇이든 충동적으로 하는 일이 드문 사람에게 걸맞는 색이다. 그들은 성적인 충동이 강하지만 이를 조심스럽게 잘 조절한다. 그들은 유능한 행정관·골퍼들이 되고 보통 다른 파란색 애호가들이 있는 이웃에 산다. 그들은 정치적으로는 반동적인 태도를 갖고 있지만, 혹시 어두운 파랑을 선호한다고 하는 사람이 있으면 그들은 극단적인 반동주의자이다. 합리적이기 때문에 그들은 종종 그들 자신과 자신의 생활을 모범적이라고 여기지만, 그렇지 않은 경우도 있다. 파랑은 신중하고, 확고하고, 종종 존경할 만 하며, 일반적으로 이러한 덕목을 의식하고 있다.

또한 보색으로서 파랑을 선호하는 형이 있다. 이들은 파랑의 평온함을 갈구하는 강박관념에 사로잡힌 사람이다. 파랑은 사랑과 인내로 가득한 성모마리아의 색채요, 어머니, 보호자의 색이다. 열정적인 이탈리아인과 스페인 사람들도 그들의 빨간색 기질에도 불구하고 때때로 파란색을 선호하는 것으로 나타난다. 그리하여 그들은 온화한 생활에 대한 내적인 욕망을 고백한다. 이러한 생활은 그들이 받아들이지는 못했지만 스스로 성취해 보려고 애써 왔던 생활이다.

파랑을 싫어함은 반란·범죄·패배감·자기보다 노력을 덜했을지도 모르는 다른 사람의 성취에 대한 분노 등을 알리는 신호이다. 다른 사람이 성공한 것을 분개한다. 즉 그들이 행운을 낚았을 지도 모른다고 생각하는 것이다. 보상은 적으면서 고되게 노력한 것에 대해 염증을 느낄 것이다. 사실 파랑을 싫어함은 후회할 일이다. 왜냐하면 비록 신경증적인 행동은 아닐지라도 큰 불행을 초래할 수도 있으니까.

자주와 보라

자주와 보라는 섬세한 색이며, 보통 사람들이 일반적으로 우아하게 여기는 색이다. 자주는 한편으로는 예술가들과 문화적인 취향의 사람들이 좋아하는 것 같고, 다른 한편으로는 라벤다색 lavender과 복고풍의 장식용 색으로 좋아하는 것 같

다. 좋게 보면 자주를 좋아하는 사람은 섬세하고 뛰어난 취향을 갖고 있다. 자주를 좋아하는 사람들은 허영심이 있는 반면에 보통 이상의 재능이 있고, 모든 예술·철학·발레·심포니와 그 밖의 고상한 일을 좋아한다. 그들은 흥분하기 쉽지만, 누구든 그들이 수용만 한다면 함께 살아가기 쉽다. 그들은 인생의 추하고 저속한 면을 피하고 자신과 그 밖의 모든 사람들을 위한 높은 이상을 갖고 있다. 다른 면으로 보면, 자주를 좋아한다고 하는 사람들은 거짓말을 잘하고 과장된 행동을 하는 것 같다. 즉, 그들은 결코 교양이 없으며, 세련되지 못하고 주제넘은 사람들일 수도 있다.

자주색을 싫어하는 사람들은 겉치레·허영심·자만심의 적이며 곧잘 문화적인 것들을 깔보는 경향이다. 그들에게는 그런 문화적인 것들은 순전히 부자연스런 꾸밈일 뿐이기 때문이다. 인간은 순수해야 하지만, 인생의 세속적이고 비천한 면을 제쳐놓을 수는 없다. 자주색을 싫어하는 사람들에게는 세속적인 것과 정신적인 특질을 구별하는 일이 어렵다. 그래서 그들에게는 양자를 혼합하는 일은 불가능한 것이다.

갈색

갈색은 흙의 색이고, 질박한 성질의 사람들이 선호한다. 그들은 완강하고, 신뢰할 수 있고, 예민하며, 매우 인색하다. 젊을 때는 늙어 보이고, 늙어서는 젊어 보인다. 극단적인 보수주의이며, 의무감과 책임감을 갖고 있어 편집증의 경향도 있다. 언제나 이성적이기 때문에 갈색을 좋아하는 사람들은 다른 사람이 경박한 것을 분개하지만, 그런 경박함에 마음이 끌릴 수도 있다. 그들은 관중석에 앉아 있기만 하고 운동장에서 직접 경기에 참여하는 일은 드물다.

갈색은 좋아하는 사람보다 싫어하는 사람이 더 많다. 사실상 갈색은 종종 정신적으로 문제가 있는 사람들이 선호한다. 무엇 때문에 갈색을 싫어하는 가하는 것은 갈색이 칙칙하고 따분한 것에 대해 못 참아 내는 때문이다. 이것은 대도시의 자극적인 생활보다는 전원 생활을 의미하는 것이다. 갈색은 사람들이 싫어하기가 매우 쉽다. 대체로 갈색에 대한 부정적·적대적 태도는 누구에게나 좋은 성격상의 특성을 소지하고 있다는 것이 된다. 흰색·회색·검정에 대한 적대감에 대해서도 똑 같이 적용될 수 있다.

흰색·회색 그리고 검정

흰색은 뤼셔 검사법에도 없고, 그가 처음 출간한 세 권의 책에도 없다. 사실상 지금까지 마음에 드는 첫 번째 색으로 흰색을 선택한 사람은 아무도 없다. 이 색은 침울하고, 무감각하고, 황량하다. 그러나 흰색·회색 그리고 검정은 주로 신경 증세가 있는 사람들의 반응으로 나타난다. 여러 가지 색을 흑백의 도표 위에 분류해 놓은 피라미드 검사법을 검토해 보면, 샤이 K. Warner Schaie는 흰색의 사용 빈도가 정상인이 29.1%인데 반하여 정신분열증 환자는 76.6% 였다고 기록하였다. 그래서 처음 위치에 흰색을 선택한 사람은 아마 정신과적인 주의를 요한다. 흰색은 좋아하지 않는 편이 더 나을 것 같은데, 스스로 흰색을 좋아한다고 표현하는 사람들은 거의 만날 수 없다.

회색을 선호하는 것은 거의 언제나 생각이 깊고 교양이 있는 선택을 뜻한다. 그 사람은 그의 성격을 개조시켜 왔을 것이다. 회색은 수수하며 절제된 방법으로 평온함을 유지하고, 합리적이고, 호감을 주고, 쓸모 있게 되고자 하는 의지를 나타낸다. 회색을 싫어하는 것은 회색에 무관심한 것 보다 덜 있음직한 일이다. 회색을 싫어하는 사람은 평범한 생활에 싫증을 내거나, 그 자신의 내부에 있는 평범한 감정에 의해 뒤흔들릴 수 있다. 회색의 작은 방이나 교도소를 벗어나서 더 많은 쾌락적인 생활을 누리고자 하는 갈망이 있을 수 있다.

검정에 대해서 말하자면, 비록 예외는 있지만 단지 정신적으로 문제가 있는 사람이 그 색에 매혹된다. 소수의 사람이 궤변으로 인하여 검정색을 좋아할 수도 있지만, 이 경우에는 그들이 그들의 진정한 본성을 숨기려 할 것이다. 그들은 신비스럽게 보이기를 소망할 지도 모르나 이것은 그 자체로 자명한 것이다. 검정색을 싫어하는 사람은 많다. 검정색은 죽음이고, 절망의 색이다. 실제로 모든 경우에서 그런 사람들은 병과 죽음이라는 주제를 회피하고, 생일도 인정하지 않고, 결코 그들의 나이도 인정하지 않을 것이다. 그들은 불가피한 것들을 몹시 싫어하며, 가능하다면 영원히 현재를 고수하려 들 것이다.

옮긴이의 말

본서는 파버 비렌(Faber Birren)의 'Color & Human Response'를 번역한 것으로 특히 빛과 색채가 인간의 행복과 생물체의 반응에 영향을 주는 다양한 양상을 다룬 유명한 책 중 가장 훌륭한 저술로 손꼽히고 있다. 파버 비렌은 심리적·시각적 그리고 신체적으로 인간의 행복을 촉진시키기 위하여 색채 고유의 특성을 이용한 매우 실제적인 '기능적' 색채 분야의 개척자이다. 그는 1920년 시카고 대학에서 교육학을 전공했으나, 색채 연구를 위하여 대학을 그만두고 자신의 연구에 몰두했다. 그후 시카고 대학과 미국의학협회 도서관 등에서 빛과 색채에 관한 자료들을 수집하고, 유럽의 심리학자·정신과 의사 및 안과 의사들과도 정보를 교환하며, 스스로 실험을 해 왔다. 한때 출판사에 근무하면서 이따금씩 의학·기술技術잡지에 색채에 관한 글을 기고하기도 했고, 1934년부터 시카고에서 색채 상담 업무를 시작하였으며, 런던에도 사무실을 가지고 있었는데, 그곳에서는 그의 색채 분류법이 페인트·타일·공업용 플라스틱 제품·상업용 건축 및 공공건물 등에 이용되었다. 그의 업적은 미국의학협회의 산업위생 위원회에 의해 인정되어 왔고 또 추천을 받아 왔다. 그는 주요 사업체와 정부의 자문에 응했으며, 세계의 도처에서 강연을 하였다.

서문에서 밝히고 있듯이 본서는 '색채와 인간의 반응'에 관하여 지금까지 발간된 그 어떤 단행본에 수록된 자료보다 풍부한 자료들이 담겨져 있다. 또한 여기에 수록된 200여 개의 인용문들은 저자가 근 30년 이상 수집한 자료들로서, 저자의 수십 권의 저서 가운데 정수精髓를 모아 집필한 것이다. 이러한 것은 저자가 인간의 환경에 미치는 여러 가지 요인들 가운데 특히 빛과 색채가 생명 유지에 가장 기본이 되는 것으로 여겼기 때문이라고 생각된다. 저자는 인간과 생물체의 여러 가지 반응에 대한 연구를 통하여 학문적인 성과뿐만 아니라 인간의 생활에 보다 나은 삶의 질을 높이고자 한 것이다.

본서는 색채가 생활에 미치는 영향에 대하여 재미있는 사실들과 가설을 세워 관찰한 기록들을 보여주며, 역사적인 참고 자료와 최신의 과학적 자료를 바탕으로 만들어졌다. 비렌은 현대의 환경에서뿐 아니라 고대사회에서 색채의 상징적 사용에 대한 자료를 인용하여 색채에 대한 생리적·시각적·정서적·미적·

정신적 반응들을 조사하였다. 가정·사무실·병원 그리고 학교에 필요한 색채에 대한 설명은 현대 생활의 긴장과 불안을 해소하는 방향으로 맞추어져 있다. 책의 구성은 그림 원색 화보 그리고 색채기호嗜好에 관한 개별적인 의미를 담고 있는 장으로 이루어져 있다. 인류의 환경에 대해 고심하는 과학자나 심리학자를 포함한 모든 사람들이 매혹될 것이며, 건축가·교사·실내 장식가 그리고 산업 디자이너들을 위한 기초적인 참고서가 될 것이다.

　　가급적 원문에 충실하도록 노력하였으나, 저자의 난해한 필치와 고전으로부터의 인용문 그리고 전문 분야의 특수 용어 등으로 오랜 시간이 소요되었으나 잘못된 점이 있지 않나 두렵다. 색이름의 우리말의 표기는 한국 공업규격 및 문교부 제정 먼셀(Munsell) 표기법을 기준으로 하였고, 번역 기술상 예를 들어 'red'와 같은 경우 빨강·적색·빨간색·붉은 빨간 등으로 문맥상 적절히 맞추어 혼용하였음을 밝힌다. 그 외의 관용색명은 원어를 병기하였다. 끝으로 부족한 원고를 원문과 일일이 대조하여 세심하게 교정을 보아주신 영문과 최서림 선생님께 깊은 감사를 드리며, 의료·철학·과학·역사·종교 등의 여러 분야에서 아낌없이 조언해 주신 주위 여러분께 진심으로 감사드린다.

<div align="right">1995. 9. 김진한</div>

참고문헌

Abbott, Arthur G., *The Color of Life*, McGraw-Hill Book Co., New York, 1947.

Albers, Josef, *Interaction of Color*, Yale University Press, 1963.

Allen, Grant, *The Colour-Sense*, Trubner & Co., London, 1879.

Alschuler, Rose H. and La Berta Weiss Hatwick, *Painting and Personality*, University of Chicago, 1947.

Aristotle, *works of*, Volume VI, *Opuscula*, Clarendon Press, Oxford, 1913.

Ashton, Sheila M. and H. E. Bellchambers, "Illumination, Colour Rendering and Visual Clarity," *Transactions Illuminating Engineering*, Vol. 1, No. 4, 1969.

Babbitt, Edwin D., *The Principles of Light and Color* (1878), edited and annotated by Faber Birren, University Books, New Hyde Park, New York, 1967.

Bagnall, Oscar, *The Origin and Properties of the Human Aura*, E. P. Dutton & Co., New York, 1937.

Beare, John I., *Greek Theories of Elementary Cognition*, Clarendon Press, Oxford, 1906.

Beck, Jacob, *Surface Color Perception*, Cornell University Press, Ithaca, New York, 1972.

Birren, Faber, *Functional Color*, Crimson Press, New York, 1937.

Birren, Faber, *Monument to Color*, McFarlane Warde McFarlane, New York, 1938.

Birren, Faber, *The Story of Color*, Crimson Press, Westport, Connecticut, 1941.

Birren, Faber, "The Ophthalmic Aspects of Illumination and Color," *Transactions American Academy of Ophthalmology and Otolaryngology*, May/June 1948.

Birren, Faber, *Your Color and Your Self*, Prang Co., Sandusky, Ohio, 1952.

Birren, Faber, "An Organic Approach to Illumination and Color," *Transactions American Academy of Ophthalmology and Otolaryngology*, January/February 1952.

Birren, Faber, "The Emotional Significance of Color Preference," *American Journal of Occupational Therapy*, March/April 1952.

Birren, Faber, *New Horizons in Color*, Reinhold Publishing Corp., New York, 1955.

Birren, Faber, "Safety on the Highway: A Problem of Vision, Visibility and Color," *American Journal of Ophthalmology*, February 1957.

Birren, Faber, "The Effects of Color on the Human Organism," *American Journal of Occupational Therapy*, May/June 1959.

Birren, Faber, "The Problem of Colour in Schools," *School and College*, November 1960.

Birren, Faber, *Color, Form and Space*, Reinhold Publishing Corp., New York, 1961.

Birren, Faber, *Color Psychology and Color Therapy*, University Books, New Hyde Park, New York, 1961.

Birren, Faber, *Creative Color*, Reinhold Publishing Corp., New York, 1961.

Birren, Faber, "The Rational Approach to Colour in Hospitals," *The Hospital*, September 1961.

Birren, Faber, *Color in Your World*, Collier Books, New York, 1961, 1978.

Birren, Faber, *Color - A Survey in Words and Pictures*, University Books, New Hyde Park, New York, 1963.

Birren, Faber, *Color for Interiors*, Whitney Library of Design, New York, 1963.

Birren, Faber, *History of Color in Painting*, Van Nostrand Reinhold Co., New York, 1965.

Birren, Faber, "Color It Color," *Progressive Architecture*, September 1967.

Birren, Faber, *Light, Color and Environment*, Van Nostrand Reinhold Co.,

New York, 1969.

Birren, Faber, *Principles of Color*, Van Nostrand Reinhold Co., New York, 1969.

Birren, Faber, "Psychological Implications of Color and Illumination," *Illuminating Engineering*, May 1969.

Birren, Faber, "Color, Sound and Psychic Response," *Color Engineering*, May/June 1969.

Birren, Faber, "Color and the Visual Environment," *Color Engineering*, July/August 1971.

Birren, Faber, "Color and Man-Made Environments: The Significance of Light," *Journal American Institute of Architects*, August 1972.

Birren, Faber, "Color Man-Made Environments: Reactions of Body and Eye," *Journal American Institute of Architects*, September 1972.

Birren, Faber, "Color and Man-Made Environments: Reactions of Mind and Emotion," *Journal American Institute of Architects*, October 1972.

Birren, Faber, "Color Preference as a Clue to Personality," *Art Psychotherapy*, Vol. 1, pp. 13-16, 1973.

Birren, Faber, "A Colorful Environment for the Mentally Disturbed," *Art Psychotherapy*, Vol. 1, pp. 255-259, 1973.

Birren, Faber, "Light: What May Be Good for the Body is not Necessarily Good for the Eye," *Lighting Design and Application*, July 1974.

Birren, Faber, *Color Perception in Art*, Van Nostrand Reinhold Co., New York, 1976.

Birren, Faber and Henry L. Logan, "The Agreeable Environment," *Progressive Architecture*, August 1960.

Bissonnette, T. H., "Experimental Modification of Breeding Cycles in Goats," *Physiological Zoology*, July 1941.

Blum, Harold Francis, *Photodynamic Action and Diseases Caused by Light*, Reinhold Publishing Corp., 1941.

Boring, Edwin G., *Sensation and Perception in the History of Experimental Psychology*, D. Appleton-Century, New York, 1941.

Boyle, Robert, *Experiments and Considerations Touching Colours*, printed for Henry Herringman, London, 1670.

Bragg, Sir William, *The Universe of Light*, Macmillan Co., New York, 1934.

Brewster, Sir David, *A Treatise on Optics*, Lea & Blanchard, Philadelphia, 1838.

Brown, Barbara B., *New Mind, New Body*, Harper & Row, New York, 1974.

Budge, E. A. Wallis, *Amulets and Superstitions*, Oxford University Press, London, 1930.

Budge, E. A. Wallis, *The Book of the Dead*, University Books, New Hyde Park, New York, 1960.

Burton, Sir Richard, *The Arabian Nights*, Modern Library, Random House, New York, 1920.

Byrd, R. E., *Alone*, Putnam, New York, 1938.

Cayce, Edgar, *Auras*, A. R. E. Press, Virginia Beach, Virginia, 1945.

Celsus on Medicine, C. Cox, London, 1831.

Chevreul, M., *The Principles of Harmony and Contrast of Colors* (1839), edited and annotated by Faber Birren, Reinhold Publishing Corps., New York, 1967.

Cohen, David, "Magnetic Fields of the Human Body," *Physics Today*, August 1975.

Colville, W. J., *Light and Color*, Macoy Publishing & Masonic Supply Co., New York, 1914.

Corlett, William Thomas, *The Medicine Man of the American Indian*, Charles C. Thomas, Springfield, Illinois, 1935.

Darwin, Charles, *The Descent of Man* (reprint of second edition, 1874), A. L. Burt Co., New York.

Da Vinci, Leonardo, A Treatise on Painting, George Bell & Sons, London,

1877.

Day, R. H., *Human Perception*, John Wiley & Sons, Sydney, Australia, 1969.

Dean Stanley R., editor, *Psychiatry and Mysticism*, Nelson Hall, Chicago, 1975.

De Givry, Grillot, *Witchcraft, Magic and Alchemy*, George G. Harrap & Co., Ltd., London, 1931.

Delacroix, Journal of, translated by Walter Pach, Covici, Friede, New York, 1937.

Deutsch, Felix, "Psycho-Physical Reactions of the Vascular System to Influence of Light and to Impression Gained through Light," *Folia Clinica Orientalia*, Vol. 1, Fasc. 3 and 4, 1937.

Dewan, Edmond M., "On the Possibility of a Perfect Rhythm Method of Birth Control by Periodic Light Stimulation." *American Journal Obstetrics and Gynecology*, December 1, 1967.

Diamond, Ivan et al, "Photodynamic Therapy of Malignant Tumors," talk at first annual meeting, American Society for Photobiology, June 13, 1973.

Duggar, Benjamin M., editor, *Biological Effects of Radiation*, McGraw-Hill Book Co., New York, 1936.

Dutt, Nripendra Kumar, *Origin and Growth of Caste in India*, Kegan Paul, Trench, Trubner & Co., London, 1931.

Eisenbud, Jule, *The World of Ted Serios*, William Morrow & Co., New York, 1967.

Ellinger, E. F., *The Biological Fundamentals of Radiation Therapy*, American Elsevier Publishing Co., New York, 1941.

Ellinger, E. F., *Medical Radiation Biology*, Charles C. Thomas, Springfield, Illinois, 1957.

Evans, Ralph M., *An Introduction to Color*, John Wiley & Sons, New York, 1948.

Evans, Ralph M., *The Perception of Color*, John Wiley & Sons, New York, 1974.

Eysenck, H. J., "A Critical and Experimental Study of Colour Preferences." *American Journal of Psychology*, July 1941.

Fergusson, James, *A History of Architecture in All Countries*, John Murray, London, 1893.

Ferree, C. E. and Gertrude Rand, "Lighting and the Hygiene of the Eye," *Archives of Ophthalmology*, July 1929.

Fox, William Sherwood, *The Mythology of all Races*, edited by Louis Herbert Gray, Marshall Jones Co., Boston, 1916.

Frazer, J. G., *The Golden Bough*, Macmillan, London, 1911.

Gerritsen, Frans, *Theory and Practice of Color*, Van Nostrand Reinhold Co., New York, 1975.

Gibson, James W., *The Perception of the Visual World*, Houghton Mifflin Co., Boston, 1950.

Giese, A. C., "The Photobiology of Blepharisma," talk at the third annual meeting, American Society for Photobiology, June 23, 1975.

Geothe, Johann Wolfgang von, *Theory of Colours (Farbenlehre)*, translated by Charles Lock Eastlake, John Murray, London, 1840.

Goldstein, Kurt, *The Organism*, American Book Co., New York, 1939.

Goldstein, Kurt, "Some Experimental Observations on the Influence of Color on the Function of the Organism," *Occupational Therapy and Rehabilitation*, June 1942.

Graves, Maitland, *The Art of Color and Design*, McGraw-Hill, New York, 1952.

Gregory, R. L., *Eye and Brain*, World University Library, New York, 1967.

Gregory, R. L., *The Intelligent Eye*, McGraw-Hill Book Co., New York, 1970.

Greulach, Victor A., *Science Digest*, March 1938.

Gruner, O. Cameron, *A Treatise on the Canon of Medicine of Avicenna*,

Luzac & Co., London, 1930.

Guilford, J. P., "The Affective Value of Color as a Function of Hue, Tint and Chroma," *Journal of Experimental Psychology*, June 1934.

Guilford, J. P., "A Study in Psychodynamics," *Psychometrika*, March 1939.

Haggard, Howard W., *Devils, Drugs and Doctors*, Harper & Bros., New York, 1929.

Hall, Manly P., *An Encyclopedic Outline of Masonic, Hermetic, Qabbalistic and Rosicrucian Symbolic Philosophy*, H. S. Crocker Co., San Francisco, 1928.

Heline, Corinne Dunklee, *Healing and Regeneration Through Color*, J. F. Rowny Press, Santa Barbara, 1945.

Heron, Woodburn, B. K. Doane, and T. H. Scott, "Visual Disturbances after Prolonged Perceptual Isolation," *Canadian Journal of Pschology*, March 1956.

Hessey, J. Dodson, *Colour in the Treatment of Disease*, Rider & Co., London(no data).

Howatt, R. Douglas, *Elements of Chromotherapy*, Actinic Press, London, 1938.

Huxley, Aldous, *The Doors of Perception*, Harper & Row, New York, 1963.

Iredell, C. E., *Colour and Cancer*, H. K. Lewis & Co., London, 1930.

Itten, Johannes, *The Art of Color*, Reinhold Publishing Corp., New York, 1961.

Itten, Johannes, *The Elements of Color*, foreword by Faber Birren, Van Nostrand Reinhold Co., New York, 1970.

Jacobsen, Egbert, *Basic Color*, Paul Theobald & Co., Chicago, 1948.

Jaensch, E. R., *Eidetic Imagery*, Kegan Paul, Trench, Trubner & Co., London, 1930.

Jarratt, Michael, "Phototherapy of Dye-Sensitized Herpes Virus," from abstract of talk at third annual meeting, American Society for Photobiology, Louisville, Kentucky, June 23, 1975.

Jarratt, Michael, "Photodynamic Inactivation of Herpes Simplex Virus." *Photochemistry and Photobiology*, April 1977.

Jayne, Walter Addison, *The Healing Gods of Ancient Civilizations*, Yale University Press, New Haven, 1925.

Jeans, Sir James, *The Mysterious Universe*, Macmillan, New York, 1932.

Jones, Tom Douglas, *The Art of Light and Color*, Van Nostrand Reinhold Co., New York, 1972.

Jung, Carl, *The Integration of the Personality*, Farrar & Rinehart, New York, 1939.

Jung, Carl, *Psychology and Alchemy*, Pantheon Books, Bollingen Series XX, New York, 1953.

Kandinsky, Wassily, *The Art of Spiritual Harmony*, translated by M. T. H. Sadler, Houghton Mifflin Co., Boston, 1914.

Kandinsky, Wassily, *Concerning the Spiritual in Art*, Wittenborn, Schultz, New York, 1947.

Katz, David, *The World of Colour*, Kegan Paul, Trench, Trubner & Co., London, 1935.

Katz, David, *Gestalt Psychology*, Ronald Press, New York, 1950.

Kilner, Walter J., *The Human Atmosphere*, Rebman Co., New York, 1911.

Klee, Paul, *The Thinking Eye*, George Wittenborn, New York, 1964.

Klein, Adrian Bernard, *Colour-Music, The Art of Light*, Crosby Lockwood & Son, London, 1930.

Klopfer, Bruno and Douglas McG. Kelley, *The Rorschach Technique*, World Book Co., Yonkers, New York, 1946.

Klüver, Heinrich, *Mescal and Mechanisms of Hallucinations*, University of Chicago Press, Chicago, 1966.

Knight, Richard Payne, *The Symbolical Language of Ancient Art and Mythology*, J. W. Bouton, New York, 1876.

Koffka, Kurt, *Principles of Gestalt Psychology*, Harcourt, Brace & Co,. New York, 1935

Köhler, Wolfgang, *Gestalt Psychology*, Liveright Publishing Corp., New York, 1947.

Koran of Mohammed, translated by George Sale, Regan Publishing Corp., Chicago, 1921.

Kouwer, B. J., *Colors and Their Character*, Martinus Nijhoff, The Hague, 1949.

Kovacs, Richard, *Electrotherapy and Light Therapy*, Lea & Febiger, Philadelphia, 1935.

Krippner, Stanley and Daniel Rubin, editors, *The Kirlian Aura*, Anchor Books, New York, 1974.

Kruithof, A. A., "Tubular Luminescence Lamp," *Philips Technical Review*, March 1941.

Laszlo, Josef, "Observations on Two New Artifical Lights for Reptile Displays." *International Zoo Yearbook*, 9:12-13, 1969.

Leadbeater, C. W., *Man Visible and Invisible*, Theosophical Publishing Society, London, 1920.

Leiderman, Herbert et al, "Sensory Deprivation," *Archives of Internal Medicine*, February 1958.

"Light and Medicine," *M. D.*, June 1976.

Logan, Henry L., "Outdoor Light for the Indoor Environment." *The Designer*, November 1970.

Loomis, W. F., "Rickets," *Scientific American*, December 1970.

Luckiesh, M., *The Science of Seeing*, D. Van Nostrand Co., New York, 1937.

Luckiesh, M., *Light, Vision, and Seeing*, D. Van Nostrand Co., New York, 1944.

Lüscher, Max, *The Lüscher Color Test*, Random House, New York, 1969.

Lutz, Frank E., " 'Invisible' Colors of Flowers and Butterflies," Natural History, Vol.XXXIII, No.6, November/December 1933.

Maclay, W. S. and E. Guttman, "Mescaline Hallucinations in Artist. "

Archives Neurology and Psychiatry, January 1941.

Matthaei, Rupprecht, Goethe's Color Theory, Van Nostrand Reinhold Co., New York, 1970.

Melnick, Joseph L., "Herpes Virus Phototherapy: Should Studies be Continued?", *Infectious Diseases*, April 1976.

Mesmer, Franz Anton, *De Planetarum Influxu*, Paris, 1766.

Moss, Eric P., "Color Therapy," *Occupational Therapy and Rehabilitation*, February 1942.

Moss, Thelma, *The Probability of the Impossible*, J. P. Tarcher, Inc., Los Angeles, 1974.

Munsell, A. H., *A Color Notation*, Munsell Color Co., Baltimore, 1926.

Munsell, A. H., *A Grammar of Color*, edited and annotated by Faber Birren, Van Nostrand Reinhold Co., New York, 1969.

Newton, Sir Isaac, *Opticks*, William Innys, London. 1730 (reprinted by G. Bell & Sons, London, 1931).

Ornstein, Robert E., *The Mind Field*, Grossman Publishers, New York. 1976.

Ostrander, Sheila and Lynn Schroeder, *Psychic Discoveries Behind the Iron Curtain*, Bantam Books, New York. 1970.

Ostrander,Sheila and Lynn Schroedr, *Handbook of Psi Discoveries*, Berkley Publishing Corp., New York, 1974

Ostwald, Wilhelm, *The Color Primer*, edited and annotated by Faber Birren, Van Nostrand Reinhold Co., New York, 1969.

Ott, John N., *My Ivory Cellar*, Twentieth Century Press, Chicago, 1958.

Ott, Jonh N., "Effects of Wavelengths of Light on Physiological Functions of Plants and Animals," *Illuminating Engineering*, April 1965.

Ott, John N., *Health and Light*, Devin-Adair Publishing Co., Greenwich, Connecticut, 1973.

Ousley, S. G. J., *The Power of the Rays*, L. N. Fowler & Co., London (no date).

Pancoast, N., *Blue and Red Light*, J. M. Stoddart & Co., Philadelphia, 1877.

Papyrus Ebers, translated from the German by Cyril P. Bryan, Geoffrey Bles, London, 1930.

Park, Willard Z., *Shamanism in Western North America*, Northwestern University, Evanston, Illinois, 1938.

Pleasonton, A. J., *Blue and Sun-Lights*, Claxton, Remsen & Haffelfinger, Philadelphia, 1876.

Pliny, *Natural History*, Henry G. Bohn, London, 1857.

Podolsky, Edward, *The Doctor Prescribes Colors*, National Library Press, New York, 1938.

Porter, Tom and Byron Mikellides, *Color for Architecture*, Van Nostrand Reinhold Co., New York, 1976.

Pressey, Sidney L., "The Influence of Color upon Mental and Motor Efficiency." *American Journal of Psychology*, July 1921.

Read, John, *Prelude to Chemistry*, Macmillan, New York, 1937.

Reynolds, Sir Joshua, *Discourses*, A. C. McClurg and Co., Chicago, 1891.

Rickers-Ovsiankina, Maria, "Some Theoretical Considerations Regarding the Rorschach Method," *Rorschach Research Exchange*, April 1943.

Romains, Jules, *Eyeless Sight*, G. P. Putnam's Sons, London, 1924.

Rood, Ogden, *Modern Chromatics* (1879), edited and annotated by Faber Birren, Van Nostrand Reinhold Co., New York, 1973.

Rothney, William B., "Rumination and Spasmus Nutana," Hospital Practice, September 1969.

Rubin, Herbert E. and Elias Katz, "Auroratone Films for the Treatment of Psychotic Depressions in an Army General Hospital," *Journal Clinical Psychology*, October 1946.

Russell, Edward D., *Design for Destiny*, Ballantine Books, New York, 1973.

Sander, G. G., *Colour in Health and Disease*, C. W. Daniel Co., London, 1926.

Schaie, K. Warner, "Scaling the Association between Colors and Mood-Tones," *American Journal of Psychology*, June 1961.

Schaie, K. Warner, "The Color Pyramid Test: a Nonverbal Technique for Personality Assessment," *Psychological Bulletin*, Vol.60, No.6, 1963.

Schaie, K. Warner, "On the Relation of Color and Personality," *Journal Projective Techniques and Personality Assessment*, Vol.30, No.6, 1966.

Scripture, E. W., *Thinking, Feeling, Doing*, Flood & Vincent, New York, 1895.

Sensory Deprivation, symposium held at Harvard Medical School, Harvard University Press, Cambridge, 1965.

Sheppard, Jr., J. J., *Human Color Perception*, Elsevier Publishing Co., New York, 1968.

Sisson, Thomas R. C. et al, "Blue Lamps in Phototherapy of Hyperbilirubenemia," *Journal Illumination Engineering Society*, January 1972.

Sisson, Thomas R. C. et al, "Phototherapy of Jaundice in Newborn Infant, II, Effect of Various Light Intensities," *Journal of Pediatrics*, July 1972.

Sisson, Thomas R. C., "The Role of Light in Human Environment," from abstract of talk at first annual meeting, American Society for Photobiology, Sarasota, Florida, June 12, 1973.

Sisson, Thomas R. C. et al, "Effect of Uncycled Light on Biologic Rhythm of Plasma Human Growth Hormone," from abstract of talk at third annual meeting, American Society for Photobiology, Louisville, Kentucky, June 23, 1975.

Sisson, Thomas R. C., "Photopharmacology: Light as Therapy," *Drug Therapy*, August 1976.

Smith, Kendric C., "The Science of Photobiology," *BioScience*, January 1974.

Solon, Leon V., "Polochromy," *Architectural Record*, New York, 1924.

Southall, James P. C., *Introduction to Physiological Optics*, Oxford University Press, New York, 1937.

Spalding, J. R., R. F. Archuleta, and L. N. Holland, "Influnce of the Visible Color Spectrum on Activity in Mice," a study performed under the auspices of the U.S. Atomic Energy Commission.

Spiegelberg, Friedrich, *The Bible of the World*, Viking Press, New York, 1939.

Stevens, Ernest J., *Science of Colors and Rhythm*, published by the author, San Francisco, 1924.

Stratton, George Malcolm, *Theophrastus and the Greek Physiological Psychology before Aristotle*, George Allen & Unwin, London, 1917.

Tassman, I. S., *The Eye Manifestations of Internal Disease*, C. V. Mosby Co., St. Louis, 1946.

Thorington, Luke, L. Cunningham, and J. Parascondola, "The Illuminant in the Prevention and Phototherapy of Hyperbilirubinemia," *Illiminating Engineering*, April 1971.

Van der Veer, R. and G. Meijer, *Light and Plant Growth*, Philips Technical Library, Eindhoven, The Netherlands, 1959.

Vernon, M. D., *A Further Study of Visual Perception*, Cambridge University Press, London, 1954.

Vernon, M. D., *The Psychology of Perception*, Penguin Books, Harmondsworth, Middlesex, England, 1966.

Vogl, Thomas P., "Photomedicine," *Optics News*, Spring 1976.

Vollmer, Herman, "Studies on Biological Effect of Colored Light," *Archives Physical Threapy*, April 1938.

Walls ,G. L., *The Vertebrate Eye*, Cranbrook Press, Bloomfield Hills, Michigan, 1942.

Watters, Harry, David Nowlis, and Edward C. Wortz, "Habitability Assessment Program (Tektite)," abstract, National Aeronautics and

Space Administration, Huntsville, Alabama, 1971.

Werner, Heinz, *Comparative Psychology of Mental Development*, Follett Publishing Co., Chicago, 1948.

White, George Starr, *The Story of the Human Aura*, published by the author, Los Angeles, 1928.

Williams, C. A. S., *Outlines of Chinese Symbolism*, Customs College Press, Peiping, China, 1931.

Wilman, C. W., *Seeing and Perceiving*, Pergamon Press, London, 1966.

Woidich, Francis, *The Resonant Brain*, published by the auther, McLean, Virginia, 1972.

Woolley, C. Leonard, *Ur of the Chaldees*, Charles Scribner's Sons, New York, 1930.

Wurtman, Richard J., "Biological Implications of Artificial Illuminaton," *Illuminating Engineering*, October 1968.

Wurtman, Richard J., "The Pineal and Endocrine Function," *Hospital Practice*, January 1969.

Wurtman, Richard J., "The Effects of Light on the Human Body," *Scientific American*, July 1975.

Zamkova, M. A. and E. I. Krivitskaya, "Effect of Irradiation by Ultraviolet Erythrine Lamps on the Working Ability of School Children," Pedagogical Institute, Leningrad, 1966.